高等院校设计学通用教材

设 计 文 案

吴祐昕　朱冉　编著

清华大学出版社
北京

本书封面贴有清华大学出版社防伪标签，无标签者不得销售。

版权所有，侵权必究。举报：010-62782989，beiqinquan@tup.tsinghua.edu.cn。

图书在版编目（CIP）数据

设计文案 / 吴祐昕，朱冉编著．—北京：清华大学出版社，2019（2024.1重印）
（高等院校设计学通用教材）
ISBN 978-7-302-51911-9

Ⅰ．①设… Ⅱ．①吴… ②朱… Ⅲ．①设计－文书－写作－高等学校－教材 Ⅳ．① J06 ② H152.3

中国版本图书馆 CIP 数据核字（2018）第 288590 号

责任编辑：纪海虹
封面设计：钱科娜　朱　冉　代福平
责任校对：王荣静
责任印制：刘海龙

出版发行：清华大学出版社
　　　网　　址：https://www.tup.com.cn, https://www.wqxuetang.com
　　　地　　址：北京清华大学学研大厦 A 座　　　邮　　编：100084
　　　社　总　机：010-83470000　　　邮　　购：010-62786544
　　　投稿与读者服务：010-62776969, c-service@tup.tsinghua.edu.cn
　　　质量反馈：010-62772015, zhiliang@tup.tsinghua.edu.cn
印　装　者：北京博海升彩色印刷有限公司
经　　　销：全国新华书店
开　　　本：185mm×260mm　　　印　　张：10.75　　　字　　数：281 千字
版　　　次：2019 年 9 月第 1 版　　　印　　次：2024 年 1 月第 5 次印刷
定　　　价：58.00 元

产品编号：057575-01

总序一

2011年4月,国务院学位委员会发布了《学位授予和人才培养学科目录(2011年)》,设计学升列为一级学科。设计学不复使用"艺术设计"(本科专业目录曾用)和"设计艺术学"(研究生专业目录曾用)这样的名称,而直接就是"设计学"。这是设计学科一次重要的变革。从工艺美术到设计艺术(或艺术设计),再到设计学,学科名称的变化反映了人们对这门学科认识的深化。设计学成为一级学科,意味着我国设计领域的很多学术前辈期盼的"构建设计学"之路开始了真正的起步。

事实上,在今天,设计学已经从有相对完整教学体系的应用造型艺术学科发展成与商学、工学、社会学、心理学等多个学科紧密关联的交叉学科。设计教育也面临着新的转型。一方面,学科原有的造型艺术知识体系应不断反思和完善;另一方面,其他学科的知识也陆续进入了设计学的视野,或者说其他学科也拥有了设计学的视野。这个视野,用赫伯特·西蒙(Herbert Simon)的话说就是:"凡是以将现存情形改变成想望情形为目标而构想行动方案的人都是在做设计。生产物质性的人工物的智力活动与为病人开药方、为公司制订新销售计划或为国家制订社会福利政策等这些智力活动并无根本不同。"(Everyone designs who devises courses of action aimed at changing existing situations into preferred ones. The intellectual activity that produces material artifacts is no different fundamentally from the one that prescribes remedies for a sick patient or the one that devises a new sale plan for a company or a social welfare policy for a state.)

江南大学的设计学科自1960年成立以来,积极推动中国现代设计教育改革,曾三次获国家教学成果奖。在国内率先实施"艺工结合"的设计教育理念,提出"全面改革设计教育体系,培养设计创新人才"的培养体系,实施"跨学科交叉"的设计教育模式。从2012年开始,举办"设计教育再设计"系列国际会议,积极倡导"大设计"教育理念,将国内设计教育改革同国际前沿发展融为一体,推动设计教育改革进入新阶段。

在教学改革实践中,教材建设非常重要。本系列教材丛书由江南大学设计学院组织编写。丛书既包括设计通识教材,也包括设计专业教材。既注重课程的历史特色积累,也力求反映课程改革的新思路。

当然,教材的作用不应只是提供知识,还要能促进反思。学习做设计,也是在学习做人。这里的"做人",不是道德层面的,而是指发挥出人有别于动物的主动认识、主动反思、独立判断、合理决策的能力。虽说这些都应该是人的基本素质,但是在应试教育体制下,做起来却又那么难,因为大多数时候我们没有被赋予做人的机会。大学教育应当使每个学生作为人而成为人。因此,请读者带着反思和批判的眼光来阅读这套丛书。

高等院校设计学通用教材丛书编委会主任
江南大学设计学院院长、教授、博士生导师

辛向阳
2014年5月1日

总序二

中国设计教育改革伴随着国家改革开放的大潮奔涌前进，日益融合国际设计教育的前沿视野，日益汇入人类设计文化创新的海洋。

我从无锡轻工业学院造型系（现在的江南大学设计学院）毕业留校任教，至今已有40年了，亲自经历了中国设计教育改革的波澜壮阔和设计学科发展的推陈出新，深切感到设计学科的魅力在于它将人的生活理想和实现方式紧密结合起来，不断推动人类生活方式的进步。因此，这门学科的特点就是面向生活的开放性、交叉性和创新性。

与设计学科的这种特点相适应，设计学科的教材建设就体现为一种不断反思和超越的过程。一方面，要不断地反思过去的生活理想，反思曾经遇到的问题，反思已有的设计理论，反思已有的设计实践；另一方面，要不断将生活中的新理想、现实中的新问题、设计中的新思考、实践中的新成果吸纳进来，实现对设计学已有知识的超越。

因此，设计教材所应该提供的，与其说是相对固定的设计知识点，不如说是变化着的设计问题和思考。这就要求教材的编写者花费很大的脑力劳动，才能收到实效，编写出反映时代精神的有价值的教材。这也是丛书编委会主任辛向阳教授和我对这套丛书的作者提出的诚恳希望。

这套教材命名为"高等院校设计学通用教材"，意在强调一个目标，即书中内容对设计人才培养的普遍有效性。因此，从专业分类角度看，丛书适用于设计学各专业；从人才培养类型角度看，也适用于本科、专科和各类设计培训。

丛书的作者主要是来自江南大学设计学院的教师和校友。他们发扬江南大学设计教育改革的优良传统，在设计教学、科研和社会服务方面各显特色，积累了丰富的成果。相信有了作者的高质量脑力劳动，读者是会开卷有益的。

书中的缺点错误，恳望读者不吝指出。谢谢！

高等院校设计学通用教材丛书编委会副主任
江南大学设计学院教授、教学督导
无锡太湖学院艺术学院院长

陈新华
2014年7月1日

目 录

1		绪论
14		上篇：设计文案概述与创作原点分析
15	第一章	设计文案概述
15	第一节	设计文案释义与构成要素
24	第二节	设计文案的类型与特性
30	第三节	设计文案的作用与原则
35	第二章	设计文案创作原点分析
35	第一节	情感 / 幽默
44	第二节	欲望 / 成就
47	第三节	混乱 / 恐惧
55		中篇：设计文案创意思维与写作方法
56	第三章	设计文案创意
56	第一节	设计文案创意的目的
69	第二节	设计文案创意的奥秘
72	第四章	设计文案的创意思维
77	第一节	有逻辑的创意思维，有创意的逻辑思维
78	第二节	在无序和有序中触发灵感
83	第五章	设计文案写作方法
83	第一节	了解诉求对象
84	第二节	了解设计对象
86	第三节	创意文案实施方法与训练

90	第四节	按照设计对象划分文案创作
96		下篇：设计应用文写作
97	第六章	广告文案写作
97	第一节	广告文案与广告创意的关系
99	第二节	广告文案创意写作
101	第三节	广告文案的诉求方式和内容
116	第四节	广告文案创作方法
122	第五节	互联网文案写作思路
126	第七章	设计参赛写作
126	第一节	广告设计类参赛文案写作
128	第二节	企业形象设计类参赛文案写作
130	第三节	公益广告设计类参赛文案写作
131	第四节	产品设计参赛文案写作
133	第五节	环境艺术设计参赛文案写作
136	第八章	设计论文写作
136	第一节	设计论文的定义和特征
138	第二节	设计学位论文写作概述
143	第三节	设计论文写作流程
148	第四节	设计类学位论文格式规范
153		参考文献
156		图片来源

绪论

在创意之初,思维之始,文字能力就伴随左右。

随着时代的前进,设计含义的进化,设计文案也随之演变,从初始的文案,到现在各种设计门类所需要的文字组织形式;特别是互联网和移动媒体的出现,设计文案观照的范围越来越专业和精深。文案创作与人们熟悉的散文、小说等文学作品有着不同的风格、结构和语言,它涉及范围宽广,写作风格多变,需要适应不同的设计信息和目标,是一种具有特殊要求的语言文字形式。

文案作为设计作品的核心组成部分,其作用与设计图形不相上下,是如左右手一般的关系。

设计文案的产出可分为四个阶段:看—砍—作—说。

(1)看。任何一个设计文案,都不是独立存在的:要受受众的审美、客户的预期、市场的起伏等因素影响。

"看"阶段的主要工作是解读市场、消费者、产品和竞品。以做一个矿泉水品牌的文案为例:第一步,就是去看市场上的矿泉水品牌有哪些代表,它们说什么,消费者认可什么。至于产品本身的特点,大部分时候你碰到的产品都是千篇一律的:一样的水源一样的矿物质,你有桶装他也有桶装;与客户沟通半天,他也说不出个所以然,怎么办?在这个时候,你需要的是像佐藤可士和(如序图-1所示)一样,把所有的机会点罗列出来,比如从酸碱度来看,是弱碱性;从水源来看,是高山雪水;从包装来看,是不透明的。第一

序图-1 《佐藤可士和的超整理术》

个阶段通过"看"可以划分出竞争对手,可以了解对方怎么说的,可以知道消费者心里想要的是什么,可以明白自己该从哪个方向入手。这就是兵法中所谓的知己知彼。

序图 –2　优衣库品牌　　　　序图 –4　优衣库品牌店铺

序图 –3　优衣库品牌街景　　序图 –5　优衣库品牌拎袋

　　佐藤可士和（如序图 -1 所示）的代表性作品包括：SMAP 的宣传活动，麒麟极生的商品开发以及广告活动，TSUTAYA TOKYO ROPPONGI 的 VI（视觉识别系统）和空间指导、FAST RETAILING、乐天集团、明治学院大学的品牌形象设计、NHK 教育台"游戏学英语"的艺术指导、NTT DoCoMo "FOMA N703iD" 的产品设计、UNIQLO 优衣库品牌纽约旗舰店的创意指导（如序图 -2 至序图 -5 所示）及东京国立新美术馆的 VI 和标志计划等。创新的观点以及整体的创意深获各界高度评价。

佐藤可士和希望"优衣库"时时刻刻具有话题性：他将位于上海的新旗舰店的口号定为"From Shanghai to the World"（如序图-6所示），因为"上海离东京很近，与其强调差异，不如共同面对世界"。此前在纽约店，佐藤强调的是"Tokyo"，因为这"会让纽约的年轻人觉得很酷"。

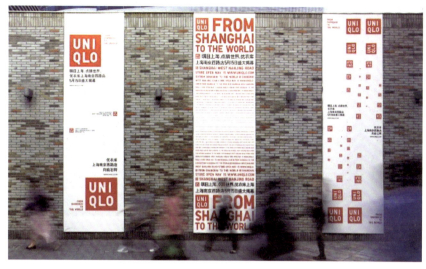

序图-6 优衣库品牌店铺

在上海南京西路旗舰店，优衣库请来为Apple Store和比尔·盖茨设计豪宅的公司BCJ担任店铺设计，南京西路吴江路口的三角地势让来往行人的视线全部集中到那座通体透明的高大建筑上，而近在咫尺的步行街和地铁出入口又能保证源源不断的人流（如序图-7、序图-8所示）。

序图-7 优衣库品牌店堂海报

序图-8 优衣库品牌店堂展陈设计

总之，在这期间要做的全是前期基础内容，或许不是很有趣，没有太多创意可想，也没有太多头脑风暴，只需要静下心来，一步一步地去踩点，一点一点地去洞察。而这个阶段如果做得够扎实，第二个阶段就会相对轻松了。

（2）砍。经过前期的梳理和沉淀，在这时脑中应该已经有想法了。如何抽丝剥茧、提炼想法，需要的则是你的判断力和定力。如果有十个卖点值得说，那宁愿把它们"砍"为一个卖点。

史蒂夫·乔布斯（Steve Jobs）曾说过："我们只用了15——

30——，或者 60 秒，就重建了苹果曾在 90 年代丢失了的反传统形象。"
（如序图 -9 所示）

序图 -9 APPLE Think Different. （如 ▶ 课件视频序 -1 所示）

　　背景简介：《1984》是乔治·奥威尔在 1948 年所写的关于极端法西斯主义的小说。它描述了想象的未来，主题是 1984 年已经没有个人自由，所有的人都生活在政府的完全控制下。他们永远受到监督和欺骗，以使局面看起来令人敬畏。这个广告暗示苹果将打破这种单调枯燥的生活，使得 1984 年不会成为小说《1984》中预言的样子，"如果这行得通的话……"这个广告的导演是《异形》和《角斗士》的导演雷德利·斯科特。

　　在乔治·奥威尔的小说《1984》中，人们的精神被"老大哥"彻底控制。而 1984 年的计算机产业也面临着同样的局面。观众们都明白，那个禁锢着用户思想的"老大哥"指的是苹果的竞争对手 IBM。

　　时任李岱艾 Chiat\Day 广告公司创意总监的李·克劳（Lee Clow）曾经回忆道："这则广告解释了苹果公司的哲学和目标，那就是平民百姓——而非政府和大公司——才拥有掌管科技的权力。"但当史蒂夫·乔布斯第一次得意扬扬地在董事会里展示"1984"广告样片的时候，这个"杰作"却把到场嘉宾们吓得面如土色。毕竟，谁也没见过这种故作神秘、卖弄意识形态的产品广告。更可怕的是，在这个电子产品的广告中竟然看不到产品的影子。除了史蒂夫·乔布斯、史蒂夫·沃兹尼亚克（Steve Wozniak）和麦克·马库拉（Mike Markkula）这三个联合创始人，其他人都面面相觑，痛苦地表示这是"历史上最糟糕的电视广告"。Chiat\Day 广告公司（如今的 TBWA 公司）没有办法，他们已经买了"超级碗"（职业橄榄球大联盟的总决赛，是美国第一大体育盛会）中场 90 秒的广告时间，很贵，只能往外卖；但是，一直到很晚，也只卖出了 30s，还剩 60s 广告时间在手中。

这家广告公司对自己的创意充满了无穷的信任，在没有征得苹果公司同意的情况下，把 90s 版本广告剪裁为 60s，给播出来了……

之后的事情大家都知道了，这个广告获奖无数，有效传播数字惊人，一半美国人看过这个广告，很多人愿意花钱到电影院看这个广告。

所有的顾虑在广告播出之后烟消云散。正在转播"超级碗"的哥伦比亚广播公司被如潮水般涌入的热线电话弄得措手不及。人们的问题只有一个："那到底是个什么玩意儿？"

不管是爱是恨，"1984"引发了美国全境的大讨论。三大电视网和 50 多家地方电视台播出了关于这则广告的新闻，一遍又一遍地免费重播整个片段，数百家纸媒进行了跟进报道。

根据 AC 尼尔森的调查数据，全美 50% 的男性和 46.4% 的女性看到了"1984"广告。免费的自发传播为苹果节省了至少 500 万美元的广告费用。

苹果公司在 1984 年展开的广告大战并没有就此终结，他们必须在广告饕餮之后开始解释"到底什么是麦金托什（Macintosh）电脑"。紧随超级碗大赛的热潮和麦金托什的正式亮相，苹果公司又趁势推出了耗资 1500 万美元、历时 100 天的"广告闪电战"。

在当年的美国《新闻周刊》总统竞选特刊中，苹果公司花费 250 万美元买下了 40 页的广告位，详尽解释了麦金托什电脑的方方面面。

当时，苹果公司首席执行官约翰·斯卡利（John Sculley）拿着那期杂志感慨："很难说，这到底是一份植入了苹果电脑广告的《新闻周刊》，还是一本夹着《新闻周刊》的苹果电脑宣传册。"（如序图 -10、序图 -11 所示）

序图 -10　序图 -11

植入了苹果电脑广告的 1984 年美国《新闻周刊》总统竞选特刊

1977年，史蒂夫·乔布斯与史蒂夫·沃兹尼亚克、罗纳德·韦恩（Ronald Wayne）、麦克·马库拉共同创立了苹果公司。

1985年，在与董事会的斗争失败后，乔布斯辞职离开苹果公司。自那时起，时任CEO的约翰·斯卡利（John Sculley）在市场策略上做了显著的改变。他不喜欢传奇式的"1984"广告，但乔布斯、比尔·坎贝尔（Bill Campbell）、史蒂夫·沃兹尼亚克和李·克劳（TBWA全球首席创意官兼主席）说服了他，而这则广告也成为史上最风靡的电视广告之一。

苹果公司1985年的"疯狂旅鼠"广告则没有这么幸运，堪称完败。这也导致了苹果公司与Chiat/Day广告公司的合约中止，此前，苹果公司的所有公关由其负责。

从此苹果公司将重心放在更为传统的广告上，这也许就是当时苹果公司形象恶化的开始。那时苹果公司损失已达数亿，并且裁减了数千职位。乔布斯对此感到厌烦，并慢慢重掌公司。他将苹果公司形象的更新视为重中之重。Chiat/Day广告公司的李·克劳及他的团队认为，苹果应该与人的创造性、影响20世纪的重要人物"结盟"。

他们为苹果提出了一句新的广告口号：Think Different（这可能与当时IBM著名的广告口号"THINK"相关）。

"Think Different"口号通过后，乔布斯给了这支团队17天去完成整个广告的制作，包括电视广告和广告牌。一般来说，为其他客户制作类似的广告，这点时间连获得这些肖像的使用权都远远不够。但乔布斯通过运用一些关系，从琼·贝兹（Joan Baez，乔布斯前女友）、大野洋子（乔布斯以前的邻居）等名人处得到肖像使用权。如果克劳去接近这些人，对她们而言，他只是"又一个"广告人。但当乔布斯致电时，他是她们的朋友。

电视广告对过去的著名历史人物进行了黑白特写，依次包括艾尔伯特·爱因斯坦（Albert Einstein）、鲍勃·迪伦（Bob Dylan）、马丁·路德·金（Martin Luther King, Jr.）、理查德·布兰森（Richard Branson）、约翰·列侬（John Lennon）及大野洋子、富勒（R. Buckminster Fuller）、爱迪生（Thomas Edison）、阿里（Muhammad Ali）、特德·特纳（Ted Turner）、玛丽亚·卡拉斯（Maria Callas）、甘地（Mahatma Gandhi）、艾米莉亚·埃尔哈特（Amelia Earhart）、阿尔弗雷德·希区柯克（Alfred Hitchcock）、玛莎·葛兰姆（Martha Graham）、吉姆·汉森（Jim Henson）与青蛙柯密特（Kermit the Frog）、弗兰克·劳埃德·赖特（Frank Lloyd Wright）及毕加索（Pablo Picasso）等。广告片以一个年轻女孩Shaan Sahota睁开眼睛为结尾，似乎她看到了未来的各种可能。

[1] https://www.duanwenxue.com/article/215261.html

揭秘 APPLE 文案[1]（乔布斯配音）

（如 ◉ 课件视频序-2 所示）

献给疯狂的人、不合时宜的人、叛逆者及麻烦制造者。

他们不喜欢规则。他们不尊重现状。

你可以响应他们或否定他们，可以颂扬他们抑或诋毁他们，而你唯一不能做的是忽视他们，因为他们改变事物，他们推动人类前进。

当有些人把他们视为疯子时，我们看到的是天才。

因为疯狂到认为他们可以改变世界的人，就是真正改变世界的人。

艾尔伯特·爱因斯坦（Albert Einstein）：生于德国的瑞士-美国籍理论物理学家、哲学家，被视为有史以来最具影响力、最知名的科学家及知识分子。他经常被提及的身份是现代物理学之父（如序图-12 所示）。

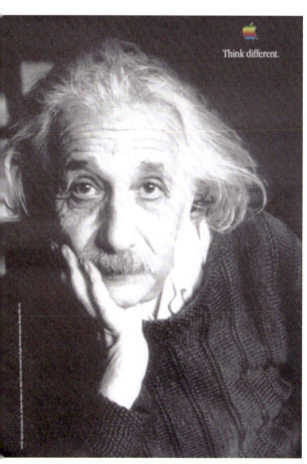
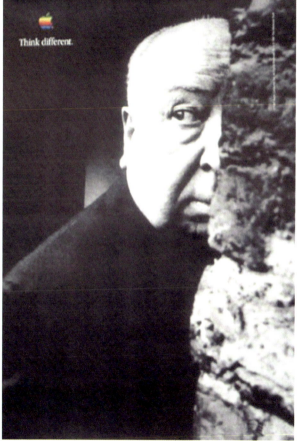

序图-12　艾尔伯特·爱因斯坦　　　　序图-13　阿尔弗雷德·希区柯克

阿尔弗雷德·希区柯克（Alfred Hitchcock）：英国电影摄制者及制作人，首创了悬疑及心理惊悚电影流派的许多技术，被视为悬疑、惊悚电影大师（如序图-13 所示）。

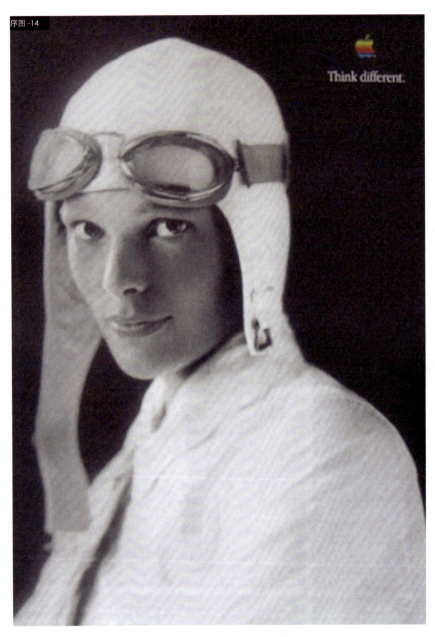
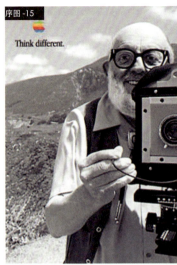

序图 –14　艾米莉亚·埃尔哈特
序图 –15　安塞尔·亚当斯
序图 –16　比尔·伯恩巴克

　　艾米莉亚·埃尔哈特（Amelia Earhart）：美国女飞行家，曾做横跨大西洋的单人飞行，其后还创下了数次单人长途飞行的美国纪录，是第一位被授予杰出飞行十字勋章的女性（如序图 -14 所示）。

　　安塞尔·亚当斯（Ansel Adams）：美国摄影师及环保分子，最为知名的是他拍摄的美国西部黑白照片（如序图 -15 所示）。

　　比尔·伯恩巴克（Bill Bernbach）：美国广告史上的传奇人物。DDB三大创始人之一，为大众甲壳虫汽车执导过"想想还是小的好"（Think Small）等广告（如序图 -16 所示）。

　　查理·卓别林（Charlie Chaplin）：默片时代的英国喜剧演员、电影导演，

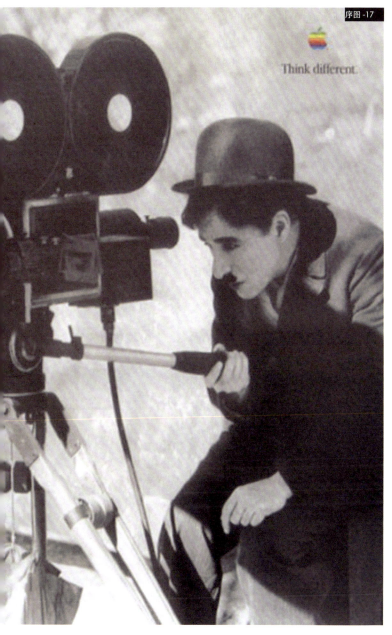

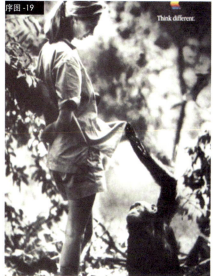

序图 -17　查理·卓别林
序图 -18　蚂蚁飞力
序图 -19　珍·古道尔

"一战"结束前全世界最著名的电影明星之一(如序图 -17 所示)。

蚂蚁飞力(Flik the ant)——皮克斯工作室动画电影《虫虫危机》的主角。飞力是一只在改进生活方面具有伟大想法的铺道蚁,但它那些似乎不起作用的想法和发明总是遭到其他更为"庄重严肃"的蚂蚁们的贬低和打击。乔布斯同时也是皮克斯工作室的 CEO,这也许是他们选用蚂蚁飞力形象的原因(如序图 -18 所示)。

珍·古道尔(Jane Goodall):英国灵长类动物学家、生态学家、人类学家,联合国和平使者,因其在坦桑尼亚冈贝河国家公园对黑猩猩的社会和家庭关系长达 45 年的研究以及创立珍·古道尔研究所而著名(如序图 -19 所示)。

吉姆·汉森：美国历史上最著名的布偶大师之一，The Muppets 品牌的创建者。在这张海报上（如序图-20所示），他与他最著名的布偶作品——青蛙科密特（最早出现于 1955 年）一起出现。科密特是许多布偶剧的主角，其中最著名的是《大青蛙布偶秀》。

约翰·列侬与大野洋子（John Lennon & Yoko Ono）：著名的披头士约翰·列侬与他的妻子大野洋子一起发明了一种和平抗议的方法：当被拍摄和采访的时候，待在床上（如序图-21所示）。

圣雄甘地 Mahatma Gandhi：印度独立运动时期卓越的政治及精神领袖，是最温和的人、虔诚甚至神秘的印度人，但他以钢铁般的决心为核，他的信念无人能改变（如序图-22所示）。

巴勃罗·毕加索（Pablo Picasso）：西班牙画家、绘图师和雕塑家。他最为知名的是作为立体派绘画运动的联合发起者，以及作品中体现的多样风格（如序图-23所示）。

保罗·兰德（Paul Rand）：美国平面设计师，最知名的是其公司 LOGO 的设计，包括 IBM、UPS、西屋公司、ABC 以及史蒂夫·乔布斯的 NeXT（如序图-24所示）。

（3）作。这个时期，是设计师最爱的阶段。每句文案，每个创意，都有可能随时被执行出来，这让设计师创作欲大发，成就感油然而生。创作是随机的，有关如何写文案和想创意的方法很多，诸多大师和"不那么大师"的人都在编写自己的创作心得。很多人以为，文笔好就可以做文案，辞藻优美的文案就是好文案。但许舜英说过：最通顺的文案就是最烂的文案。好的文案应该摒弃正常、优美，因为太正常、太优美会使文案成为没力气、"大众脸"的文案。文案的重点完全不在于优美与否，或者修辞正确与否；文案真正的生命在于是否有独特的思想。一句文案里，包含着令人惊喜的新思想，这句文案就可以流传千秋万世；如果没有思想，只是堆砌上的文字，这个文案就没有存在于地球上的价值。

以下是来自台湾奇美电视机广告文案[2]。

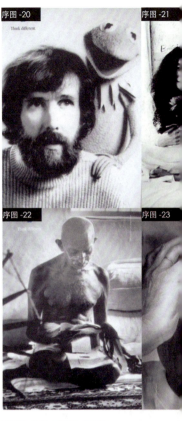

序图 –20　吉姆·汉森
序图 –21　约翰·列侬与大野洋子
序图 –22　圣雄甘地

> 世界上有一种专门拆散亲子关系的怪物，叫作"长大"（如序图-25所示）。
> ——台湾电通广告资深文案 赖致良

多么有视觉感的文案！一看到就深深印在眼底了！大家都有这种经验，越长大似乎跟父母越不亲。你有多久没有用力抱住爸爸或妈妈，跟他们背靠着背，直率地聊着心事？

即使你现在跟父母还是非常亲昵，比起小时候还是差了一些。

这是大家都清楚的经验，但一个好的文案就能找到一种大家没听过的

[2] http://www.knowsky.com/903399.html

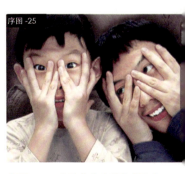

序图 –25　台湾奇美液晶电视文案

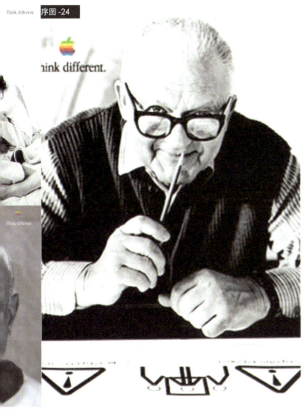

说法，贴切地比喻出来。这叫功力。这种功力跟资深资浅无关，跟观察力与想法有关。

问题是你能不能在各种大家都熟知的现象里杀出一条自己的道理。

努力磨炼自己的脑筋，多转转，所谓"资浅"的人也可以写出很棒的文案。

> 在真正的白马王子出现之前，像王子一样好好保护她。（如序图-26所示）
> ——台湾电通广告资深文案 赖致良

这句话温暖得令人掉眼泪！

所有有女儿的父亲看到这句话恐怕都要心头一震吧？

没有陈词滥调，不需要煽情文字，只用童话般简单天真的话，就把父女之间的感觉淋漓尽致地说出来了。

每个女儿，都是爸爸的前世情人……我们脑海中会出现一个为了女儿的幸福，不知熬过多少风雨、吃尽多少委屈的普通男人的形象。普普通通，到处都是。但感动，就是在最普通的东西里找出来的。

（4）说。这个阶段是最风光的时候，因为经过无数的自我纠结、自我否定、自我膨胀之后，终于"作"出了一份提案，以备甲方毙掉，如果你够牛，说服他（或她）！

Stella luna 女鞋文案[3]（如序图-27至序图-30所示）

一双 Stella luna 能创下多少纪录？

单日最高搭讪次数

一日内最高身高

自我感觉良好的最高巅峰

我妈说穿太高的高跟鞋好危险呐。

是啊，那么多男人在看我，真危险。

[3] http://www.tooopen.com/copy/view/11487.html

序图-23　巴勃罗·毕加索
序图-24　保罗·兰德

序图-26　台湾奇美液晶电视文案

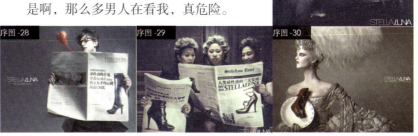

序图-27，序图-28，序图-29，序图-30　Stella luna 女鞋文案

Smart 广告文案[4]

Nobody will believe you've seen a price like it.（如序图-31至序图-33所示）。

[4] http://www.welovead.com/cn/works/details/2b4wmus

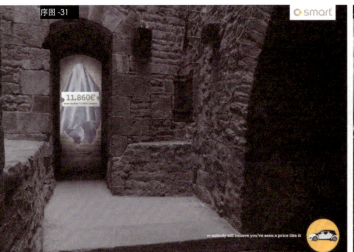
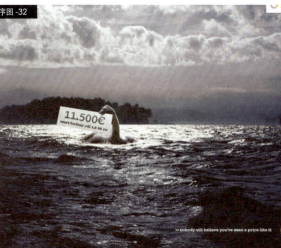
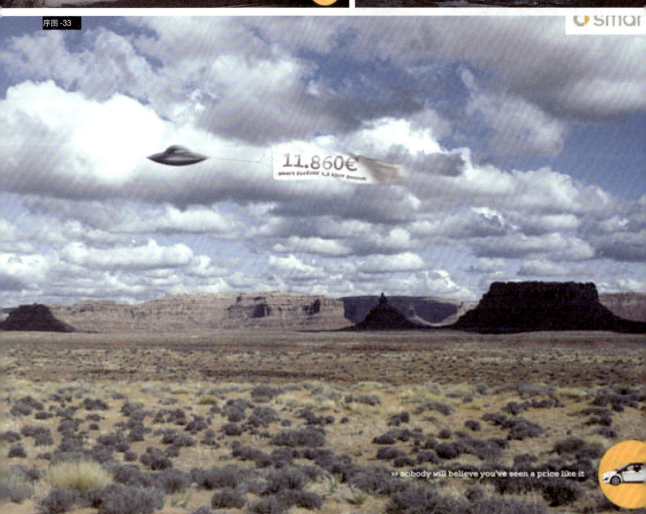

序图-31，序图-32，序图-33　smart 广告文案

TASK

绪论之课堂作业：文案配图自画像

一张图画出自己的神韵，一句话概括出"自出生以来最伟大的自己"！

"在网上，没有人知道你是一条狗。"

——Peter Steiner
《纽约客》

序图–34　《纽约客》[5]漫画　[5]http://www.vccoo.com/v/fa5793

上篇　　设计文案概述与创作原点分析

第一章
设计文案概述

第一节　设计文案释义与构成要素

一、设计文案释义

从刀耕火种的原始农业社会到现在信息技术飞速发展的科技时代，人类都在进行着造物活动。这一切的造物活动，都是人类通过大脑思考，有目的的创造性活动，也就是所谓的设计。最早从旧石器时代人类懂得制造工具开始，就出现了设计活动，之后设计就伴随人类社会的进步而不断丰富。

设计活动本来就是一种有计划、有步骤地将人类自身的想法通过某种视觉形式传达给受众的行为，这种设计具有很强的设计逻辑，并且可以用一定的文字形式将设计过程描述出来，这就是我们要讲到的设计文案。

现代文案的概念最初源于广告行业，多是用一定的文字形式及修辞手法来表现广告的主要内容，由"copy writer"翻译而来。但是伴随着人类社会的发展与各个行业的融合交流，文案的适用范围也相应地变得广泛。如今的设计文案，是指设计内容的文字或者语言表现，它建立在较成熟的文案理论之上，为设计类作品进行直观的语言文字传达。因此，广义上的设计文案是与设计产品相关的一切文字，包括设计产品构思、来源、灵感、心得、目的、宣传等各个方面。狭义上讲，设计文案是指设计作品在进行各类传播活动中，需使用到的语言文字。

二、设计文案的构成要素

设计文案的构成要素与文案相仿，包括标题、正文、口号、随文四部分（如图 1-1 所示）。

1. 标题

标题是设计文案宣传的首要部分，是文案的中心与纲要之处。通常，标题部分需要做到言简意赅、直达主题，对整个文案起画龙点睛的作用；同时还要注意巧妙地运用词汇与修辞手法，吸引受众的注意力。好的标题是好文案成功的一半。

根据表现形式的不同，可以把设计文案标题分为直接式、间接式、复合式三种。

（1）直接式

直接式的文案标题就是直观地阐述设计产品主体，突出设计产品特性，让受众一目了然，节省观看时间，增强瞬间记忆。科学研究表明，人的瞬间记忆是 5 秒，即人可以用 5 秒记住一句话、一个号码、一幅图画。直接式文案用一句简洁的话概括设计产品，可以使受众产生瞬间记忆，有利于加强设计文案的效果。

图 1-1　长城葡萄酒文案

[6]http://www.360doc.com/content/15/0808/00/699582_490227635.shtml
[7]http://www.hereinuk.com/19985.html

范例：
- 东方为您设计明天的办公——东方办公设备经营公司文案标题
- 投资万科就是投资中国的未来——万科公司文案标题
- 在伊美堂，女人比樱花更美——伊美堂文案标题
- 要光明，找亚明——上海亚明灯泡厂文案标题
- 选择东信，把握成功——东信手机文案标题

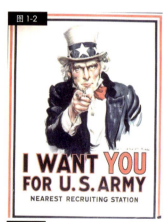

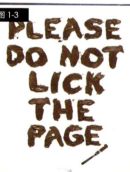

这张 1917 年由画家詹姆斯·蒙哥马利·弗拉格创作的美国征兵海报[6]（如图 1-2 所示）上，头戴礼帽的"山姆大叔"（美国象征）用手指着你说："为美国而战，我需要你！"（I want you for U.S.ARMY）在第一次世界大战期间，超过两百万美国人自愿献身，奔赴法国战场。而他们中的大多数都是受这张海报的鼓舞而入伍从军。鉴于海报显示出来的那种难以抗拒的鼓动力，这幅海报在"一战"期间被印刷了超过四百万张，并在"二战"时再次使用。

Nutella 巧克力酱用了更加巧妙的直接表述方式吸引消费者观赏[7]（如图 1-3 所示）：巧克力酱"好吃"到让你"想舔"的地步。

图 1-2　美国征兵海报文案
图 1-3　Nutella 巧克力酱文案：不要舔这一页

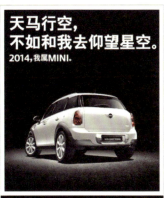

图1-4 MINI文案：天马行空，不如和我去仰望星空

[8] http://www.meihua.info/a/65558

[9] http://www.meihua.info/a/69545

图1-5

图1-6

图1-5 猫哆哩文案

图1-6 杜蕾斯文案

（2）间接式

间接式的文案标题不是直接表现设计产品主体，而是从设计产品特定的功能、属性出发，使用含蓄的可以引发受众情感共鸣与心理需求的词汇文字，间接表现设计产品。

间接式标题比较迂回，虽然不是直观反映产品或服务，但通常其语言意境比较优美，更能拉近与受众的距离、消除隔阂，与受众达到需求与情感上的共鸣（如图1-4所示）。

> 范例：
> - 养盐驻容，天天健康靓丽——江苏盐业文案标题
> - 好火好生活——华帝燃具文案标题
> - 成就天地间——TCL王牌彩电文案标题
> - 纵情广阔天地，驾驭自由梦想——帕拉丁汽车文案标题
> - 奔跑，奔跑者之间的语言——宝来汽车文案标题

（3）复合式

复合式设计文案标题，是直接式与间接式的结合，具有扬长避短、各取精华的优点，既有直观的设计产品又有比较迂回的需求共鸣，是比较全面与兼顾的一种类型。通常复合式标题需要引题、正题和副题来全面表现，一般两个组合是：正题和副题、引题和正题，三个组合就是引题、正题、副题。

> 范例：
> - 引题：今年夏天最冷的热门新闻
> 正题：西冷冷气全面开启　　　　　　——西冷空调文案标题
> - 引题：拥有王祥，全家吉祥
> 正题：上海沪祥童车厂 北京京雷百货贸易有限公司联合举办"王祥"童车展销　　　　　　——童车展销会文案标题
> - 引题：四川特产，口味一流
> 正题：天府花生
> 副题：越剥越开心　　　　　　——天府花生文案标题

猫哆哩文案[8]（如图1-5所示）。

引题："嫁给我吧""滚"

正题：嘴闲着，特危险

杜蕾斯文案[9]（如图1-6所示）。

引题：致所有使用我们竞争对手产品的人

正题：父亲节快乐

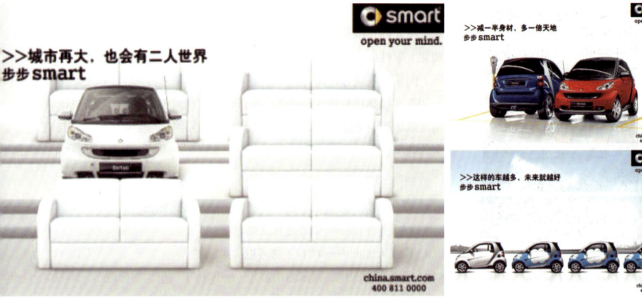

图 1-7、图 1-8、图 1-9　smart 系列文案

smart 系列文案[10]（如图 1-7 所示）。

正题：城市再大，也会有二人世界

副题：步步 smart

smart 系列文案（如图 1-8 所示）。

正题：减一半身材，多一倍天地

副题：步步 smart

smart 系列文案（如图 1-9 所示）。

正题：这样的车越多，未来就越好

副题：步步 smart

[10]http://www.wenku365.com/p-5524338.html

2. 正文

正文是设计文案的主体部分，全面地对标题进行解释说明。如果说标题是一个华丽的吸引人的噱头，那么正文就是具体阐述购买产品的必要理由，对消费者进行心理上的完全说服。

正文可以从设计产品的功能、属性、作用等多个方面来撰写，详细地写出设计产品被需求与被购买的充分理由。正文的语言文字与可以运用各种修辞手法的标题不同，它比较朴实、直观，用简洁的文字展现产品的优势，同时需要说明本产品与其他竞争对手相比具有的不可替代性。

[11]https://www.digitaling.com/articles/18794.html

诺基亚 N9 文案正文[11]

如果多一次选择，你想变成谁？
不，这不是选择，而是对自己的怀疑。
我能经得住多大诋毁，就能经得住多大赞美。
如果忍耐算是坚强，我选择抵抗；
如果妥协算是努力，我选择争取。
如果未来才会精彩，我也绝不放弃现在。
你也许认为我疯了，就像我认为你太过平常。
我的真实会为我证明自己。
诺基亚 N9，不跟随。

[12]http://www.adquan.com/post-1-5806.html

国家地理宣传文案[12]

if you are, you breathe.
If you breathe, you talk.
If you talk, you ask.
If you ask, you think.
If you think, you search.
If you search, you experience.
If you experience, you learn.
If you learn, you grow.
If you grow, you wish.
If you wish, you find, and if you find, you doubt.
If you doubt, you question.
If you question, you understand, and if you understand, you know.
If you know, you want to know more.
If you want to know more, you are alive.

中兴百货公司广告内文[13]

标题：服装就是一种高明的政治，政治就是一种高明的服装

正文：她小时候就是一个衣服控

看见大表姐穿着好看的衣服，自己也想着以后有大把大把漂亮的衣服穿

很多年过去了，她形成了自己的穿衣风格

学了服装设计

有着更大的梦想

设计自己的独立品牌

不舒服的衣服不要做

设计出来的衣服要特别且有韵味

穿着的朋友要开心

[13]https://www.douban.com/note/566045917/

黑松汽水经典广告文案[14]

标题：工作灵药

正文：热心一片

　　　谦虚二钱

　　　努力三分

　　　学习四味

　　　沟通五两

　　　以汽水服送

　　　遇困境加倍用之

广告语：用心让明天更新

[14]http://www.tooopen.com/copy/view/44560.html

[15]https://www.topys.cn/
article/5460.html

龙湖·源著系列文案[15]（如图 1-10 至图 1-12 所示）。

广告语：用心让明天更新

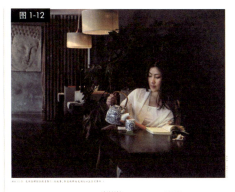

[16]https://wenku.baidu.com/
view/4b06bc96bceb19e8b8f6bae4.
html

图 1-10，图 1-11，图 1-12　龙湖·源著系列文案

怀安里系列文案[16]（如图 1-13 至图 1-15 所示）。

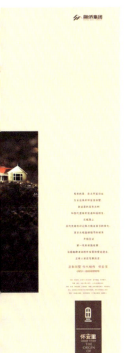
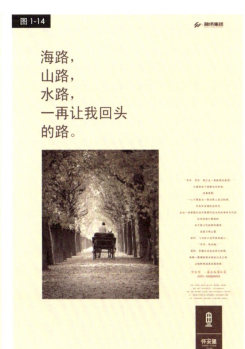
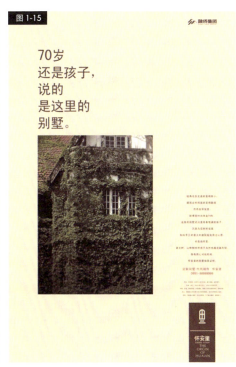

图 1-13，图 1-14，图 1-15　怀安里系列文案

3. 口号

口号（Slogan）是设计产品媒体宣传中反复使用的一句话，概括地展现文案的精华，彰显设计产品的主张，具有宣传鼓动性。一句好的口号对整个产品的宣传具有不可估量的作用，同时为设计产品品牌提供可感知的形象。这里需要区别对待标题与口号，标题是针对一则文案的题目，具有单一性、固定性；口号在一段时期内可以贯穿于不同的广告中，具有长久性与灵活性。

> 范例：
> 再一次，改变一切。——iPhone 4
> 少即是多，多则更多。——MacBook
> 看得见的美，看不见的，更美。——iMac
> 淘！我喜欢。——淘宝网
> 上天猫，就购了！——天猫商城
> 百度一下，你就知道。——百度
> 弹指间，心无间。——腾讯QQ十二年
> 与其在别处仰望，不如在这里并肩。——腾讯微博
> 别人问我飞得高不高。只有她，问我飞得累不累。——QQ邮箱母亲节
> 天涯一路同行。——天涯社区
> 人人都是生活的导演。——土豆
> 网聚人的力量。——网易
> 世界都在看。——优酷网
> 心强自锋芒。——大众朗逸
> 上搜狐，知天下。——搜狐

4. 随文

随文又称附文，是正文的补充，由产品名称、生产厂址、购买电话、生产批号等方便购买的文字组成，通常是文案的结尾部分。一般的随文应当包括：产品品牌、企业名称、企业标志、生产地址、联系电话及特别需要说明的部分等。当然也可以在随文部分进行创意发挥，增加可以与受众互动的内容，使受众积极参与产品的宣传活动。随文部分的文字需简练，不宜过多罗列。

范例：

小天鹅集团
地址：
邮编：
本地服务热线：
总部监督电话：

——小天鹅洗衣机在《羊城晚报》
1998年5月4日的报纸文案随文

现凡购买 DVD 840 影碟机一部，随送宝丽金精选珍藏 DVDMTV 卡拉 OK 碟一张，数量有限⋯⋯如有垂询，请致电飞利浦顾客服务热线：021×××××××× 或广州办事处 020××××××××

——飞利浦 DVD 文案的随文

花红药业"妈妈我想对您说"参赛卡
姓名：
性别：
出生年月：
职业：
身份证号码：
详细通信地址：
电话：
邮编：
了解花红片途径：
电话　　报纸　　医生推荐　　他人介绍　　其他

——花红药业随文

第二节　设计文案的类型与特性

一、设计文案的类型

根据设计产品表现的不同内容，可以把设计文案分为理性文案和感性文案两种。

1. 理性文案

理性文案，符合受众的理性动机，通过摆事实讲道理，列举真实准确的产品服务客观情况，促使受众（消费者或用户）进行逻辑思考，作出理性判断，实现产品销售。

一般来说，在新产品刚上市需要全面详细地介绍时，或在设计产品与竞争者相比具有明显优势时，或在产品或服务比较价高、需要消费者慎重思考才能作决断购买时，设计需要采取理性文案。

途锐 TOUAREG 汽车文案[17]

极速 225 公里/小时，0—100 公里加速 8.1 秒，只让尾灯作为别人的谈资

没有人要求 SUV 该达到什么样的速度，但豪华运动型全能途锐却是绝对以跑车的标准来要求自己。极具魅力的 4.2 升 V8 发运机，最大功率 310 马力，配合罕有的六速手动/自动一体变速箱，还有根据行驶速度可将车身最低降至 180 毫米的底盘调节，将途锐的速度发挥到极致。如果不满足只看到背影，可以要求它停下来。

SYLVANIA，辉煌灯具广告文案[18]

当你回到家，打开灯的时候，它们会抱你吗？

你家里的灯光可以成为一份问候，和一个对来到更温暖的地方的邀请。它们能够调节你的情绪，淡化一天的辛劳。如欲了解更多，请致电：1—800—灯—灯泡。你还将发现，我们的卤素灯泡是如何将灯光和你的家具变得更具魅力的。SYLVANIA，辉煌灯具。

[17] http://www.tooopen.com/copy/view/44485.html

[18] http://www.tooopen.com/copy/view/44464.html

[19]http://www.tooopen.com/copy/view/44443.html

银杏嫩芽茶顶尖文案[19]

茶之序

源自三千年银杏古树的雏叶嫩芽，汇聚天地灵气、日月精华，片片饱含天地甘露。采用东亚地震断裂带恒古优质矿泉，历细细磨研之工，经道道精心之序，终成经典养生茗品。入口温润，其味淡淡清雅，回味悠长，其香悠悠怡人，闻而清爽。兼顾降脂降压、提神健脑、调节肌体之能，更具美容养颜、疏通经络、延年益寿之效。

茶之养生

茶之清——淡淡的茶香，闻之，顿觉神清气爽，饮后，更会神采奕奕。

茶之洁——银杏叶以其特有的药理功效，可疏通肠胃，调理肌体，常饮常洁。

茶之静——闻茶香，而思千年银杏的古朴神韵，心静，意静。

茶之雅——品银杏与生俱来的高贵气质，读银杏源源流长的历史文化，雅致。

[20]https://www.jianshu.com/p/b16f12375414?from=timeline

某椰汁文案[20]（如图1-16所示）

免责声明：我们椰汁所含的天然营养能帮助消化，降低体重。但这并不意味着你可以随意吃想吃的东西，比如不要试图吃吉娃娃或瓷器。我们很失望，竟然还要我们来特此声明。

2. 感性文案

感性文案，从受众的情感动机出发，通过描述设计产品可以为受众带来的感受，使受众产生情感上的共鸣，诱发消费者的消费欲望。

一般来说，在设计产品没有重要信息需要传达的时候，或在设计产品本身没有特别的优势与特点，但又想

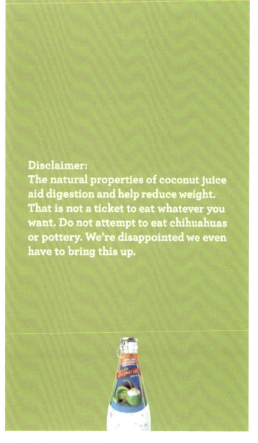

图1-16　某椰汁广告

要与众不同的时候，或在设计产品需要展现重要的与受众的感情的时候，设计产品宣传多采用感性文案。

中兴百货文案[21]

罗马假期、广岛之恋、布拉格的春天、巴黎绿光、东京爱的物语、上海之夜、魂断蓝桥、俄罗斯大厦、哈佛大学 LOVE STORY、日内瓦之恋、情定威尼斯……2 月 14 日，不分国界的爱情故事，中兴百货，与所有情人共度。

[21] https://www.douban.com/group/topic/23795568/

某书店文案[22]

【到服装店培养气质，到书店展示服装】

但不论如何你都该想想，有了胸部之后，你还需要什么？脑袋。

有了爱情之后，你还需什么？脑袋。

有了钱之后，你还需要什么？脑袋。

有了 Armani 之后，你还需什么？脑袋。

有了知识之后，你还需要什么？知识。

[22] https://www.douban.com/group/topic/1497680/

北京太古三里屯 Village 文案[23]（如图 1-17 所示）

这里是天堂

这里是地狱

如果你爱一个人

你要带他去

如果你恨一个人

你要叫他来

这里是潮流革命前线

这里是修身持志后院

这里有偶像出现

这里有竹林七贤

这里名牌四射

这里素面朝天

这里吃喝玩乐夫复何求

这里悲欢离合天长地久

这里是诗人的流放地

这里是艺术的自留地

这里什么都是

这里什么都不是

这里是三里屯 Village

[23] http://www.tooopen.com/copy/view/43079.html

图 1-17　北京太古三里屯 Village 文案

[24]http://www.meihua.info/a/67826

图1-18 大众面包车文案

[25]https://www.douban.com/note/529734486/

图1-19 某书店文案

大众面包车文案[24]（如图1-18所示）

不再介绍大众车，因为你很快就买不到了。

每辆车上市都会有广告，但是只有大众这款面包车才做下架广告。将于巴西产出的世界上最后一辆大众面包车，如同所有已产出的大众面包车一样，除了它让人怀念的老样子之外，它没有车载电脑，没有安全气囊，没有息屏收音机。给我们带来巨大改变的大众面包车，将永存于我们的记忆深处。当然，大众需要你。

所以，上大众的官网，留下你的故事，不用介绍大众车，最不让人期待的汽车活动。

某书店文案[25]（如图1-19所示）

这不是你的人生。

你出生，你学步，你上学，你恋爱，你被甩，你振作，你再次恋爱，你再次被甩，你继续前进。你偷巧克力，你被抓，你觉得羞愧。你羞愧够了，你逃离。你成为交换生，你惹了麻烦，你被遣返。你恋爱，你再次被甩，你沮丧。你组乐队，你觉得你能成功，你厌倦了不成功；你变成艺术家，你觉得你能成功，你厌倦了不成功。你成了一个画家的徒弟，你不小心吸入了颜料里的有毒气体，你被送医院，你遇见一个护士，你恋爱，你结婚。你成了一名建筑设计师，你厌倦了画房子，你买了一座房子。你有了孩子，你离婚，你复合，你对自己说复合是对的，你知道其实不对。你疲于奔命，你再次离婚。你思考长大之后要做什么，你发现其实你已经长大。你回到大学。你成了一名记者，你在当地报社有了一份工作，你写家乡河流的化学物质不平衡。你写今年的鸡油菌季节来得特别早，你写当地动物园新生了一只小河马，你烦了。你得到一家广告公司做文案的OFFER，你接受了。你写关于一家叫PAPERCUT的商店的广告，你把它写得像传记，你不思考，你忘了这广告本来是要告诉人们这家商店的东西有多好，好得想象不到。你去了KRUKMAKARGATAN 24-26号，它卖先锋室内设计杂志ANTHOLOGY，卖进口的食谱LA CUISINE，还有迷人的纪录片THE RADIANT CHILD。你在广告里加了一句话，尽管它打乱了全篇的节奏。

Hey ho,let's go.

它像一个符号，标记着这家店给了你一些不寻常的东西。像一个符号，表示生活可以多点乐子，多点趣味，多点激动人心。因为，坦白说，生活本身并不那么美妙。这也是为什么，你需要电影，需要文学，需要杂志，需要这些和你的生活恰恰不一样的东西。

二、设计文案的特性

设计文案作为一种有特定要求的文体写作,具有真实性、简洁性、创造性三大特点。

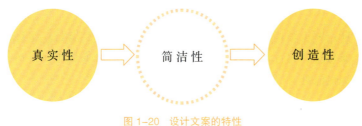

图1-20 设计文案的特性

1. 真实性

设计文案在向受众传达设计产品信息时,一定要保证使用的语言文字真实、准确,不可以过分夸大产品功效,编造产品不具有的某些特性,扭曲事实。虽然文案写作为增强趣味性会使用一些如夸张等文学表现手法,但这并不代表文案写作就可以肆意夸大产品特点,歪曲产品真实的功能属性,误导消费者。

真实是设计文案创作的生命,只有从最实在的产品出发,创作符合客观真实的文案,才能得到消费者的认同,赢得消费者的信赖。一些产品在进行宣传时,粗制滥造、凭空捏造不符合事实的广告,欺骗消费者,即使能够短时期内提高销量,但是从长远来看,必然会被消费者抛弃,损失的是消费者对产品、品牌的信任。美国前总统林肯说过:"最高明的骗子,可能在某个时刻欺骗所有人,也可能在所有时刻欺骗某些人,但不可能在所有时刻欺骗所有的人。"

2. 简洁性

设计文案是瞬间决定成功与否的,需要语言简洁,要在第一时间抓住受众的眼球。日本电通公司研究发现,那些成功的文案平均只有12.5个字。此外,国外的心理学家通过实验表明,2个字的文案受众的记忆率是34%;6~12个字的文案记忆率就降低为13%。所以,简短、精练是文案的突出要求。

例如,某家殡仪馆就用"烈火中永生"短短5个字,既表明火葬的职能又呼应了人们永生的希冀,一语双关;美加净颐发灵的文案则是"聪明不必绝顶",言简意赅地传达出产品特性,十分简练;冲浪运动的文案,"享受高潮"寥寥四个字,让人初看大骇,细思觉得有理,不禁莞尔。以上几则文案都用简洁的语言直接而准确地表现了产品的核心诉求,同时让人在思考回味的过程中加深了印象。

3. 创造性

设计文案的创造性，要求文案写作从创意主题到表现手法都有创新与突破，不能拘泥于一定的范本，所谓"文无定法"，最好的文案永远都是在变化中的下一个。设计产品在商品同质化的今天要想与众不同、快速占领消费者，就需要有创造性的文案辅以配合，用创意的力量突出产品。在文案宣传中突出设计产品"人无我有，人有我优"的优势，让文案的个性化信息表达成为设计产品区别于竞争者的独一无二的"卖点"。

[26] http://design.yingmoo.com/devise/shejiinfo_19821.shtml

selpak 纸巾广告[26]（如图 1-21 所示）

你儿子：

①找到工作了（呜呜呜，小兔崽子终于有出息了……）

②被公司解雇了（哇哇哇，刚干两天哎……）

③在公司放了把火（……）

—— 来递块 selpak 纸巾给你

selpak 纸巾广告（如图 1-22 所示）

你最好的闺蜜要结婚，新郎是：

①你哥（嘤嘤嘤，我的亲哥哥啊……）

②你的前任（呜呜呜，还说只爱我一个……）

③你的现任（……）

——来块 selpak 纸巾

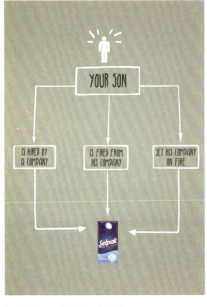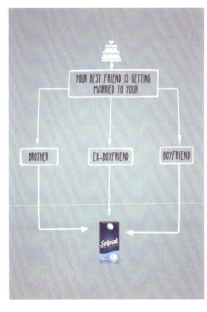

图 1-21　selpak 纸巾广告　　　　　图 1-22　selpak 纸巾广告

第三节　设计文案的作用与原则

一、设计文案的作用

"AIDMA"于 1898 年由美国广告学家 E.S. 刘易斯提出，是接受行为学领域比较成熟的理论模型之一。它由字母 A-I-D-M-A 组成（如图 1-23 所示）。

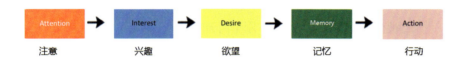

图 1-23　AIDMA 模型示意图

一个新颖有创意的文案标题第一步应通过各种不同的媒介，吸引受众的注意，使受众把目光投向整个设计宣传广告；第二步，引导受众对宣传设计产品产生浓烈兴趣；第三步，这种浓厚的兴趣转变为受众对产品占有的欲望；第四步，受众记忆里留下了比较深刻的产品印象；第五步，消费者在面对产品进行选择时就会从记忆库里提取相关印象，做出购买行动，从而使得设计文案对受众产生作用。

AIDMA 适用于卷入度高（价格高、需要慎重决策）的设计产品，即大宗贵重的实体经济购买。但随着消费行为的复杂化，特别是互联网虚拟购物的兴起，AIDMA 理论逐渐发生演变，日本电通公司于 2005 年提出 AISAS 理论：

A——Attention（注意）

I——Interest（兴趣）

S——Search（搜索）

A——Action（行动）

S——Share（分享）

基于网络消费的注意接受行为，设计文案首先要用独特的创意吸引注意并使受众产生兴趣；之后促使受众产生主动搜索的行为；接着是受众做出购买的行动；在购买结束后，消费者会将购买心得与其他人一起分享。

由此可见，AIDMA 理论与 AISAS 理论作用于设计文案的创作，要求文案必须精彩、有诱惑力、有号召力。只有能够引起受众注意的文案才能逐步引导购买行为的产生。

二、设计文案的原则

1. 定位明确

设计文案的传播要解决"传播什么?""向谁传播?"两个基本问题,这就需要对设计产品和消费者进行准确的定位。

设计产品定位可以从以下几个方面来考虑:产品属性、产品类别、产品竞争优势、产品用途、产品档次等。只有通过分析得出明晰的产品定位,设计文案才能言之有物,准确传达设计产品的理念。

消费者定位需要明确消费对象和消费者消费心理。设计产品的消费对象可以从年龄、性别、身体状况、收入水平、社会阶层、生活地域等方面来定位。消费心理要从消费者的性格、气质、兴趣、价值观、消费习惯上来定位。在对消费者进行准确、客观的定位后,明了文案传播对象的特性才能创造出消费者中意的设计文案。

2. 主题突出

设计文案创作需要明确突出贯穿的主题。这个贯穿一致的主题要求文案的遣词造句,使用的表现手法,对应的画面、声音、影像等全部和谐统一,为主题服务。只要传播的主题得到确定,那么具体的表现也就确定了。

3. 有效沟通

连接产品和消费者是设计文案的立足点,要用尽可能好的创意与消费者沟通,通过文案宣传取得实实在在的效益,实现预定的宣传目的。哗众取宠或耸人听闻的广告,背离了开拓市场、销售产品的设计文案创意有效沟通原则,是创作设计文案时需要避免的。

4. 注重审美

好的设计文案必然是注重审美的:

格调美。我们说的设计文案的格调美,不仅仅指那些高雅的"阳春白雪",还包括那些通俗易懂的、服务大众的。

形象美。设计文案也要注意使用语言文字,为设计产品塑造美好的形象。

意境美。意境简单地说是一种情景交融的艺术境界。就其内涵而言,是内情与外景在以形传神的形象之中的水乳交融。设计文案创造的意境美,让人在接受产品信息或品牌信息的同时,获得美的享受。

韵律美。它是指文案在语言形式上所体现的一种美感,它要求音节相称、平仄相间、合辙押韵、叠现有致、响度适宜。

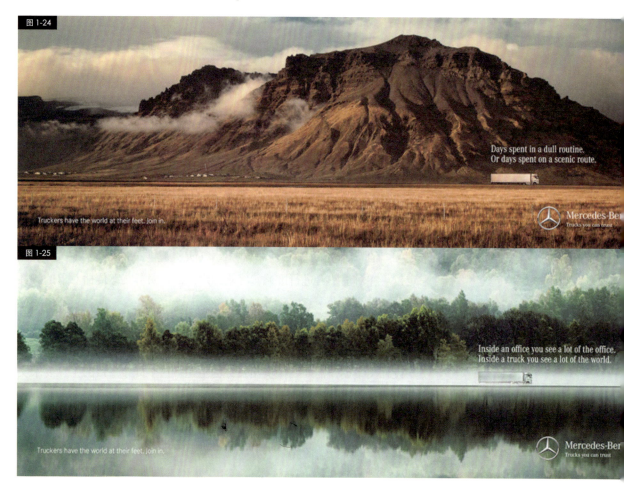

图 1-24、图 1-25、图 1-26、图 1-27　奔驰卡车系列广告

奔驰卡车系列广告[27]（如图 1-24 至图 1-27 所示）

[27]https://www.douban.com/note/512548968/

让岁月消逝在枯燥的计划里。还是，让它沉醉在如画的风景里。

在一间办公室里，你看到更多办公室；在一辆卡车里，你看到更多世界。

白领将车开向停车场。卡车司机把车开向夕阳。

谷歌街景只是为白领设计。

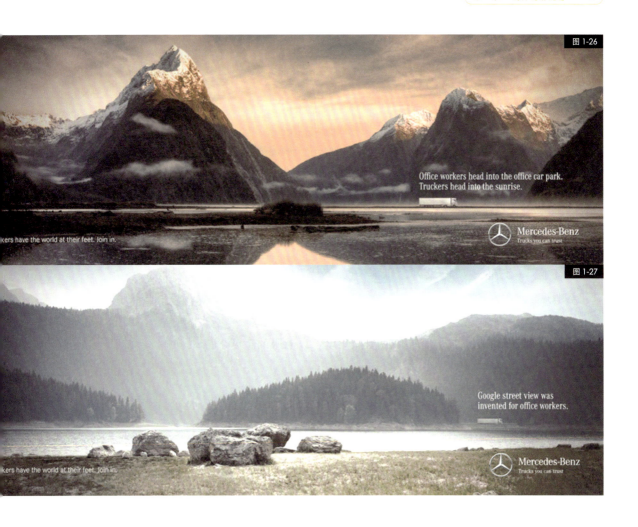

图1-26

图1-27

　　文案分析：四则奔驰卡车系列广告，遵循了设计文案的几个基本原则。

　　定位明确：奔驰卡车定位明确，准确把握住了卡车司机向往自由、开拓探索的心理。

　　主题突出：本系列奔驰卡车文案主题明确，中心连贯，用奔驰卡车置身世界美景的画面打动目标受众。

　　有效沟通：奔驰该系列文案用诗一样的语言与受众进行了十分有效的沟通。

　　注重审美：这个系列卡车广告格调较高，图片形象美好，文案语言韵律和谐，整体意境也同样美感十足。

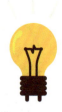

TASK
课堂作业

请阅读以下由中国台湾地区奥美公司撰写的著名文案《我害怕阅读的人》(节选)。

该文案的背景是天下文化出版社 25 周年庆,请台湾奥美来做推广,动员目标受众多读书。作者针对当时台湾经济发展过快,在工作上"大家都急着往上爬,工作、应酬、交际,却静不下心读书",导致精神空虚、文化贫瘠这一现象而撰写。

台湾奥美一反常态,用同理心站在受众角度,以劝服的态度来打动受众:

"害怕阅读的人。一跟他们谈话,我就像一个透明的人,苍白的脑袋无法隐藏。

"我所拥有的内涵是什么?不就是人人能脱口而出,游荡在空气中最通俗的认知吗?像心脏在身体的左边,春天之后是夏天,美国总统是世界上最有权力的人。"

"让阅读的人在知识里遨游,能从食谱论及管理学,八卦周刊讲到社会趋势,甚至空中跃下的猫都能让他们对建筑防震理论侃侃而谈。

相较之下,我只是一台在 MP3 时代的录音机,过气、无法调整。

他们是懂美学的牛顿,懂人类学的梵高,懂孙子兵法的甘地。

一本本的书,就像一节节的脊椎,稳稳地支持着阅读的人。

"我害怕阅读的人。我祈祷他们永远不知道我的不安,免得他们会更轻易击垮我,甚至连打败我的意愿都没有。

我害怕阅读的人,他们懂得生命太短,人总是聪明得太迟。

我害怕阅读的人,他们的一小时,就是我的一生。

我害怕阅读的人,尤其是,还在阅读的人。"

请结合本章及以上内容,撰写一则书店广告文案,要求具备广告文案的基本元素,能够产生让人阅读的号召力。要求诉求明确能够打动人心,书店名称可以是已有的店名或自拟。

第二章

设计文案创作原点分析

原点（Origin），顾名思义，是指在设计文案创作中最具有核心意义的思维。

原点是设计文案的初始，是一份成功文案的开端，也是设计文案创作的基础。

很多时候我们不知道写什么，不知道怎样写，因为不同门类不同项目的设计都会有不同的设计文案要求，但其实设计文案创作也并非没有规律可循。从人的内心出发：遵循①情感/幽默；②欲望/成就；③混乱/恐惧这三大类情绪，而这三个情绪原点就是抓住设计文案创作的关键，设计文案创作也是可以从中找到一定规律的。

第一节 情感/幽默

幽默是一种力量！幽默是人类所共有的情感，即便是在不同的文化范围内，都可以利用幽默来拉近文案与受众的距离，能够让受众在欢乐的气氛中轻松接受文案的内容。让我们先来感受下幽默的力量。

TMD，猫呢？

美国人、法国人、中国人在吹牛自己国家的酒好。

三个人谁也说服不了谁，于是决定找三只老鼠做实验。

第一只老鼠喝下美国人的酒，当即晕倒。

第二只老鼠喝下法国人的酒，手舞足蹈。

第三只老鼠喝下中国人的酒，一言不发，飞快地跑了。

于是美国人、法国人讥笑中国人："你们中国的酒太差了，你看，老鼠喝完一点事都没有，跑得无影无踪了。"

正说着，第三只老鼠却跑了回来，手里高举着一把菜刀，气急败坏地大骂："TMD，猫呢？"

戴尔·卡耐基有一句名言："快乐是有传染性的，而只有使别人快乐才能让自己快乐。"幽默是生活的润滑剂，具有简单而强大的穿透力，它将深刻的寓意包含在轻松、风趣、机智和戏谑中，使人们在哈哈大笑中不知不觉地接受对方观点，达到"润物细无声"的效果。

施皮曼研究机构曾对500支电视文案做过调查，结果表明逗人发笑的文案更容易记忆和更有说服力。众所周知，在戛纳广告节影视广告的现场，获得掌声的广告大部分是幽默广告。原因很简单，现代人在生活的压力下，已经很累了；不要老是对着别人一天到晚紧绷着脸，要么枯燥说教，要么故作深沉，要么帅哥美女诱惑，不如让我们来点儿幽默，暗度陈仓，曲径通幽。

正如广告大师波迪斯所说："巧妙运用幽默,就没有卖不出去的东西。"作为一种喜闻乐见的广告形式，我们怎样才能创作出好的幽默文案，以达到独特的艺术效果，进而实现产品销售？

以下面一组啤酒广告为例，广告运用黑色幽默的方式向受众推销啤酒品牌，以喝啤酒与喝葡萄酒做对比，让人和自己已有的尴尬经历做对比，让人自然而然倾向于选择该品牌的啤酒。为了证明只有啤酒才是纯爷们儿的酒，BBDO公司挖掘出生活中男人们关于酒的尴尬，借以告诉消费者：不啤酒，非爷们儿！

Export Dry 啤酒文案[28]（如图2-1至图2-3所示）

标题：闻起来你就像个白痴

内文：先生，你希望从这里面闻到什么？醋栗酒？你甚至不知道醋栗该是什么味儿。也许下一次你需要一瓶Export Dry，而不是继续这种假想游戏。新鲜醇厚，Export Dry闻着却像啤酒。它历史悠久。你还在等什么？噢，好吧。你知道那得花多长时间吗？

广告语：让男人与好啤酒零距离

[28]https://www.douban.com/note/512548968/

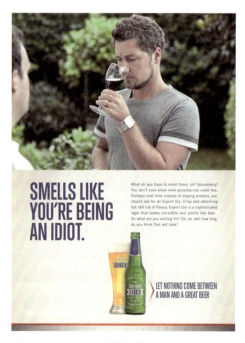

图2-1　Export Dry 啤酒文案

标题：肖恩注视着这种包含了羞耻与后悔的复杂混合物。

正文：葡萄酒存在的最大问题就是它不是啤酒。而 Export Dry 就是啤酒。真 TM 好的啤酒。2011 年度金牌啤酒。新鲜醇厚，适于任何场合的啤酒，它历史悠久。下一次肖恩和他妻子的朋友聚会时，他就有选择了。是忍气吞声喝葡萄酒，还是喝 Export Dry 啤酒？

广告语：让男人与好啤酒零距离。

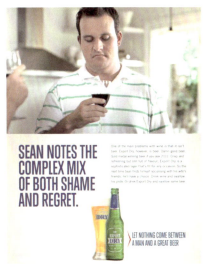

图 2-2　Export Dry 啤酒文案

标题：为了努力给老板留下好印象，比恩辜负了自己的味觉。

内文：比恩正在吃工作餐而他的胃已经满满的——满满的都是悔恨。他想喝啤酒，要是来一瓶 Export Dry 就好了。新鲜醇厚，Export Dry 是让你味觉感到骄傲的啤酒。它历史悠久，它曾获得世界最佳啤酒之殊荣。那么最后一届世界最佳啤酒是什么时候？自 1990 年之后便再也没有。

广告语：让男人与好啤酒零距离

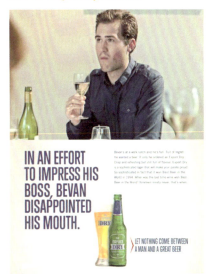

图 2-3　Export Dry 啤酒文案

[29]http://www.paidai.com/labels/2.html

THE CHOSEN ONE 啤酒文案[29]
（如图 2-4 所示）

999 个啤酒品酒员帮助我们选出了这瓶啤酒。

THE CHOSEN ONE 啤酒名副其实，请了 999 个人来品尝味道，最终选定了出品的啤酒。这份充满幽默感的名单，既是对这些品酒员的感谢，更是对这个票选行为的放大宣传。

图 2-4　THE CHOSEN ONE 啤酒方案

科罗娜啤酒文案[30]（如图2-5至图2-7所示）

每个人都有些想说又不能说的话，像压在心口的大石。

所以，喝酒勿贪杯，免得让那些不该说的"其实……"脱口而出，可就后悔莫及了……

科罗娜啤酒：不贪杯 无口祸 / "我小时候跳过芭蕾……"

科罗娜啤酒：不贪杯 无口祸 / "其实，最开始我喜欢的是你姐……"

科罗娜啤酒：不贪杯 无口祸 / "老板，坦白说你缺乏领导魅力……"

图2-5 科罗娜啤酒文案

Norte 啤酒文案[31]（如 📷 课件视频2-1 所示）

Norte 啤酒——酒吧防偷拍大杀器（如图2-8所示）

图2-6 科罗娜啤酒文案

"老公，在哪呢？"

"呃，加班呢……"

"骗人！我刚在×××的微博里看到你了，明明是在酒吧！"

如果不小心在微博达人的照片里客串演出，可是很容易引起家庭纠纷的。Norte 啤酒最懂男人心了，所以它研发了酒吧防拍照大杀器，江湖人称 Photoblocker。表面上它是一个装啤酒的容器，更重要的功能却在于能自动检测拍照用的闪光灯，一旦发现有不明闪光灯瞄准你，就即刻作出反应：发出反光，让你保证不会出现在对方的镜头里，被人拍下的照片里，你这个方位就是一个模糊难辨的大光圈，真是妙哉！

图2-7 科罗娜啤酒文案

为了推广这个大杀器，Norte 制作了一个广告，场景是女孩对男朋友的审查，询问昨天生日派对的情况。广告制作了两种情形，一种是没有 Photoblocker，男主角昨晚做过什么可是无所遁形，一定会被骂得狗血淋头；与此形成鲜明对比的当然是有 Photoblocker 的情况，瞒天过海，毫无难度。最后，Norte 贴心地告诉大家，晚上是很危险的时间，酒吧里发生的事，就让它留在酒吧里吧！

为了享受，也为了安全，想来大部分男人都会在酒吧里来上一支 Norte 啤酒，既好喝，更"避邪"！

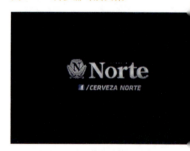

图2-8 Norte 啤酒文案

Tervolina Shoes 广告[32]（如图2-9所示）

鞋子如此的舒适，以致其他的出行方式看起来都那么难受。（Shoes so comfortable that everything else seems inconvenient.）

[30] https://www.sc115.com/shows/102978_4.html
[31] http://www.adquan.com/post-1-10202.html
[32] http://www.warting.com/gallery/201606/169928.html

图 2–9　Tervolina Shoes 广告
图 2–10　Saint Vacant 鞋广告
图 2–11　LA SPORTIVA 鞋广告
图 2–12　671C 鞋广告
图 2–13　611 网球鞋广告
图 2–14　Simple shoes 广告

Saint Vacant 鞋广告（如图 2-10 所示）

比手工更好的鞋。（Saint Vacant，Better than handmade.）

LA SPORTIVA 鞋广告（如图 2-11 所示）

专为严寒而生。（The Nepal Evo GTX. For serious cold.）

671C 鞋广告（如图 2-12 所示）

671C 鞋，难以抗拒的玩耍欲望。（Resists everything except the desire to play.）

611 网球鞋广告（如图 2-13 所示）

611 网球鞋，高效减震。（611 tennis shoes. Highly effective shock absorption.）

Simple shoes 广告（如图 2-14 所示）

比其他鞋更吸汗。（Quenching more thirsts than any other shoe.）

一、幽默规则一：要针对合适的产品

"在某些领域内，消费者需要的是放心，而不是疯狂。"芝加哥奥美广告公司的某位经理如是说。相对来说，感性需求产品，如餐饮、旅游、运动、娱乐产品可采用幽默广告；高理性产品则不适宜用幽默广告。如果幽默广告与产品特性结合不当则会弄巧成拙，使受众产生厌恶感和不信任感。

百事可乐广告[33]（如 课件视频2-2所示）

现实生活里，他倾尽半生演一出大圣归来（如图2-15至图2-17所示）。

搭着2015年的末班车，百事可乐推出了新一季《把乐带回家》，这一次，不走偶像路线，而真正将目光转向实力派，将美猴王六小龄童的真实故事被搬上了银幕，演绎在把"乐"带给众人的背后，所隐藏的那份坚若磐石的台下十年功。

老一辈艺术家为角色塑造所怀的用心与付出，是无论过去多少年，还长霸电视荧幕的众望所归；是不论翻拍多少版本，其角色仍无法被取代的根深蒂固。

"有的人，终其一生都未必觅得情怀两个字，有的人，倾其半生让自己活成了一个时代的情怀寄托。"——百事可乐文案

那个家喻户晓的美猴王，无疑属于后者。每个习惯性抓耳挠腮的小动作，每个犀利传神的定睛和眨眼，让那个上天入地、无所不能的齐天大圣瞬间从小说里跃然而出：美猴王是他，他就是美猴王，放眼四海，似乎也只能是他。

苦练七十二变，笑对八十一难，齐天大圣孙悟空之于六小龄童，是家族的宿命，也是亦步亦趋用心演活的不朽传奇。

二、幽默规则二：要紧扣诉求点

幽默广告不是为了有趣而有趣,故事的展开一定要与诉求点紧密相扣。广告主题要说的是什么，广告文案就应该对应其诉求点安排内容，否则即便是幽默也不能让人信服。

美团外卖广告[34]（如图2-18所示）

这则广告针对的是加班一族，用急剧反转的方式，先同情加班一族的辛苦，让人心里感觉很温暖，但下一句话马上出现反转，"我建议通宵"，这种黑色幽默让人不禁莞尔。然后搭配上美团外卖的口号，宵夜马上到，即便你正在加班或者在去加班的路上，也不会饥肠辘辘了。

图2-15

图2-16

图2-17

图2-15，图2-16，图2-17
百事可乐广告

[33]https://www.jianshu.com/p/50c1ed55b625
[34]http://www.yopai.com/show-2-218328-1.html

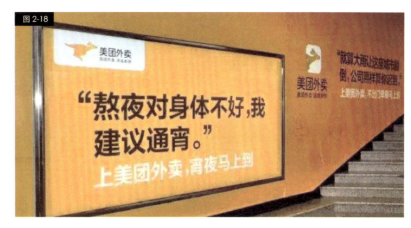

图 2-18 美团外卖广告

图 2-19 万科房地产广告文案

[35] http://www.meihua.info/a/69630

万科房地产广告文案[35]（如图2-19所示）

文案深深抓住了当前"买房刚需"一族年轻人的心理，正是所谓的"所有不以结婚为目的的恋爱都是耍流氓"，而无房结婚也是同理，让人在幽默轻松的气氛中进一步了解相关的信息。

三、幽默规则三：产品名称要突出

记住，幽默广告不是给大伙讲笑话，是为销售目的服务的。因此要尽可能让受众记住你的品牌。幽默了一圈之后，一定要记住将重点放在品牌的名称的宣传上。

《GQ》杂志（原名 Gentlemen's Quarterly，中文名《绅士季刊》）是一本男性月刊，内容着重于男性的时尚、风格、文化，也包括美食、电影、健身、性、音乐、旅游、运动、科技、书籍的相关文章。《GQ》的宣传文案一直都以男士时尚经典作为自身宣传的重点和立足点。以下是《GQ》的文案赏析[36]。

[36]http://picture.pconline.com.cn/article_list/html

时尚属于"少数立标杆，多数跟风"的一种行业，不过跟风是一门技术活，跟得好叫有格调，跟得不好被骂伪时尚，并且不是每个明星名人你都能轻易 COPY，那些属于"一直被模仿，从未被超越"的名人，常人难以望其项背，何必去碰一鼻子灰？拥有自己的格调气场，打造自己的 STYLE 才是完胜之策。不懂？别慌，有《GQ》教你。

此次《GQ》显得很刻薄，断然否决你的模仿能力，一句"《GQ》教你"专业霸气，那些在时尚里迷茫的菜鸟们虽被臭一顿，不过也算找到了稻草吧。

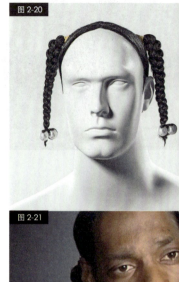

图 2-20

如果你不是像 Snoop Doggy Dogg（如 课件视频 2-3 所示）一样的说唱艺人，就不要做这个发型 [说唱巨星 Snoop Doggy Dogg 的经典造型（如图 2-21 所示）]，《GQ》教你有格调（如图 2-20 所示）。

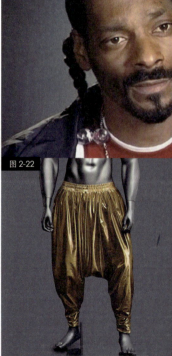

图 2-21

图 2-22

如果你不是像 M.C.Hammer（如 课件视频 2-4 所示）（M.C.Hammer 是 20 世纪 80 年代末美国说唱乐人，并且拥有精湛舞技）那样会跳舞，就不要穿这类裤子，《GQ》教你有格调（如图 2-22 所示）。

如果你不是像 Hulk Hogan（如 课件视频 2-5 所示）那样的摔跤手，就不要留这样的胡子（美国著名摔跤手 Hulk Hogan 的经典造型），《GQ》教你有格调（如图 2-23 所示）。

图 2-23

图 2-20 《GQ》广告

图 2-21 说唱巨星 Snoop Doggy Dogg 的经典造型

图 2-22 《GQ》广告

图 2-23 《GQ》广告

四、幽默规则四：语言要精练别致

任何广告都离不开语言和文字。幽默语言有一种充满智慧的魅力。幽默广告应该充分应用机智、愉快、健康的语言，在轻松、自然、风趣的情调中与受众沟通。切忌使用愚蠢、肤浅、低俗的语言。

法国香水的广告：
"我们的新产品极易吸引异性，因此随瓶奉送自卫教材一份。"

鸡饲料广告：
"如果'佩利纳'还没有使你的鸡下蛋，那它们一定是公鸡。"

宠物食品广告：
"请把你家的狗拴牢，否则它会跑到卡斯克公司来。"

餐馆广告：
"如果你不进来吃，我俩都要挨饿。"

旅行社广告：
"请飞往北极度蜜月吧，当地夜长24小时。"

瑞士旅游公司广告：
"还不快去阿尔卑斯山玩玩,6000年后这山就没了。"

法语学习班的招生广告：
"如果你听了一节课后不喜欢这门课程,你可以要求退回你的学费(但必须用法语说）。"

美容院的广告：
"请不要向从本院出来的女士调情，她或许就是你的外祖母。"

上面这几则文案幽默谐趣，雅而不俗，当然使"上帝"动心。语言是幽默文案的灵魂，能起到画龙点睛的作用。创作幽默巧妙的标题和口号，是幽默文案创作最重要的环节。幽默文案的标题和口号，多以双关语、俏皮话、警句、格言为主要的语言呈现形式。

中华人民共和国成立前梁新记牙刷的一则广告很是绝妙：

画面是一位神采飞扬的人，正脚踩在一支硕大无比的牙刷柄上，正大汗淋漓地用一支老虎钳拼命地拔牙刷上的毛。富有喜剧效果的是，牙刷柄弯了，牙刷毛却纹丝不动。广告情境夸张，幽默地表现了牙刷的优点。

而它的标题，使用了人们惯用的一句歇后语，风趣而耐人回味："梁新记牙刷——一毛不拔"（如图2-24所示）。

图2-24　梁新记牙刷广告

当然，语言的诙谐有趣不能简单地理解为俏皮话、贫嘴，它应该从属于文案所表达的主题与情感，耐人寻味，潜移默化地改变消费者的观念。

第二节　欲望/成就

欲望和成就感是人类所共有的情感，也是最为原始和纯粹的人类情感。广告文案通过暗示、说服等方式唤起人们潜在的欲望，通过文案营造的语境，让人具有成就感。正如美国《广告文案写作》作者菲利普·沃德·博顿所说的那样：人类欲望的基本诉求就是广告文案策划的出发点，文案写作要抓住的恰恰就是我们内心的那些渴望。比如对物质世界的留恋、对名利的追逐；对健康体魄、舒适生活和健康心灵的向往；对疾病、意外的恐惧；希望总是能够事半功倍地完成手头的任务；对一切新鲜事物充满了无限好奇；既希望能够完美融入各个生活群体，又希望在群体中与众不同、受人赞美。所有的欲望和需求都是人类正常情感，文案写作就是要通过文字帮助人们重燃这些激情与欲望。

札幌啤酒2012年电视广告[37]

村上春树执笔文案的札幌啤酒2012年电视广告，共4话，每话60秒，已于2012年1月2日、3日两天内限定播出。这是村上春树首次为电视广告执笔文案，其稿费由日本红十字会全数捐给东日本大地震受灾地区。

[37]https://baijiahao.baidu.com/s?id=1608679722129782165&wfr=spider&for=pc

（1）"疼痛无法避免，磨难却可以选择"，记得曾经有这样一句话。每当我长跑的时候，脑海里就反复出现这句话。痛苦是理所当然的。但是，以何种方式承受痛苦，却是自己可以选择的。Suffering is optional。是气馁，还是坚持，也是由自己选择。所谓的痛苦，就是我们手中还握有选择的权力（如📹课件视频 2-6 所示）。

（2）对于像你我这样的普通跑步者来说，在比赛中胜也好败也好，都不是重点。能不能完成自己制定的目标，比什么都来得重要。判断全凭你自身。为了只有自己能够认同的，为了无法向他人说明的，为了只有经过长时间才能显现的，我们埋头奔跑，或是像这样写成小说（如📹课件视频 2-7 所示）。

（3）终于抵达终点的马拉松村。在烈日下跑完了 42 公里的成就感，完全没有。脑中有的只是："啊，终于不用再跑了。"仅此而已。在村里的咖啡店歇口气，满足地喝下冰啤酒。啤酒当然美味。但是，远不及我在奔跑时想象中的那么好喝。头脑发昏的人所抱有的幻想般的美好，在现实世界中是不存在的（如📹课件视频 2-8 所示）。

（4）跑步时脑中浮现的思绪，就像天空中的云。各种形状、各种大小的云。时而飘来，时而散去。但是天空始终是那样的天空。而云只是过客。它们经过，然后消失。在暑天思考炎热，在冬天思考寒冷。在诸事不顺的日子里，就比平常更长久一些，更艰苦一些，多跑上一圈。在这之后，留下来的，只有天空而已（如📹课件视频 2-9 所示）。

John Lewis 2011 年圣诞节广告《漫长的等待》（*The Long Wait*）（如📹课件视频 2-10 所示）

设计文案：你迫不及待想送出的礼物。（For gifts you can't wait to give.）

这则广告讲述一个小男孩热切地盼望圣诞，在漫长的等待中盼望圣诞节到来的故事。从另一个不同的角度来诠释，看到最后一幕时，让人觉得好窝心。

John Lewis 2010 年圣诞节广告《她总是一个女人》[38]（*She's Always a Woman*）（如📹课件视频 2-11 所示）

[38] https://www.douban.com/doulist/44317397/

设计文案：从不刻意低价抛售，以品质、价格和服务取胜。这是我们对你一生的承诺。（Never knowingly undersold, on quality, price and service. Our lifelong commitment to you.）

英国老牌百货公司 John Lewis 在英国一直以高质量的商品与服务著称，是不同于大卖场的高端百货公司。所以我们也可以在文案中看到其宣传的理念就是以品质取胜。广告配乐的挑选也颇具心思，是来自 Billy

Joel 的 *She's Always A Woman*，非常符合广告中女孩子成长的主题。

She's Always A Woman 的英语歌词及中文翻译：

she can kill with a smile, she can wound with her eyes
她可以通过一个微笑杀人 她可以用她的眼神伤害人

she can ruin your faith with her casual lies
她可以用她漫不经心的谎言毁灭你的信念

and she only reveals what she wants you to see
而且她只显露出她想让你看到的一面

she hides like a child but she's always a woman to me
她像一个孩子一样隐藏 但她对我来说总是很有女人味

she can lead you to love, she can take you or leave you
她可以让你陷入爱情中 她可以带你走或是离开你

she can ask for the truth but she'll never believe you
她可以向你索要真相但她从不相信你

and she'll take what you give her as long as it's free
而且她可以带走你给她只要是无偿的东西

yeah she steals like a thief but she's always a woman to me
哦耶 她就像一个小偷一样窃取 但她对我总是非常有女人味

oh she takes care of herself, she can wait if she wants
噢 她只在乎她自己 她可以一直等待 只要她想

she's ahead of her time
她总是走在她的时间之前

oh and she never gives out and she never gives in
噢 而且她从不停歇也从不放弃

she just changes her mind
她仅仅是改变了心意

and she'll promise you more than the garden of eden
而且 她会承诺你比伊甸园还美
而且 她会承诺你比伊甸园还美

then she'll carelessly cut you and laugh while you're bleeding
之后她会漫不经心地切割你 并且当你流血时嘲笑你

but she brings out the best and the worst you can be
但她让你展露出你最好和最坏的一面

blame it all on yourself cause she's always a woman to me
全部怪罪于你 因为你总是抵挡不住她的诱惑

oh she takes care of herself, she can wait if she wants

噢 她只在乎她自己 她可以一直等待只要她想

she's ahead of her time

她总是走在她的时间之前

oh and she never gives out and she never gives in

噢 她从未停歇也从不放弃

she just changes her mind

她只是改变了她的心意

she is frequently kind and she's suddenly cruel

她频繁地展露出善心 她偶尔也是很残忍的

she can do as she pleases, she's nobody's fool

她可以做她所乐意的事 没有人能愚弄她

but she can't be convicted, she's earned her degree

但她不会因此获罪 她总是无所顾忌

and the most she will do is throw shadows at you

而且她最有可能做的就是让你感到阴郁

but she's always a woman to me

但她就是我心目中的唯一

[39]http://www.meihua.info/a/69082

真人秀节目《花儿与少年》宣传文案[39]

人类先发明了旅行

然后又不停追问，旅行的意义

其实世间所有的相遇

不是久别重逢，就是后悔莫及

人生如旅，简单点

你打得赢怪物，就收得到礼物

第三节　混乱 / 恐惧

　　人类普遍追求的都是美好的事物，但是当美好的一切都被残忍地剥夺时，相信没有人能够承受这种"毁灭性的打击"，因此，在撰写文案的同时要意识到，有时"反其道而行之"，用残酷的事实来代替美好的幻境能使文案发挥更大的作用。

图 2-25　减肥中心广告

图 2-26　伦敦动物园广告

图 2-27　麦当劳广告

减肥中心广告[40]（如图 2-25 所示）

文案标题：如果母牛能做得到

如果母牛能让瘦肉比例达 90%，你也能做到。

[40]http://huaban.com/pins/896281590/

伦敦动物园广告[41]（如图 2-26 所示）

文案标题：靠近一点，亲自来吧。

设计文案：来亲密接触吧。（Get up close and personal.）

[41]http://huaban.com/pins/3243526/

麦当劳广告[42]（如图 2-27 所示）

文案标题：不只是汉堡包

设计文案：不只是汉堡包和炸薯条

设计公司：劳顿·贝利（Lawton Bailey）

赏心悦目的画面，直截了当的诉求——满屏的蔬菜沙拉告诉大家，麦当劳不只是汉堡和炸薯条。

[42]http://www.360doc.com/content/15/0320/16/13447798_456718994.shtml

图 2-28　Nissan 公益广告

图 2-29、图 2-30、图 2-31　NTF Vast 公益广告

[43] https://www.sohu.com/a/134229900_430841

Nissan 公益广告文案[43]（如图 2-28 所示）

文案标题：开车请勿发短信。（Don't text and drive）

设计文案：当你的眼睛在手机上，那它们肯定不在道路上。开车请勿发短信。（When your eyes are on the phone, they are not on the road.Don't text and drive.）

将手机设计成墓碑造型的创意提醒着人们：别让这条短信成你人生最后一句话。

[44] https://wenku.baidu.com/view/231c5dda49649b6648d747a1.html

NTF vast 公益广告文案[44]（如图 2-29 至图 2-31 所示）

文案标题：开车请勿发短信。

设计文案：开车时发短信相当于血液中酒精含量为 0.15%。（Text messaging while driving is equal to a blood alcohol content of 0.15 percent.）

通过错误百出的短信对话，描绘出开车时发短信犹如醉酒发短信一样。

图 2-32　Panorama Hair 脱发广告

图 2-33　窨井盖失窃广告

图 2-34　伊拉克战争反战公益广告

Panorama Hair 广告[45]（如图 2-32 所示）

设计文案：脱发专家。（The hair loss specialists.）

窨井盖失窃广告[46]（如图 2-33 所示）

设计文案：每年有一万多人因为这样的陷阱而致残！失去井盖的窨井变成了轮椅的样子。

伊拉克战争反战公益广告（如图 2-34 所示）

文案标题：停止伊拉克战争[47]。（STOP THE IRAQ WAR.）

设计文案：善有善报恶有恶报。（What goes around comes around.）

[45] http://www.adquan.com/post-1-31962.html

[46] http://www.ad-cn.net/read/9378.html

[47] https://www.sohu.com/a/194349321_802183

图 2-35　联邦快递文案
图 2-36　醉酒驾车的公益广告
图 2-37、图 2-38、图 2-39　Jeep 越野车广告

[48] https://www.digitaling.com/articles/21981.html

联邦快递文案[48]（如图 2-35 所示）

设计文案：Always first

联邦快递要做第一！DHL……嘿嘿！

醉酒驾车的公益广告（如图 2-36 所示）

设计文案：这棵树，是专为酒驾者留的。

黑色幽默！

[49] https://www.sohu.com/a/166979072_640657

Jeep 越野车广告[49]（如图 2-37 至图 2-39 所示）

设计文案：捕捉大自然。（Capture the wild.）

L'illa Diagonal 购物中心 [50]（如图2-40、图2-41所示）

[50]http://huaban.com/pins/74984523/

设计文案：春天来了。（Spring is back.）

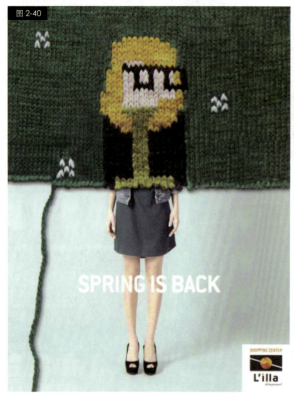
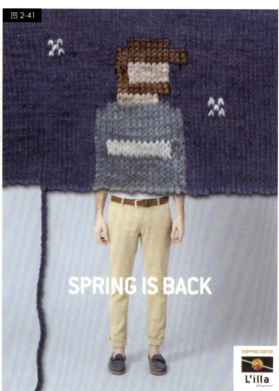

图2-40、图2-41 L'illa Diagonal 购物中心

英国心脏基金会广告（British Heart Foundation）[51]（如 课件视频2-12所示）

[51]http://iwebad.com/tag/BHF

设计文案："动手不动口"的徒手（不吹气）心肺复苏急救术（Hands-Only CPR.）（如图2-42所示）。

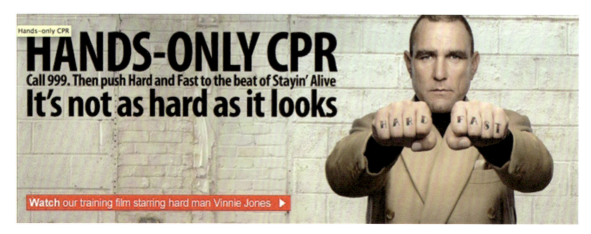

图2-42 英国心脏基金会广告

德国报警电话公益广告

设计文案：是嬉笑打闹还是在挨揍，如果有疑问：110（如图 2-43 所示）。

图 2-43　德国 110 报警电话公益广告

设计文案：幸福的情侣还是暴力扭打？如果有疑问：110（如图 2-44 所示）。

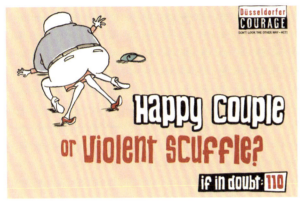

图 2-44　德国 110 报警电话公益广告

设计文案：钥匙丢了还是小偷的把戏？如果有疑问：110（如图 2-45 所示）。

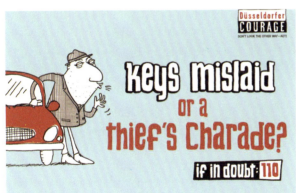

图 2-45　德国 110 报警电话公益广告

设计文案：秘密情人还是小偷卧底？如果有疑问：110（如图 2-46 所示）。

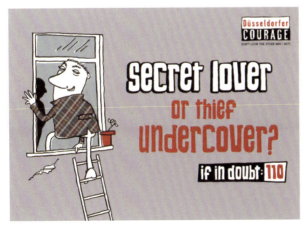

图 2-46　德国 110 报警电话公益广告

TASK
课堂作业

人们都有欲望,设计文案就是一把钥匙,打开了人们消费欲望的大门。欲望的大门一经开启,品牌的号召力就一发不可收拾。人的欲望分别是傲慢、嫉妒、愤怒、懒惰、贪婪、淫欲及暴食,也就是我们常说的七宗罪。好的设计文案就是让人们"认罪"。请围绕"七宗罪",自选某服装品牌,为其撰写一段能够揭示人性、激起人们购买欲望的文案,字数不超过200字。

中 篇

设计文案创意思维与写作方法

第三章

设计文案创意

第一节　设计文案创意的目的

艺术，是一种纯感性主观创意活动，无论是创作者还是观看者，都不需要借助任何说明来完成对艺术的创作和理解。而同样需要创意思维来完成的设计，却是一种需要交互传播的活动。设计不是制作出来摆着看的，它需要受众能够理解设计的本质与功能，从而发挥其作用。

除设计本身具有的传播作用外，我们还可以通过共同的传播符号来对设计进行说明，语言文字是符号的一种，因此设计文案在设计中担任的就

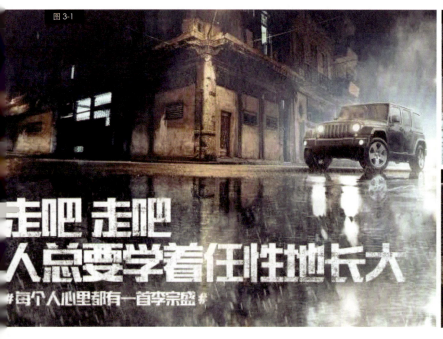
图3-1

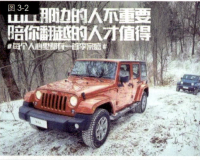
图3-2

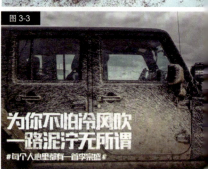
图3-3

是传播这一角色。设计文案不同于文学创作,因为在设计中,语言文字是表象,是为了设计本身而存在的,传播才是核心。

设计文案目的在于传达信息,传递得越广,被记忆度就越高,就是好的创意文案。因此在构思设计文案时,要注重这一方面的创意思维的运用,而不是简单地修饰辞藻。

[52]http://huaban.com/pins/342056986/

Jeep:每个人心里,都有一首李宗盛[52](如 ◉ 课件视频 3-1 所示)

2015 年的头一个月,就是那么轰轰烈烈、异彩纷呈,除了青春里伴着你的周杰伦迈入了婚姻殿堂,留不住青春的李宗盛也陪大家一起在歌声里展开一场集体式的情怀追忆。这是 Jeep 二度冠名赞助李宗盛的演唱会,配合那句耳熟能详的"每个人心中都有一辆 Jeep",其实我们每个人心里又何尝不曾留着一曲李宗盛?

他用歌声带你走过青春、熬过失恋、踏寻理想、闯过迷茫、越过人生一座又一座的山丘,那里也许无人等候,但有那份打动你的慷慨和情怀。"实力,让情怀落地",别的不说,光是 Jeep 海报上亮出的文案,也足以让人联想到李宗盛的铿锵曲调中流露的凛然霸气(如图 3-1 至图 3-6 所示)。

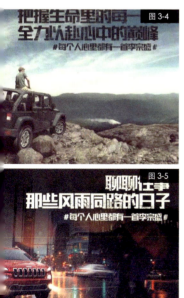
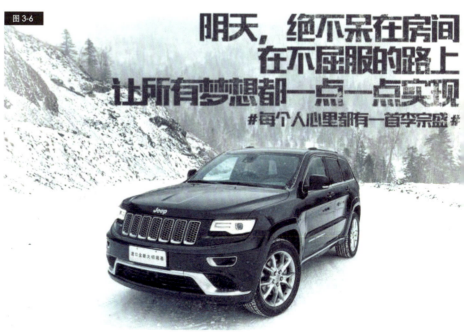

图 3-1、图 3-2、图 3-3、图 3-4、图 3-5、图 3-6 Jeep 广告

DENTISTE 牙膏创意[53]

Kiss，原来可以这么美——DENTISTE 牙膏（如图 3-7 所示）。

[53]http://iwebad.com/case/3387.html

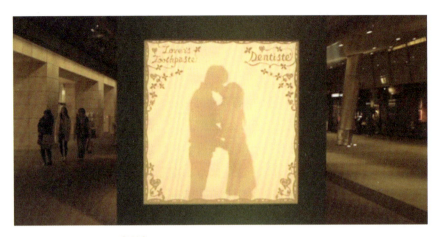

图 3-7　DENTISTE 牙膏创意

内敛的亚洲人很少在公共场合向爱人表达爱意。DENTISTE 便在东京最热门的观光游乐聚点搭建了一个神秘的绿盒子，吸引了过往的恋人走进，留下你的亲亲纪念。

在一对对恋人率先示范后，观众主动热情参与起来，现场逐渐升温。投影棚内接吻的恋人，投影棚外关注的情侣，十指紧扣，紧紧相拥，小小的活动似乎唤醒了大家心里的浓浓爱意和情愫，令每一帧剪影都十分唯美，以至最后出现的广告语"kiss your love with fresh breath"（清新之吻给所爱之人），让人恍惚：多久没有这样带着清新的口气去亲吻爱的人了？

TD Bank 的 ATM 创意（如 课件视频 3-3 所示）

ATM 变"自动感谢机"感动千万人（如图 3-8 所示）。

图 3-8　TD Bank 的 ATM 创意

今天依旧是个普通的日子，你像平常一样去 ATM 取钱。当卡插进去之后，ATM 却亲切地和你打起招呼，并且坚持要对你说一声谢谢，最后还以现金甚至礼物相赠。突如其来的惊喜，让顾客激动得目瞪口呆。

这其中有 20 名顾客是客户经理精心挑选的忠实顾客，ATM 也为他们量身定制了戳心窝的礼物。一位母亲收到了 TD Bank 为他儿子提供的奖学金和迪斯尼之旅；一位大叔收到了他最爱的蓝鸟球队的球衣和帽子；另一位母亲收到了一张机票，可以去看刚刚做完癌症手术的女儿……还有随机挑选的 40 位顾客，也获得了很赞的礼物，真心是世界上最让人感动的 ATM 了。

大众汽车公益广告[54]（如 课件视频 3-4 所示）

[54] http://hope.huanqiu.com/creativeads/

香港影院上演公益互动广告，震惊全场（如图 3-9 所示）。

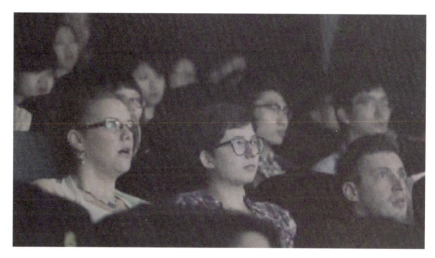

图 3-9　大众汽车公益广告

大众为了宣导"开车的时候千万不要用手机"这一主题，联手北京奥美广告公司，精心为香港 MCL 电影院的观众制造了一起"影院惊魂"，效果很震撼。

电影开场前，观众都在玩手机。当灯光暗下来，影片进入开场环节。屏幕上出现一个开车人视野的镜头。车上放着轻柔的音乐，一切都很祥和。这时候后台技术员按下一个按钮，于是在影院内的观众同时收到了一条短信息，手机或发出"嗡嗡"或振动提示音，很多观众都取出手机低头看屏幕上的内容。这时，电影院的大屏幕上发出刺耳的刹车声，当观众抬起头来，一场车祸已经在大屏幕上发生。这是技术与创意的结合，给了现场观众一个巨大的震撼，感同身受的效果让大家记住了"开车的时候千万不要用手机"这一公益主题，大众汽车的品牌形象也就自然而然地进入消费者的心中。

Johnny Express 快递公司[55]（如 ▶ 课件视频 3-5 所示）

火了，火了！这真的只是快递广告吗？（如图 3-10 所示）

来自 Johnny Express（快递公司）的一个爱睡懒觉，完全没有使命感的快递员，接到一个发往另一个星球的快件，当飞船登陆后，意想不到的事在这个星球上发生了……

图 3-10　Johnny Express 快递公司

[55]http://www.meihua.info/a/40067

奥美广告公司

奥美广告公司给新进员工的就职礼物。

看看奥美给新进员工的就职礼物，羡慕嫉妒恨一下总无妨。

礼盒由开普敦的 RedWorks 制作，里面包括铅笔、笔记本以及工作中会用到的一些工具，当然，最重要的是奥美红宝书——The Eternal Pursuit of Unhappiness，帮助新员工快速领会奥美的价值观。看到这个，忽然有点理解为什么奥美人会有那么强的归属感了（如图 3-11 至图 3-15 所示）。

欢迎来到奥美。首先带你认识奥美的 8 个创意习惯：勇气、完美主义、好奇心、玩心、勤奋、本能、自由、坚持（如图 3-13 所示）。

这个盒子的使用规则：（1）没有规则；（2）永远牢记第一条（如图 3-14 所示）。

天才往往更容易出现在打破陈规者、持异议者和叛逆者中间。相信你的直觉（如图 3-15 所示）。

设计文案作为一种设计的辅助性传达工具，有着自身的种种特性。创意的时候要尊重这些特性，这样可以更好地烘托创意，凸显主题。概括来说，主要有如下一些特性。

图 3-11　奥美新员工就职礼盒　　　　　图 3-12　奥美新员工就职礼盒（内部展示）

图 3-13 奥美新员工就职礼盒中展现的 8 个创意习惯

图 3-14 奥美新员工就职礼盒使用规则

图 3-15 奥美新员工就职礼盒文案

一、背景功能阐释

设计虽然不同于艺术,但大部分设计在视觉上仍较抽象。在不明了作者的意图与特殊的设计背景时,设计只是一种模糊而隐约的意念,通过文案进行解释说明,便成为一种清晰的概念。有些设计是在一定的文化历史背景下进行创意设计的,有些设计是为了满足没有被广泛发掘的特殊需求而进行设计的,因此需要简单的文案来加以阐释,以便更好地帮助设计所服务的对象认知、了解设计,认同设计,产生兴趣或信任。建筑设计需要文案进行建筑风格和建筑物理结构的说明,而产品设计需要对特殊需求进行说明,例如,有些设计带有节能减排的绿色环保功能,可是从外形和使用过程中并不能明确了解,这就需要文案来传达这些信息。而广告设计中,图像的设计更是可能与商品距离十万八千里,这时候文案就承载着传递有效商品信息的作用。以2012年上海双年展中一处设计为例(如图3-16、图3-17所示)。

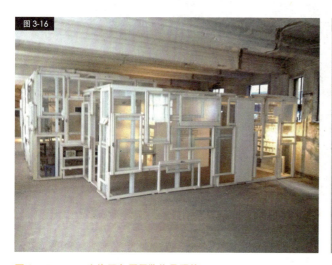

图3-16 2012上海双年展展览作品照片

图3-17 2012上海双年展展览作品文案

该设计作品用白色的铁制材料与方形玻璃搭建出一个空间,里面摆放着一些零星的家具和小摆件。如果只是单纯地看这个小型建筑,观众可能有些摸不着头脑,不过是一个造型奇特的茶室。而当观众再看旁边的说明文字,就可以知道,这个设计源于1927年乔治·莫齐和理查德·鲍里克设计的德国"铁屋"。设计师们把铁屋作为大规模生产家庭居所的雏形,是包豪斯现代主义的象征。而此处展览的铁屋是根据鲍里克的处女作进行1:1.5放大的模型,并由他离开上海后设计的第一个建筑作品上的旧窗户建造而成。如果没有这样一段详细介绍该作品的文案,其设计背后的深意我们很难去把握和理解。

宜家的策划文案[56]（如 📷 课件视频 3-6 所示）

喜欢在电影院睡觉的朋友，宜家成全你（如图 3-18 所示）。

2014 年在俄罗斯希姆基宜家发起的活动主题为"Wake Up Love"（唤醒爱），但这跟把影院座椅改成床有什么关系？文案阐明了创意点，为部分看电影打瞌睡的观众提供了一个很好的借口，并引发消费者对宜家品牌的向往，哪里有宜家，哪里就有舒适和惬意。

图 3-18　宜家的策划文案

二、简洁和直抒胸臆

设计文案对于创意思维要求很高，但是其表达却不需要多么复杂和深刻。它不必像专业文章一般要求逻辑严谨，也不需要像文学创作一样要求制造悬念与高潮。因为设计文案的功能就是在短时间内帮助诉求对象对于设计品有所了解，并记忆深刻，所以设计文案具有简洁明了、直抒胸臆的特性。设计文案通常都能三言两语切中主题，令人过目不忘，印象深刻。

科技类家用轿车的文案或许可以佐证这一观点。20 世纪 80 年代，一家广告公司为 Goodyear 设计文案，他们锁定 Grand Prix S 轮胎的性能，设计了一则谦虚朴素但直接明了的广告文案："我们的轮胎比其他轮胎缩短 32 英尺的刹车距离。"但所有驾车的人都了解，这个数值在科学术语中并非很大，但是却意味着安全刹车与交通危机的距离。这种找到产品特征、简洁明了的表达，使诉求对象可以迅速感知传递的内容，是令人信服、引人入胜的。

[56] http://huaban.com/pins/1368425813/

台湾远传电信"好好说"系列广告[57]（如 📷 课件视频3-7所示）

台湾远传电信催泪新作：你对家人不耐烦过吗？（如图3-19所示）

越陌生，越客气、礼貌；越亲密，反而越无所顾忌，越随心，常常不自觉地语气就不好，因为知道对方永远都不会怪自己。

继第一波"开口说爱"，让无数人潸然泪下后，2015年年末，"好好说"系列又来催泪了！

"好好说"的场景，就是日常最经常发生的，也是最容易被你忽视的种种。测试者在不知情的情况下接受测试，孩子或者父母亲在接到你语气不好的电话后，那种落寞与伤心，深深触痛了每根神经。也许曾经电话的那头，你的父母亲、你的孩子就如屏幕中的他们一般。

[57]https://www.digitaling.com/projects/20575.html

[58]http://www.tooopen.com/copy/view/40170.html

[59]http://www.tooopen.com/copy/view/40170.html

图3-19　台湾远传电信"好好说"系列广告

"小饭围"广告文案[58]（如图3-20所示）

设计文案：每一粒米都有态度

无｜法｜复｜刻｜的｜精｜准

粒长6.5mm、粒宽2.2mm

子实饱满敦厚

每一毫厘都源于自然的鬼斧神工

图3-20　"小饭围"广告文案

设计文案：每一粒米都有态度（如图3-21所示）

有｜米｜生｜得｜珠｜玉｜色

在水系丰沛的温带大陆，[59]

年感光达2600h以上的大米才是真正的五常大米

图3-21　"小饭围"广告文案

一个堪比日本百年米店的东北大米品牌——"小饭围"用它唯美的文案和包装设计，勾引着对大米深深眷恋着的吃货们。该文案将大米这一日常主食描写成不一样的艺术品。文案直接描述出东北五常大米的特点，运用一系列数字让消费者信服。

三、思维创意独特

设计文案是对设计过程中整个思维的再现和总结,它是对设计的"文字化再设计"。设计本身要求创意与众不同,因此设计文案同样需要创意表现,而这里的创意表现并不是说要曲折离奇,而是要从思维表达上独具一格。例如,苹果电脑的文案"Think Different"虽然只是将他们在设计苹果产品时的价值观和原则清晰直白地表达出来,但是却恰到好处地贴合了品牌价值,提升了品牌高度,这就是设计文案的思维创意独特性。

[60]http://huaban.com/pins/1179742354/

宜家"天空之床"广告[60](如 ▶ 课件 视频3-8所示)

宜家2014年广告向莎翁致敬:天空之床(如图3-22所示)。

图3-22 宜家"天空之床"广告

这则由英国制作的宜家2014年卧室主题广告,给人们营造了一场"天空之床"的梦境。女主角梦见自己从几百英尺的天空坠落,从一张床落到另一张,一次又一次,直到她找到最舒服的那一张——家里的床。这也契合了影片的主旨"There's no bed like home"。

整支影片画面风格唯美,在绵软的云朵之上,女主角缓缓地落下,最后稳稳当当地落在超软床垫上的那个瞬间,舒适而惬意,完全没有平日里下坠梦境的惊觉,制作超赞。

值得一提的是,晦涩的英文旁白源自莎士比亚的戏剧《暴风雨》,由英国女演员普鲁内拉·斯凯尔斯(Prunella Scales)配音。在戏剧的第四幕第一场,普洛斯彼罗施展法术,召唤精灵们,展示了神奇美妙的幻境。

表演结束时，普洛斯彼罗说：

"Our revels now are ended. These our actors,

As I foretold you , were all spirits, and

Are melted into air, into thin air,

And like the baseless fabric of this vision,

The cloud capped towers, the gorgeous palaces,

The solemn temples, the great globe itself,

Yea, all which it inherit, shall dissolve,

And like this insubstantial pageant faded,

Leave not a rack behind . We are such stuff

As dreams are made on, and our little life

Is rounded with a sleep."

"我们的狂欢已经结束。我们的这些演员，我曾经告诉过你，原是一群精灵，他们都已经化为轻烟消散了。如同这虚无缥缈的幻境，入云的阁楼，瑰伟的宫殿，庄严的庙堂，甚至地球自身及地球上所有的一切，都将同样消散，如同这一场幻境，连一点烟云的影子都不会留下。构成我们的材料也就是构成梦幻的材料，我们短暂的一生，前后都环绕在沉睡之中。"

在莎翁的诗境里，这支宜家的广告是不是更有"feel"了呢？

DHL "特洛伊快递"广告[61]（如 ⊙ 课件视频 3-9 所示）

腹黑无国界，看机智的 DHL 特制版"特洛伊快递"，如何让对手替它做广告（如图 3-23 所示）。

[61]https://tv.sohu.com/v/dXMvMjAxODU0MzU4LzY4NTg3NzYzLnNodG1s.html

图 3-23　DHL "特洛伊快递"广告

希腊神话中，特洛伊之战因其机智的战术和宏伟的场面而成为传奇。DHL 和创意商荣格·冯·马特（Jung von Matt）受此启发，2014 年制造的那一场事件传播效果之好，堪比木马病毒……

在全球许多国家，DHL 都在人员、物流上占据优势。因此，说自己比其他快递更强，其实算不上自夸。既然属实，何不来场广告？

平铺直叙当然无聊，那就来点损招吧！不如就让竞争对手帮我们宣传？他们把一些半人高的铝箔箱子刷上热敏材料，雇佣 UPS、TNT 等快递公司为其送货。箱子冰冻至零度以下时看不出文字的异样，而在快递员送货途中外界温度慢慢升高后，原本的文字就会显露出来 ——DHL 更快（DHL is faster）。

[62] http://www.sohu.com/a/199853039_183802

支付宝官方微博的创意征集文案[62]

支付宝让淘宝小店摇身一变，这些靠文案火了的小店！

"支付就用支付宝"已经深入人心，支付宝在现有物料平台上推出了创意店招服务，赋能小商家，把小店海报玩出新境界，让小而美的商家们有了一个为自己代言的机会！2017 年 10 月 18 日，支付宝发布了一条官方微博，号召广大网友为武大郎烧饼店、武汉广东肠粉、豆皮大王、裁缝店等六家小店写文案（如图 3-24 所示）。

图 3-24　支付宝官方微博的创意征集文案

微博一发出,就引来了众多网友的热议,其中不乏脑洞巨大、创意十足的"炸裂文案"。网友们纷纷为这些小店贡献出高级别的创意,甚至有的小店在网上求文案创意。2017年10月20日,支付宝又发布了一条微博,展示了几家小店创意海报的照片,文案海报真的落地了,成为小店店面形象的一部分!因为魔性又让人感动的文案,这些海报引起网友的热评(如图 3-25 至图 3-27 所示)。

告别了所谓的鲜花,来点不一样的爱的表达方式,接地气的文案,充满了人间烟火气息的文字瞬间打动人们。更好的爱情不就来自一蔬一饭间吗?

老北京剪纸——酷就一个字"耶",运用字体设计与剪刀手相结合,把剪纸这种传统工艺变得又时尚又酷!

脸皮不够厚,内心戏来凑。一语道破天机,将肠粉单薄的外表与厚重的"内心"做了巧妙的比喻。

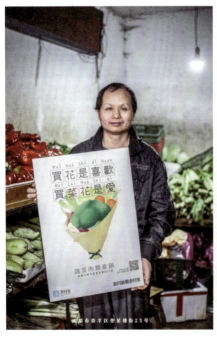 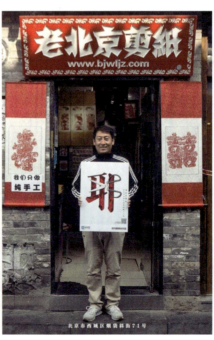 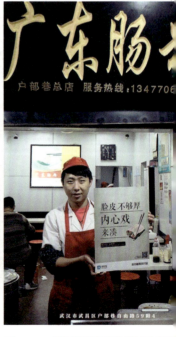

图 3-25 蔬菜肉类直销店的支付宝创意文案 图 3-26 老北京剪纸的支付宝创意文案 图 3-27 广东肠粉的支付宝创意文案

第二节　设计文案创意的奥秘

设计文案有助于设计逻辑思维的表达和传递，可以将设计创意最优化，有助于启发更广泛的创新思维。但是设计文案并不是高深莫测和玄奥神秘的，它有迹可循，有章可依。

一、丰富的跨界知识储备

设计本身就需要设计师掌握广泛的知识、融合各专业各领域的知识技能后才能设计出品质优秀的设计作品。而设计文案需要对设计进行深刻了解后才能做到重点说明提示，因此更需要对设计中所用知识有深度了解，并能够用更广泛的知识对设计进行补充说明。因此，好的设计文案本身就要求文案创作者有着深厚的知识积淀和丰富的知识储备。

优秀的设计文案蕴含着丰富的知识储备。如行车记录仪广告："飞机上有黑匣子，汽车上有绿匣子。"创可贴广告："足球不可漏气，创口必须漏气。"银行广告："山，因势而动；水，因时而动；人，因思而动；招商银行，因您而动。" 长春某服装厂广告："莎士比亚说：不要向别人借结婚礼服，也不要借给别人结婚礼服，只有穿自己的结婚礼服，生活才会美满幸福。"

二、了解设计方法习惯

做事得法，便于我们掌握规律，提高效率。不同于一般的方法，设计具有独特的方法习惯与思维规律。"一般方法和设计方法的区别在于：一般方法是按照做成事的方向和手法操作事务，其中不乏一些创新内容，但总体上的目标是把事务完成；设计方法是在主题目标要求下，以适当的方向和手法探讨创新价值的有效获得，这体现在每个工作环节的创新内容的高效探索中。"[63] 掌握一件事情的行事方法才能更好地了解事物本身。因此区别于其他，设计文案创作者即使不是直接从事设计工作，也需要了解设计的方法习惯，这样才能更好地读懂设计，才能向诉求对象有效地传达设计。

[63] 张同、张子然：《设计思维与方法》，上海，上海交通大学出版社，2012。

淘宝 "新势力周" 宣传海报文案[64]（如图 3-28 至图 3-30 所示）

[64]https://www.digitaling.com/articles/14113.html

海报直接用文案代替了花哨的图形，简单、直接、醒目，向人们传达了"新势力周"的中心内涵，也呼应了新势力周的口号"总有一个放胆去漂亮的理由"。

图 3-28、图 3-29、图 3-30　淘宝"新势力周"宣传海报文案

三、培养创意思维

设计文案虽然简洁但仍需具有思维创意独特性，因此一个好的文案背后一定有着优秀的创意思维贯穿始终。而创意思维并不是突发奇想或者一蹴而就的，它需要循序渐进地培养，以及在创作时有意识地去运用。只有恰当而巧妙地运用创意思维，才能创作出令人印象深刻的好文案。

腾讯漫画、文学、电影频道宣传文案[65]（如图 3-31 至图 3-33 所示）

[65]http://www.sohu.com/a/252345518_657018

这则文案设计精巧，直抒胸臆，勾起人们的怀旧情怀，也将国产动漫、文学、电影的发展表达出来，使人在怀旧的同时也对这些产业未来的发展寄予厚望，同时也宣传了腾讯在这些方面所作出的努力。

图 3-31　腾讯漫画频道宣传文案　　图 3-32　腾讯文学频道宣传文案　　图 3-33　腾讯电影频道宣传文案

TASK

课堂作业

从创意思维到文案思维是一个长期积累的过程,不妨常常做些小的训练来培养。针对一些耳熟能详的品牌,尝试创作出自己的设计文案,看看能否为每个品牌创造一些广告语。

要求:

1. 选择一个品牌,小组讨论,创意发散,注意运用头脑风暴法!
2. 形成一个段子,有图有真相,还要有题目!
3. 思考何种形式最有利于你选择的品牌段子的传播。
4. 实现它!

第四章

设计文案的创意思维

在设计文案中,创意思维发挥着重要作用,指导着设计文案的创意表现。一个创意十足的文案,有助于设计被更好地认知、被更广泛地理解和被更长时间地记忆。

创意思维从何而来?日常生活中有意识自我培养和积累非常重要,不仅仅在自己所关心和擅长的领域,在自己所不熟悉和不拿手的领域,更需要以好奇心、质疑心、挑剔心、自信心,去探索那些新的可能性。

比如,在 IT 业与哲学之间,就存在非常深刻的内在通道。如果能在 IT 思考中与其他学科知识和学科方法交叉,以历史学、科学哲学、未来哲学、经济学、政治学、社会学等方面的背景知识来验证、拓展自己的思考图景,那就可以从很多简单的事物中得出立体的、多视角的新知,就可以看出常人看不见的真谛,这对于创意思维能力的提升有着巨大的意义。

思维能力的提升是个体内在行为,大量外在的思维结晶应该更好地支持这一目标。社会学、哲学、历史学领域的很多真知灼见,很多规律性的描述,都属于一种从具体到一般、从形象到抽象、从现实到精神、从实践到理论的提炼、扬弃、总结、发挥、延伸,它们来自多种多样的事物或事件,并且能够在更多事物或事件中发挥重要的能动性,这就是人类社会既有的思维结晶对于我们的思维能力的作用机制所在。

形象思维主导下的艺术创新往往造就很多惊人的珍品,构成人类思维结晶的另一个宝库。有人说,艺术家是职业的创新家,艺术是反对复制的门类,艺术也是在诸多社会学科、人文学科中具有普遍的创新启迪力的门类。我们也可以把艺术视为对于创新的形象再现,最终此点将不仅仅表现为可视、可听、可思的具体的艺术品,更可以在抽象研究、人类行为中得到深刻的张扬——经济的艺术,IT 的艺术,政治的艺术,教育的艺术,哲学的艺术,以至艺术的艺术,这么多领域的"艺术"之唯一共性只是一种不可复制的创新。

一个 IT 人，致力于互联网 2.0 的运用创新，希望开辟出一些真正具备战略力量的创新点，那么何不去了解一些世界艺术史、大量欣赏世界性的艺术经典、深入艺术大师们的灵魂与他们反复对话、尝试去探索抽象或形象艺术的规律，这些跨界的汲取都会对他有很大帮助。

狭义的艺术和非艺术领域，所存在的艺术创新的真谛，并不容易为我们真正感知，只有通过大量的感性积累，才可能得出抽象的、理性的、规律性的认识，才可以从大师们的杰作中"读"出他们创新的方法。在创新方法之后，更加有价值的是深入他们灵魂深处的、在创新思维方面的习惯、套路、模式、意识和文化，这里有通向创新的捷径。

人类历史上所有在科学探索中突破前人的伟人，无论他们是涉猎自然科学还是人文科学，无论他们致力于艺术门类还是非艺术门类，大师之所以成为大师，都和他们强大的创新思维密切相关。提升创意思维能力，在 Web 2.0 的浪潮中寻求创新机会，最好的办法之一就是向大师学习。与大师对话可以为社会带来更多创新性的知识。

一、思维能力是一种哲学性的通用能力

思维能力的锻炼，是与生俱来的个人核心能力的锻炼。

思维能力，属于世界观还是方法论？在本书中，我们更倾向于认为思维能力是一种方法论，但它是一种特殊的方法论，是一种与世界观有着最为紧密关系的方法论。

思维能力是一种普遍的哲学的主观能力，在发现问题、分析问题、把握问题、解决问题、跟踪问题、学习问题的很多环节都可以体现出它的威力。

图 4-1 是一则网络招聘广告，文案采用对比的手法将在厦门工作的惬意感受与在其他地方的感受做对比，正所谓"没有比较就没有伤害"，这种简洁直白的文案对于一些渴望拥有舒适工作环境的求职者而言，是非常具有吸引力的 [66]（如图 4-1 所示）。

[66] http://www.fjsen.com/d/2012-02/02/content_7755309.htm

图 4-1　一则网络招聘广告

思维能力的基础首先是学习能力，而此点在任何领域的成功中所占据的地位和重要性，是被普遍认同的。这也是思维的普遍本质在不同领域的体现。

思维能力还需要一个基础就是知识积累，新领域的基础和概念必须首先建立起来，然后才有机会形成大脑神经元的生物联系，进而形成能够产生结论的大脑运动。如今知识来源渠道的多样化已发展到一个新的阶段，网络帮助我们更快更多地获得知识。所以，在网络中，思维能力能够得到更好的锻炼。

具有强大的思维能力，就可以在很多任务面前成为强者，得到超常的思考力量。我们发现，有的杰出人士能做到"神机妙算、料事如神"，其实这就是思维能力强的表现；有的杰出人士在很多领域能够发表独到而深刻的见解，这也是思维能力强的表现；有的杰出人士对于潮流和趋势的把握总是先人一步，这也是思维能力强的表现。

在一个人的人生中，思维能力的锻炼具有非常重要的意义，应该有意识地加强这个方面的自我锻炼。锻炼思维能力的有效途径之一是经常训练自己绘制思维导图，思维越发散就越能产生创意灵感，也可以让自己的思路更加有逻辑（如图4-2所示）。

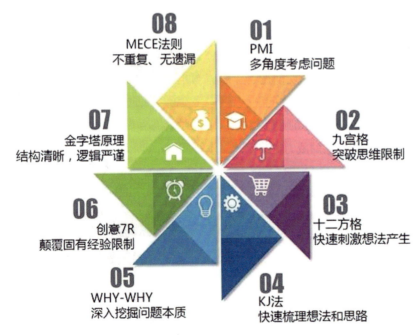

图4-2 思维导图

二、思维能力的任务是发掘事物的本质

事物发展的规律有显性规律和隐性规律，它们共同存在于事物运动发展状态之中，决定事物的本质。设计行业需要锻炼强大的思维能力，以更好地发现和掌握事物发展运动的规律，也就是发掘事物的本质。

事物的本质决定于规律性，其中隐性规律和显性规律的把握，都是思维能力的重要任务。通过思维的强化，让事物的事实、基理、属性、趋势、状态、特征得以显现。

在发掘事物的本质过程中，思维能力围绕几个目标：

- 学习显性规律。对既有的学说、知识、经验、技能等的学习把握。
- 发现隐性规律。增加个人学识、发现新规律、寻找新机会、创新、预测趋势等。
- 塑造运用规律的自觉性。将规律变为思考的灵魂，养成思考与运用规律同时进行的习惯，在实践中把规律性融进自我和生命。
- 改造世界观。通过发掘事物的本质规律，形成简单而精练的世界观，形成个人的规律观、实践观、学习观、价值观，共同构成更加进步的世界观。

事物本质相通，关于主客观存在、发展和运动的最高规律，既包括自然学科也包括人文学科，都必须遵循哲学性的基本规律。思维能力需要真正掌握哲学性的思考方法，锻炼、培养哲学性的思考力量，只有这样才可以应对发掘哲学性的事物规律的任务。

思维能力产生于个体参与事物发展进步的实践之中，同时作用于事物发展，作用于个体，作用于事物发展和个体的相互作用。

思维能力的锻炼，用哲学的方式描述，就是增强运用哲学理念对实践进行指导的能力，对于一些哲学范畴，如质变与量变、主观与客观、内因与外因、主要矛盾与次要矛盾、运动与静止等辩证和认识性的基本规律增加理解和运用。一些已经被证明正确的哲学理论，可以在实践和思考中被一再验证和加强。

哲学的哲学规律就是道生一，一生二，二生三，三生万物，以至无穷，因此我们在创意的时候，尽量要从哲学的最本质出发。

三、世界观是视觉创意思维能力的基础

思维能力的形成、完善、强化、固化、提升，是一个渐进的过程，伴随之始终的是一个人的基本的世界观，也就是他如何看待和把握除了自己

以外的整个存在，如何把握自己与外部世界联系的方式方法，如何把握自己影响外部世界的路径。

　　对于个人世界观的理解必须紧扣辩证和发展的核心规则。通俗地讲，就是知黑而守白，知雌而守雄，知古而守今，知前而守后，知他而守我，知物而守性，知性而守命，知常而守变，知合而守分，知彼而守此，知进而守退，知胜而守败……在世界观的作用下，每个人对于自身的发展、对于外部世界会形成完全不同的思维出发点，从这个意义上讲，世界观是思维能力的基础。

　　世界观是思维能力的基础，意味着打造正确的世界观是形成强大思维能力的关键所在。成败观、物我观……世界有多大，世界观的门类就有多大，但世界观的核心规律是一种简单易学、直观易懂的基本规则，尊重规律的思考和行为，其背后就是正确而有效的世界观。这里涉及一个基本问题，世界观为什么而服务？人为什么要有世界观？答案就是，世界观服务于人生，人只要生活，就离不开世界观，在此基础上将产生他的思维方式、思维习惯、思维个性、思维路径、思维目的、思维手段……共同构成一个人的思维能力的总和。

　　从世界观到思维力，中间贯穿以思维的整个过程，这个过程可以被称为思维路径。如果以世界观为起点，思维力为终点，那么思维路径则为形成思维能力的重要的中间环节，所以世界观和思维路径共同构成个人思维力的发展。世界观就是一个人的"心"——所谓心有多远，成功者的路就有多远；心有多高，成功者的成就就有多高；心有多宽，成功者的局面就有多宽。

　　提升思维力，大众多从思维路径入手，正如一些武侠作品中的邪门歪道，不致力于练内功而耽于招法、套路或者所谓绝活。从世界观入手提升个人的思维力，正如从年纪轻时就开始扎好马步，在此基础上的思维力的提升，才是真正的厚积薄发、水到渠成。

　　无论中华传统文化宝库中的老庄玄学、宋明程朱理学还是阳明心学，其中对于道、理、心的执着探索，与中华民族文化传承一脉延续数千年至今。中国哲学为个人的内省、内修提供了大量资源。只有认真浸淫其中，达到融合境界，才能形成一种圆融无碍的大智慧，人们的思维力才能实现根本性的提升。

第一节　有逻辑的创意思维，有创意的逻辑思维

人的思维分为两种，逻辑思维与形象思维。逻辑思维是人们在认知过程中，借助于概念、判断、推理反映现实的过程。它是一种确定的而非模棱两可的、前后一贯的而非自相矛盾的、有条理、有根据的思维。在逻辑思维中，要用到概念、判断、推理等思维形式和比较、分析、综合、抽象、概括等方法，而掌握和运用这些思维形式和方法的程度，也就是逻辑思维的能力。而提到创意，大部分人认为它具有艺术特质，是形象思维的结果，是无章法无规则的，不能通过分析推理等方式进行思索，是需要灵感的。看似两种难以建立联系的事物，其实在设计文案创作中有着密切且必然的联系。

首先，创意思维也讲究科学。以广告为例，大卫·奥格威曾在《一个广告人的自白》中提道："我对什么事物能构成好的文案的构想，几乎全部从调查研究得来而非个人主见。"前文也提到过，设计文案不是纯粹的艺术创作，它具有功能背景阐释的功能，即使没有直接表达在文字中，也必须具有通过文字帮助诉求对象联想并了解产品的功能，这个过程本身就需要逻辑思维发挥作用，单纯靠天马行空或顿悟得来的设计文案，很难做到贴合产品与诉求对象。因此在进行创意文案创作时，必须给创意的风筝系好逻辑思维的线，这样才能更好地把控文案的方向，达到文案的目的。

其次，单纯运用逻辑思维也是不可取的。设计文案不同于研究报告书。撰写研究报告书，我们可以将调研方法和结果详细加以描述，对产品功能和特点做准确和翔实的说明。但设计文案的作用是将冗长复杂的报告书简单化，挑重点修饰创作，以起到吸引注意、加深印象、延长记忆等作用。而逻辑思维的直接文字化陈述，必然是刻板与僵化的，很难达到所要求的效果，因此就需要形象思维来润泽，起到画龙点睛的作用。

可以说，在设计文案创作中，逻辑思维是前提，形象思维是条件，创意思维则是结果。创意文案表达的是想法，如果对文案不满意，就需要思考运用的思维是否合适，觉得创意不好，那么可以换一个角度来审视思维。在设计文案创作时，形象思维和逻辑思维的结合才是真正的创意思维（如图4-3所示）。

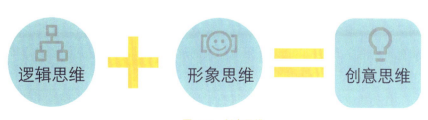

图4-3　创意思维

Jonnie Walker 的海报广告[67]（如图 4-4、图 4-5 所示）

文案巧妙地结合图形设计，将原本明显的字体又"刻意"隐藏起来，同时又与品牌的 Logo 设计不谋而合，让人在阅读文字的同时感觉意犹未尽，在视觉补充文字的同时也深刻地记住了品牌，用文字与图形共同配合彰显出品牌的魅力。

[67] http://huaban.com/pins/171751132/

图 4-4　Jonnie Walker 的海报广告

图 4-5　Jonnie Walker 的海报广告

第二节　在无序和有序中触发灵感

我们先来欣赏一则广告创意文案："车到山前必有路，有路必有丰田车。"这句广告语最早出现在 20 世纪 80 年代初的《人民日报》等中国报刊上。首先，这一广告语清楚地表达了这是一则有关汽车的广告语，同时清晰又含蓄地点明了此车的良好功能特点——只要有路的地方它就能行驶。其次，巧妙地运用了中国俗语"车到山前必有路"，既有亲和力，又让人印象深刻，对于一个外国品牌来说尤为可贵。最后，这则广告语很好地融入了品牌的形象与野心。这则广告不仅将车的功能深入人心，还将公司品牌更好地介绍给了受众。从这一番效果中回顾它的创意，既体现了逻辑思维的有序严谨，又体现了形象思维的跳跃和生动性，是优秀创意思维的典型表现。

任何事情都有方法，那么在进行设计文案创作时，我们如何运用创意思维来激发灵感呢？

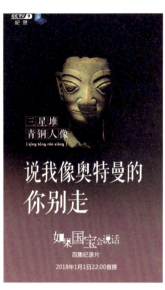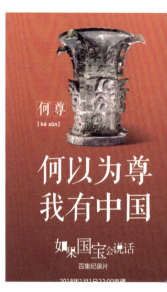

图 4-6　太阳神鸟金箔广告　　　图 4-7　陶鹰尊广告　　　图 4-8　三星堆青铜人像广告　　　图 4-9　何尊广告

一、先做"篱笆"

"先得有一道篱笆，然后我才会想爬出去。"马丁广告公司董事长哈里·雅各布斯如是说。

事实如此。做任何事，都需要先做个计划，设定限制，一个个去打破，最终就能获得你想要的。每当你想创作一个文案时，先列出你必须或者想要解决掉的问题，通过分析这些问题，触发灵感的火花，收获大创意。例如，你想要为一个钟表写设计文案，先来想想有哪些"篱笆"需要翻。如果你的"篱笆"是表的功能好——准时，可以看看赫克斯时钟公司的文案"掌握时间就是节约金钱"。如果你的"篱笆"是造型——美观，可以看看劳力士"劳力士不仅是手表，也是首饰"。

可以说，设一个"篱笆"，设一个想要突破的界线，有助于更快速准确地产生创意。

CCTV9 频道（如图 4-6 至图 4-9 所示）

《如果国宝会说话》开播预告系列海报[68]

"六千年的时空流转，村落成了国，符号成了诗，呼唤成了歌。"文案很美，不只是措辞美，还有时间的沉淀感和历史的厚重感带来的美。

《如果国宝会说话》的开播广告中也大量采用了年轻人喜闻乐见的"套路"，北京很多地铁站里的海报广告刷爆网络。三星堆青铜人像瞪着大眼睛说，"说我像奥特曼的，你别走"，以文物外形作为"篱笆"，这样的创意真是绝了。

[68] https://www.sohu.com/a/217019761_693821

二、多挖洞，挖深洞

打井，总要多挖几个洞。这样才能有更多的机会。但是光挖洞，不往下深挖，也很难打出井来。因此打井人通常会先多挖几个浅洞，然后根据洞里的泥土湿度情况对比来选择一个洞，进行深入挖掘，这样才能高效地打出好井来。

文案创作也是如此，多收集元素，积累素材，将想到的东西写下来，不要考虑正确与否，即使一些肤浅空泛的东西也不要放弃。因为"思维目的不求正确但求有效。有效未必最终包含正确之意，但两者之间存在重要区别。正确的意思是始终正确，有效的意思是最终实现正确。要求始终正确是产生新创意的最大阻碍。有足够数量的创意，允许其中有些是错误的，比没有任何创意而始终保持正确好得多"。

积累好元素后，挑出几个比较棒的热点，进行细致推敲，直至成型。这时候要运用好逻辑思维，把握好方向和目标，不要一味追求创意，让形象思维带跑了逻辑思维，那才是丢了西瓜捡了芝麻。

在某公司的招聘广告中，文案与图形进行了"无缝式"衔接，三则广告均以动物作为广告主角，而这三种动物正好与其职位相对应，也与文案中文字的谐音相对应，较好地达到了传播的效果[69]（如图4-10至图4-12所示）。

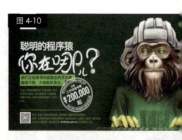

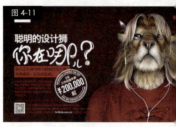

图4-10、图4-11、图4-12 某公司的招聘广告

[69]https://www.zcool.com.cn/discover/

三、多视角看问题

奥美有个"360度方法"，这个方法可以运用到设计文案的创作中来。"绕着一个问题转一圈，从每一个不同的方向观察问题，探索每一种可能的解决方法"，这样才能更好地认识问题，解决问题。局限于一个角度认识问题，就是局限了问题的解决方法。

例如，同是麦当劳的文案，广东的麦当劳以产品种类多为视角，提出"更多选择，更多欢笑"；台湾则以欢聚为角度，提出"欢聚欢笑每一刻"。

2018年3月8日麦当劳的推特主页[70]

为了庆祝国际妇女节的到来，位于美国加州林伍德市的这家麦当劳在当地时间2018年3月7日率先完成了这次创举——将麦当劳标志性的Logo"M"颠倒过来变成了"W"，恰好是妇女"Women"这个单词的首字母（如图4-13所示）。

在全美的麦当劳餐厅中，平均每10个餐厅经理就有6个是女性，麦当劳以此活动来显示其长久以来对职场女性的大力支持。麦当劳的首席多元政策执行官(Chief Diversity Officer) 温迪·勒维丝（Wendy Lewis）对此表示："为了纪念全世界妇女做出的非凡贡献，这是麦当劳品牌史上首次翻转标志，庆祝女性无所不在。"

[70]https://www.digitaling.com/articles/44179.html

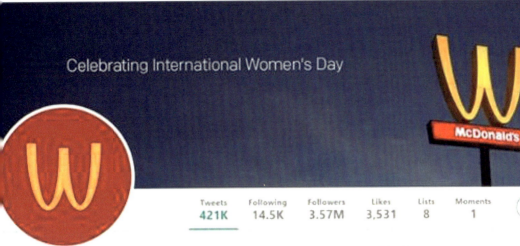

图 4-13　2018 年 3 月 8 日麦当劳的推特主页

创意角度不同，创意表现截然不同！同样是 Logo 的创意重构，加拿大的麦当劳就相当机智地把 M 标志分解成路牌，指引路人到最近的门店（如图 4-14 所示）。

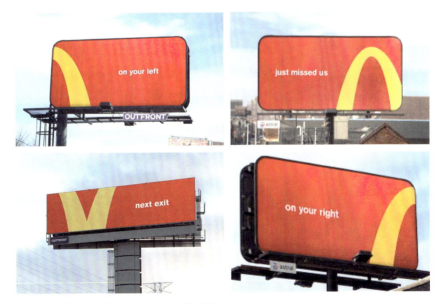

图 4-14　加拿大麦当劳 2018 年 3 月的创意户外广告

所以说，多个视角来看设计，多个角度认知产品，多个角度设置"篱笆"，多个角度挖洞，才能启发创作者更好地运用创意思维，发掘更多创意，创造出好的设计作品。

TASK
课堂作业

学会整理自己的思维成果。

围绕最近的一个热点事件,借助微博这个社交工具,进行事件营销创意的头脑风暴,用思维导图的方式来表现自己的创意文案。

第五章

设计文案写作方法

图 5-1　百度云摄像头广告《葫芦娃》篇

图 5-2　百度云摄像头广告《二郎神》篇

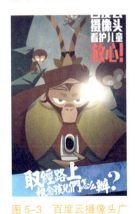

图 5-3　百度云摄像头广告《孙悟空》篇

[71] http://huaban.com/pins/1064789414/

第一节　了解诉求对象

设计是为市场服务的，每一件设计都有自己的服务对象，而文案就是为了沟通设计与服务对象的，因此文案创作者必须了解服务对象。服务对象运用到市场学来讲就是消费者，就是有可能购买设计的人或团体机构。

中国有一句话叫"看人下菜碟"，虽然本身的意义并不是积极的，但如果只是从功能角度讲，尤其对于文案创作者来说却是非常正确的。任何文案都不能打动所有人，每一个人的内心也都不一样。因此有效的文案其实就是能打动"一部分人"的文案，这个"一部分人"主要包括产品使用者、设计服务对象。

了解服务对象，也就是文案诉求对象，可以通过以下几个方面。首先，是诉求对象的细分。再细小的群体都不可能做到个个了解，所以要把诉求对象当作一个整体看，当作一个有某种共性的整体看；那么分层就是最有效简捷的办法，如诉求对象应该是企业家阶层还是知识分子阶层，还是工薪阶层等。把握好这个才能对照分层来了解诉求对象。

其次要对分层内的诉求对象进行个性化分析，而这又可以通过家庭和个人分析来完成。家庭分析包括家庭结构、家庭人口、家庭收入等；而个人分析包括对个人年龄、性别、文化程度、职业、籍贯和业余爱好婚姻等分析。通过这些，我们可以了解诉求对象关心的重点，预知诉求对象的需求，这样才能创作出有针对性的好文案。

例如，可采眼贴膜广告文案"每天漂亮多一点"就恰到好处地捕捉了诉求对象的特点。美丽是人最重要的感情需求之一，而愿意买眼贴膜的顾客更是对于美丽有着多人一分的追求，所以每天漂亮多一点，不多不少地填补了这群人的心理需求。

百度云摄像头广告[71]

广告标题：我们都是千里眼。

以下为百度公司针对旗下云摄像头产品发布的"我们都是千里眼"系列创意海报，文案正是抓住了产品的主要性能——"虽远离外地但是仍能通过产品监控保护家人、宠物的安全"。结合中国传统神话中具有"千里眼"能力的人物及相关故事背景，很好地传达出产品能够保障家人、宠物安全的诉求（如图 5-1 至图 5-3 所示）。

第二节　了解设计对象

在创作设计文案时，创作者还需要了解的就是设计对象，即产品或服务。

首先，要了解产品或服务的特质。产品或服务的特质是产品或服务的最基本属性，也是文案创作者可以全面或着重介绍的产品内容。功能性文案更是需要对此加以深入介绍。产品特质包括：产品的原料、原料性质和原料产地，产品的加工程度、用途、性能等。服务行业还包括服务特色、服务优势等。对于成为商品的产品来说，特质还包括销售方式、销售地点及包装等。

其次，要了解产品的市场属性。设计品不是纯艺术品，而是需要销售的，因此它与市场密不可分。文案创作者，除了要了解产品本身的特质外，更要了解它的市场属性。产品的市场属性包括自身品牌价值与市场定位。品牌价值可以与产品风格相联系，例如，黑川雅之设计的工业品饱含他自身的哲学观，只要是他设计的产品就代表着一种简洁雅致的生活，这就是一种风格、一种品牌。而市场定位，则是产品自身市场位置的寻找，是为了区别于其他同类产品而进行的定位。文案创作者只有了解了产品的市场属性，才能创作出灵动充满感情的文案来。

不同类型的产品广告文案，都是基于产品自身的特点而进行创意的，既体现产品的品质和特色，同时也极具情感色彩。

网易云音乐地铁广告[72]

2017年3月20日，网易云音乐把自家APP点赞数最高的5000条优质乐评印满了杭州地铁1号线，这些用户原创的乐评文案句句戳心，如"最怕一生碌碌无为，还说平凡难能可贵""每个人的裂痕，最后都会变成故事的花纹""我在最没有能力的年纪，碰见了最想照顾一生的人"引发了很多网友的共鸣，于是迅速在朋友圈疯狂刷屏。这些与网易云音乐的歌曲有着极其强烈共鸣的乐评就出自网友之手，写出了人们心中的感悟与共鸣，将网易云音乐这一互联网产品的特点和品牌的号召力表现得淋漓尽致（如图5-4、图5-5所示）。

[72]https://www.sohu.com/a/217033023_349708

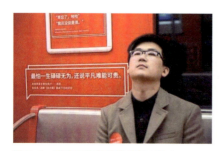
图5-4　网易云音乐地铁车厢广告

图5-5　网易云音乐地铁广告宣传

[73] http://www.wenanmi.com/wenan-46.html

新百伦[73]

新百伦的创意文案则是兼具生活哲学与运动精神，他们选择著名音乐人李宗盛和网红一代的代表性人物 papi 酱作为广告代言，以坚持不放弃的青春视角鼓舞大家在运动和人生中都应坚持不懈奋斗下去（如图 5-6、图 5-7 所示）。

（1）《papi 酱：致未来的自己》篇（如 ▶ 课件视频 5-1 所示）

广告片《致未来的自己》讲述了 papi 酱爆红之前的平凡经历，触发网络时代青年人的情感。文案用比较平实的语言进行叙述："虽然今天的我肯定不是我来北京时候想要成为的那个，可也就是这十二年间的每个选择和决定让我活成了今天的样子。我只是坚持，坚持给自己暗示不放弃，在最无趣无力的日子，也要对世界保持好奇。生活就是寻找自己的过程在不知道要去哪里，不知道还有多远时，只管跑就是了。未来是什么样，交给未来的自己回答。我们都不用为了天亮去跑，跑下去，天自己会亮。"

图 5-6　新百伦《papi 酱：致未来的自己》篇

（2）《李宗盛：每一步都算数》篇（如 ▶ 课件视频 5-2 所示）

在这条广告片中很多人问李宗盛：30 多年，如何写成 300 多首经典的词曲？35 岁那年，又为何转念去制琴？58 岁时，和 110 岁的 New Balance，又缘何步步相连、同行至今？通过他的回答，我们才发现这个被称为"音乐教父"的人，他的音乐经历与新百伦的品牌精神都反映了一个质朴的道理：光阴的长或短，之于一个人、一个品牌的意义，无非是：每一步都算数（如 ▶ 课件视频 5-2 所示）。

图 5-7　新百伦《李宗盛：每一步都算数》篇

第三节　创意文案实施方法与训练

在了解了市场与沟通对象之后，好的文案必不可少的就是去触发创意。下面我们讲一下触发创意的一些方法和守则。前文提到过好的创意来源于创意思维，而创意思维并不是灵感的顿生，它有可以琢磨和遵循的路径，在本书中我们将其分为两大类：直接创意与间接创意。

一、直接创意

直接创意指的是直接解释设计内容、体现设计重点的创意方法。用直接创意法进行创意主要有直接阐释、触动联想和比较对照等方法。

1. 直接阐释

直接阐释指在了解了设计相关信息的基础上，对设计对象的主要特征以及功能进行修饰描述。例如M&M's巧克力"只溶在口，不溶在手"就是此中典范。通过对产品的特征进行加工，形成了朗朗上口、好记好听的文案。

钉钉创业软件地铁系列广告文案[74]

文案标题：创业很苦，坚持很酷

让我们来欣赏钉钉创业的地铁广告文案，这组广告出现在广州地铁，文案中的每一句都是提炼出的精华，非常贴近创业者的内心，却又很现实，从线下到线上也是得到很多广大创业者和广告行业微信号的转发，如"输不丢人，怕才丢人""危机，熬过去就是转机""没有人是工作狂，只是不愿意输"（如图5-8、图5-9所示）。这则文案与画面搭配无间，恰到好处地运用诗化的语言，渲染并营造出了独特的氛围与意境，不仅提升了品牌形象，还制造了独特的消费魅力。而回头再欣赏这则文案，则可发现

[74]https://baijiahao.baidu.com/s?id=1602348300683170625&wfr=spider&for=pc

图5-8　钉钉创业软件地铁系列广告文案一　　图5-9　钉钉创业软件地铁系列广告文案二

这文案不仅文字优美，而且与画面一起表现出了无限创意，而深究创意的背后，则是对于品牌与消费者的共同诉求。文案告诉消费者创业本就是一个艰辛的过程，正视创业这个过程，希望就在明天。

2. 触动联想

触动联想指的是文案创作者根据一个特殊的事物或者某一具有关联性的事物触发灵感，产生能够引人入胜的文案。例如，"孔府家酒，叫人想家"这则文案，从孔府家酒中的"家"字出发，进行触动发散，从而创造了这句充满中国人伦亲情的广告语。

让我们再来欣赏一些同类型的文案：

为你的双脚的未来保了险（朱利安制鞋公司）。

与世界七大奇迹同样珍贵（某品牌香水广告）。

洗涤你一路征尘（佳丽洗涤剂广告）。

3. 比较对照

就是通过对两种或两种以上的事物进行比较对照，从而达到突出自身设计的创意方法。万事万物总是相对而言的，有了对比，才能突出，才能令人印象深刻。曾经耳熟能详的新飞冰箱文案创作者就深谙此道。"新飞广告做的好，不如新飞冰箱好。"这个广告语曾经引起无数争议，语言学术界、广告评论界等都加入了讨论行列。讨论结果暂且不论，单从这样的热议就可发现它在当时的传播程度。可见比较对照，尤其是选择恰当的参照物，对于文案传播有着不可小觑的作用。

以下都是通过对比来实现诉求的广告：

买对的，不是选贵的（爱力牌麦粉广告）。

人生离不开阳光，还离不开"梅花"音响（梅花音响广告）。

百"文"不如一"键"（凯特汉字输入系统广告）。

看百家不如走一家（建材超市广告）。

七喜，非可乐（七喜广告）。

二、间接创意

间接创意指的是间接地揭示产品的内容与重点，从而起到先引发人的兴趣、继而加深关注的作用。间接创意法包括暗示法、悬念法、寓情法。

1. 暗示法

暗示法是指通过对有关的事物表述和说明来揭示产品的重点，采取迂回的方式帮助设计服务对象产生兴趣、自我探索和消化设计，从而起到印

象深刻的作用。例如，三源美乳霜的文案"做女人挺好"，含而不露，通过暗示将功能诉求表现到位，文字简洁，让人心领神会。以下都是通过暗示来实现诉求的广告：

无线你的无限（电脑网络广告）。

为你的牙床按摩一会（某口香糖广告）。

每天送你一位新"太太"（某口服液电视广告）。

为了一个吻更完美（某口香糖广告）。

趁早下斑，请勿痘留（某去痘产品广告）。

我拍到外星人啦（诺基亚相机广告）。

图 5-10

2. 悬念法

悬念法是通过制造悬念使人产生惊奇或疑惑。这种方法运用到文案创作中，通常以提问的形式出现，有的会同时附有答案，有的没有答案，需要消费对象自己去探索，在疑问与答疑的过程中了解产品、了解设计、记忆设计。

联想集团于 1993 年 5 月在《参考消息》上刊登了一系列广告。5 月 6 日的广告内容为：明天将会发生什么？5 月 7 日，联想又用同一版面同一位置，推出答案：汉字时代开始了！这样制造悬念的问答，不禁让人印象深刻。

图 5-11

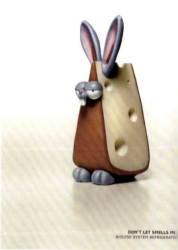

3. 寓情法

寓情法是指给设计注入感情，侧重情感诉求的一种创意方法，以达到以情动人的效果。刘勰说过："登山则情满于山，观海则意溢于海。"做文案也是如此。中国联通"情系中国结，联通四海心"不仅把自身标志融入其中，还内涵了中国情，充满亲和力，从外表到精神都做到了和谐一致。

图 5-12

以下都是通过寓情法来实现诉求的广告：

送你一丝温柔的感觉（鄂尔多斯羊绒衫广告）。

十年成功路，无限移动情（中国移动通信广告）。

走遍天涯海角，人家处处有大宝（大宝化妆品）。

人类生活的幸福——杜邦唯一的使命（杜邦广告公司）。

让我点燃一炷心香，在这夜深人静、万籁俱寂的时刻，我要把对你的祝福，小心折叠小心轻放，在一个很隐秘的地方，接着，我便开始默默地祈祷，祈祷时光倒流，祈祷青春永驻（中华多宝珍珠口服液广告）。

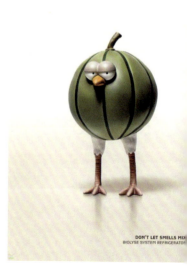

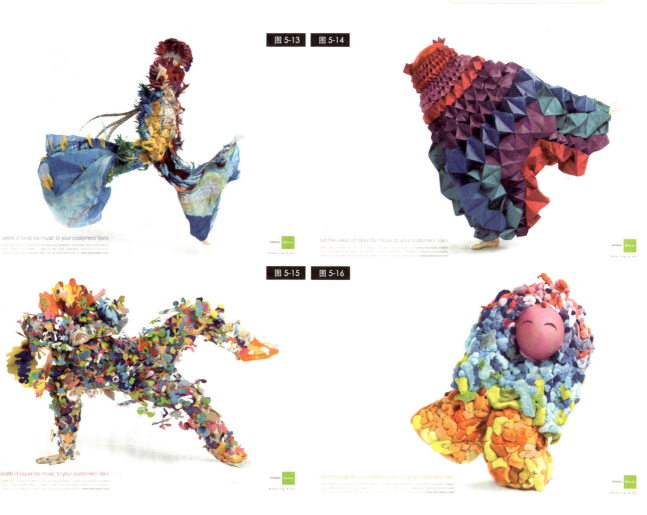

图 5-10	Brandt 冰箱广告《梨子鱼》篇
图 5-11	Brandt 冰箱广告《奶酪兔》篇
图 5-12	Brandt 冰箱广告《西瓜鸡》篇
图 5-13	助听器广告《鸟鸣》篇
图 5-14	助听器广告《布料声音》篇
图 5-15	助听器广告《纸片声音》篇
图 5-16	助听器广告《儿童笑声》篇

Brandt 冰箱广告[75]（如图 5-10 至图 5-12 所示）

设计文案：别把食物的味道弄混了。

该品牌冰箱用滑稽的动物造型作为广告的主体视觉形态，配合了一句简洁幽默的文案"别把食物的味道弄混了"突出了冰箱具有防串味的功能，用幽默的语言将产品的功能用通俗易懂的方式表现出来。

Phonak 助听器广告[76]（如图 5-13 至图 5-16 所示）

设计文案：任何声音在你客户耳里听来都变成美妙动人的旋律。

以下是某品牌助听器的广告招贴，它的文案是：任何声音在你客户耳里听来都变成美妙动人的旋律。因为听不见，所以听力障碍者在视觉上比正常人更敏锐，用这样的视觉呈现显然有其道理。生活中不起眼的小声音，纸片的沙沙声、水流的动听声、烟火、小孩的笑声、虫鸣鸟叫声……在他们耳里听来都是那样美好且珍贵，助听器能为他们带来更多姿多彩的生活，也更加能尽情地享受人生。

[75] http://www.tooopen.com/copy/view/38983.html

[76] http://www.zhisheji.com/xinshang/92637.html

第四节　按照设计对象划分文案创作

一、消费品的文案创作

1. 消费品文案创作的特性

消费品文案创作具有塑造消费品品牌形象、认知新消费品、提升品牌知名度、突出消费品特点、增加消费品消费量、引导消费新观念、营造生活气氛等特点，因此在进行消费品文案的创作中应该注意具有较强的生活气息。

2. 消费品文案创作的写作

消费品文案的写作要注意选择好合适的说明角度、结构条理清晰、抓住产品特色、留意消费者的不同层次、表述方法得当、文案风趣幽默。

Binboa 伏特加广告文案[77]（如图 5-17 至图 5-19 所示）

文案标题：The night is ours.

文案写道：在周五下午，4% 的人在工作，96% 的人在假装工作；在情人节，78% 的人会外出寻找新的伴侣，100% 的人最终打电话给了前任男女朋友；入夜之后，78% 的人只是重复自己的故事，自己的故事，自己的故事……入夜之后，82% 的人觉得自己的歌声美妙到足以登上舞台；在一个有活动的夜晚，95% 参加派对的人会遇到新朋友，5% 的人会在结束后依然记得他们的名字；今天，91% 的人会至少一次地开"明年见"的玩笑，而 1% 的人会认为那仍然好笑。通过幽默诙谐的文案来感染消费者，让他们回忆起自己饮酒时的状态。

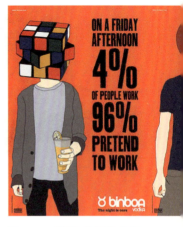

图 5-17　伏特加酒广告文案一

图 5-18　伏特加酒广告文案二

图 5-19　伏特加酒广告文案三

[77]https://site.douban.com/widget/notes/53481/note/100138945/

二、企业形象的文案创作

1. 企业形象文案的诉求点

企业形象的广告文案有许多具体的诉求点可以选择，比较典型的有以下几种：内容的客观实在性、语言的通俗化、语言的准确性、树立企业的可信赖度、用情感诉求来打动受众。

2. 企业形象文案的诉求模式和侧重点

不同规模、不同行业的企业需要不同的形象，形象广告也应该有不同的诉求侧重点。全球性的著名企业会受到最广泛的关注，这些企业拥有雄

厚的人才、资金、技术实力以及其他企业无法企及的规模、著名产品或服务品牌，它们居于行业的领导地位。这类企业的形象广告文案除了要展示企业优势，还要表达企业对社会进步、技术进步、社会责任的关注，以赢得诉求对象的认同。此外，这些企业大多是跨国经营，企业在不同国家和地区所做的形象广告也要注重表达企业对所在国家和地区的善意和尊重，同时还需要塑造富有人性化和亲和力的企业形象。

3. 不同类型企业的实用性文案

招聘、迁址、更名等企业实用广告文案往往不受重视，事实上这些广告并不是有用就行、不需要任何创意，它们同样也可以反映企业的风格和品位。因此，应该善加利用，将具体的信息做有创造性的传达，同时配合企业形象的特征，为企业形象宣传加分。

DHL 快递广告[78]（如图 5-20、图 5-21 所示）

文案标题：为我们传递梦想

无论荒原，还是海底，DHL 的快递都能到达。如果只是这样，只能说是平凡的创意、不错的执行。不过 DHL 当然有惊喜，仔细看，这两个场景，原来都发生在快递箱里。DHL 传递的不只是物品，更是一种生活方式和梦想。衣服不只是衣服，而是身体和思想的表达，物品也不只是物品，更代表了我们大大小小的梦想。如此一来，快递也不只是快递，而是帮助你达成梦想的帮手。情感属性的增加，让快递不再仅仅求"快"。

三、服务类的文案创作

1. 服务类文案创作的类别

服务已经成为现代社会十分重要的一个产业，并深入到人们生活的各个层面。从广义上讲，服务可分为营利性服务和非营利性服务两类。营利性的服务机构主要有航空公司、保险公司、宾馆、餐饮业、银行业、交通运输、旅游业、律师事务所及各种咨询机构。非营利性的服务机构主要有政府部门、法院、消防等机构及有关社会公益机构。

2. 服务类文案创作的特性

我们需要明确的是服务是一种无形的消费品，它具有生产和消费的共时性、不可分割性以及不稳定性。因此，在文案创作时，需要将服务的无形化进行有形化处理。让人们通过视觉化的形象和浅显易懂的文字领悟到服务的本质。

[78] http://www.zaidian.com/show/027470015.html

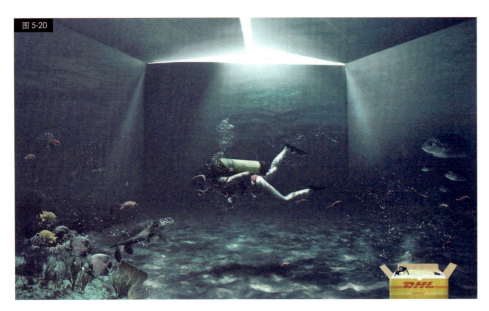

图 5-20　DHL《深海潜水》篇

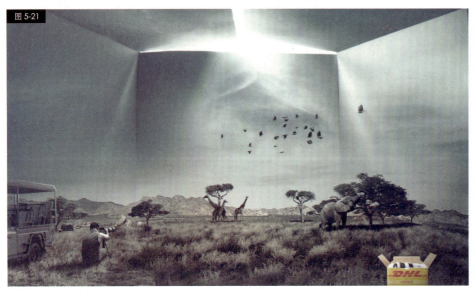

图 5-21　DHL《草原》篇

Sky Company[79]（如图 5-22 至图 5-23 所示）

文案标题：坏运气无法避免，跳伞需要专业！

用富有警示性的图标，让人一见就与危险联系在一起，对于公司提供的服务性质也一目了然。

[79]http://www.lanrentuku.com/show/guanggao/6429.html

Airborne 信封箱[80]（如图 5-24 所示）

文案标题：No delivery too small（多小的东西都能寄）

Airborne 这款名片被做成了一个小小的信封，信封口上有一句小小的话：No delivery too small. 通过小道具来表明服务的细致性和专业性。

[80]http://www.designerhk.com/blog/48/8498

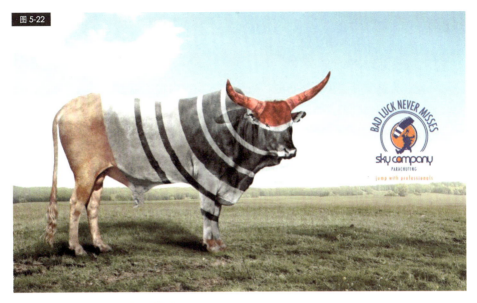

图 5-22　Sky Company《跳伞》篇

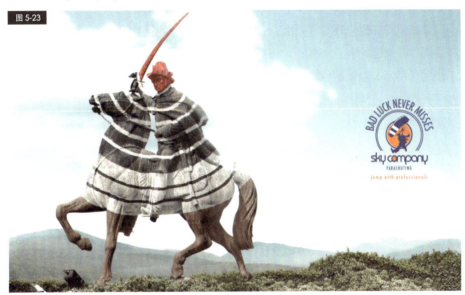

图 5-23　Sky Company《骑马》篇

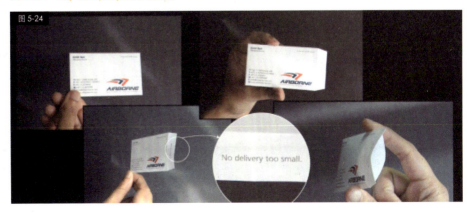

图 5-24　Airborne 信封篇

四、公益类的文案创作

1. 公益类文案创作的含义

公益广告是向社会公众发布的，以公共事物为内容、以公众利益为取向和不以营利为目的的广告。公益广告着力宣传的是某种意识和主张，向公众传递文明道德观念，它对净化社会风气、提高整个社会的文明程度起着极大的推动作用。

2. 公益类文案创作的写作主要有以下几点要求

以情动人的形象宣传、突出行为的严重后果、从大众切身利益出发、运用对比手段。

旧金山动物园公益宣传广告[81]（如图 5-25 至图 5-27 所示）

文案标题：由于假设并不成立，所以请继续捐助动物

考拉懂得如何管理对冲基金；长颈鹿了解如何制定销售配额；企鹅能够分析债券市场的收益曲线；动物们也不想继续依赖你们的捐助。文案的言外之意是由于以上的假设并不成立，所以还请大家继续捐钱资助动物们吧！表意委婉，画面清新，这种拟人化的宣传海报让人会心一笑，也了解到资助动物的重要性。

[81]https://wenku.baidu.com/view/380ac0d3ad51f01dc281f172.html

图 5-25 《长颈鹿销售》篇

图 5-26 《企鹅复印》篇

图 5-27 《考拉管理》篇

TASK
课堂作业

基本掌握设计文案的写作方法,能够创作出不同类型的文案。

请以"女神节"(三八妇女节)为主题,围绕女性消费品,创作一则卖场消费品广告文案。

下 篇

设计应用文写作

第六章

广告文案写作

第一节 广告文案与广告创意的关系

一、广告文案的概念

广告创意是指广告中有创造力地表达出品牌的销售信息，以迎合或引导消费者的心理，并促成其产生购买行为的思想。也就是说，广告创意通过独特的技术手法或巧妙的广告创作脚本，突出体现产品特性和品牌内涵，并以此促进产品销售。广义上理解，它包含了广告活动中创造性的思维，只要是涉及创造新的方面，从战略、形象，到战术以及媒体的选择等，都可以体现在"创意"两个字上。狭义上理解，人们更愿意以"广告作品的创意性思维"来定义广告创意。广告创意简单来说就是通过大胆新奇的手法来制造与众不同的视听效果，最大限度地吸引消费者，从而达到品牌声浪传播与产品营销的目的。广告创意由两部分组成：一是广告诉求；二是广告表现。广告表现是将广告创意进行图像式的再现，而广告的诉求则主要是通过广告文案的形式表现出来。

二、广告创意与文案写作的关系

在广告创作中，创意和文案写作是两个各自独立又互相衔接的过程，从过程来看，广告创意先于广告文案的构思。广告创意是在广告创作的开始阶段对整个广告表现的谋划、构思，它旨在为广告创作寻找一个新颖独特的突破口。

1. 广告文案是广告创意的语言文字表现

（1）文案写作与广告创意是两个不同的过程。广告创意在先，文案

写作在后。广告文案的构思是在广告创意之后、进入具体的创作时，对文案的总体构思和设想。

（2）广告文案是对广告创意的表现。从地位上看，广告创意制约和影响着广告文案的构思，广告文案如何构想，首先服从于广告主题，其次要服从广告创意。从操作上看，广告创意大多是集体讨论来确定的，而广告文案的构思基本上是由文案撰写者本人完成的。广告文案是广告创意的表现、深化和发展，而广告创意是广告文案写作的根本依据。

2. 广告文案对广告创意的深化和发展

广告创意的产生，是广告作品创作的开始。广告文案的写作，也不是对广告创意的简单记述和机械表现，它是广告作品的创作过程的继续，是对广告创意进行深化和发展的过程。

广告文案是广告创意的语言文字的表现，而广告创意则是广告文案写作的根本依据。广告文案的写作必须根据广告创意的概念进行，否则便会造成文案与创意的脱节，使广告文案成为游离于广告创意之外的、与广告创意毫无关系的语言和文字。

江小白白酒广告[82]（如图6-1至图6-3所示）

文案标题：我是江小白，生活很简单

新晋白酒品牌江小白的文案就依照品牌理念支撑，通过对情绪表达深刻的理解，注重创意与积累，通过广告创意的图形和文案表达了"我是江小白，生活很简单"的品牌口号，向人们传达了一种新的生活方式和生活态度。重阳节的宣传主题是子女与父母的亲情关系：儿时你把我举高，现在我陪你登高，让酒杯满一点，让时间慢一点；七夕节的创意文案提倡情侣间温馨的感觉：小酒怡情，少儿不宜；而针对纪念香港回归的广告，借用TVB港剧经典对白"做人，最重要是开心"，将回归纪念与品牌理念完美结合。

[82]http://www.sohu.com/a/213247336_114819

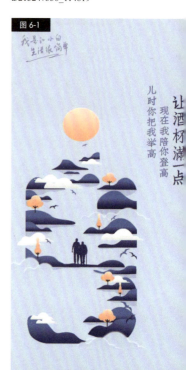

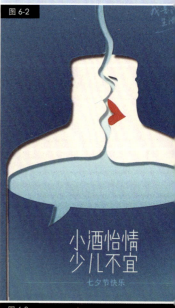

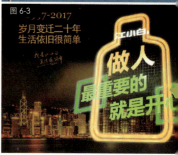

图6-1　江小白重阳节广告

图6-2　江小白七夕节广告

图6-3　江小白香港回归纪念广告

第二节　广告文案创意写作

一、广告文案写作概述

1. 广告文案的概念

广告文案是指在广告作品画面中所表现的文字部分。狭义上是指广告作品的语言文字部分，即广告作品中的全部语言符号，包括有声语言和文字。每一则广告作品中，均由语言符号和非语言符号共同组成。广义上是指广告作品的全部，它不仅包括语言文字部分，还包括图画、声音等部分。

广告文案写作是广告创作的一个重要环节，是广告主题的文字表现，是广告创意的具体化，是一个广告策划案例的创意与实现过程。它为平面设计提供文字的内容，为电视广告和广播广告制作提供脚本。在这个过程中，广告文案人员要在广告文案写作的特殊原则、特殊条件下，对广告创意策略和表现策略进行语言文字的表现。这个表现，是与其他制作和表现者一起，形成一个完整、有效的广告作品。这个广告作品，是直接与目标受众产生沟通的中介。因此，广告文案写作过程是一个发展创意、表达创意的过程，是一个运用语言文字与目标受众沟通的过程。

2. 广告文案的内容

在广告设计中，文案与图案、图形同等重要，图案、图形具有视觉冲击力和表现力，而广告文案具有深远的影响力和感染力。广告文案可以使观看广告的人更好地理解广告的更深层含义。

在平面广告中，文案不仅包括标题、正文、口号、随文，更包括广告画面中常被忽略的部分，如产品包装上的文字，手机、平板电脑显示屏上的文字等。在电视广告中，文案包括了脚本、旁白、字幕、口号等；在广播广告中，文案包括了脚本、旁白以及对声音、音效的描写。

二、广告文案写作的特点

广告文案写作具有一般写作的特性。

1. 写作行为的过程性

写作行为是一个过程，在这个过程中，写作者进行对客观材料的认识、

分析和掌握，依凭着写作主体一贯以来对生活的积累、经验和理解，用自己特殊的语言文字表达方式，将文章写出来。这是一个复杂的、艰苦的行为过程。

2. 写作行为的客观依赖性

写作行为的产生和发展，有一个重要的过程就是对原材料的采集、筛选、分析、运用。在这个过程中，写作行为体现出对客观世界、客观事物的特殊的依赖性。写作者要建立在对客观事物认识的基础上，才能对原材料进行加工创作。

3. 写作行为的主体性

在写作过程中，写作者运用自己的知识积累、生活体验、理性判断对原材料进行加工。在加工过程中，主体的能动性、思维特性、驾驭语言文字的能力、文章结构的组织水平等都对文章的构成起关键作用。因此，同一个客观对象在不同的写作者的笔下可能体现出不同的因素、不同的风格。

4. 写作行为的文本形成目的

写作行为以形成文本为最后目标。写作者将自己对客观世界、客观对象的主体把握或显或隐地在字里行间表现出来，并将它用特有的结构连缀成文。最后的文本形式，是作者将自己的思维物化的结果，是写作者与读者交流和沟通的中介。

5. 写作行为的实践性

写作行为因以上的特性而体现出了自己的实践性。文本的形成需要写作者实际的操作，在各个过程中，实践性都是写作目的得以达到的先决条件。

三、广告文案写作原则

1. 真实性原则

该原则是广告文案撰写时最基本的原则，可以说广告文案是建立在真实的基础上的；缺乏真实性，任何精彩的文案都不成立。真实的文案来源于对消费者日常生活的观察，能够说服并引导消费者，能够产生社会和经济的双重效益。

2. 原创性原则

原创性原则应该包含以下几个角度的内容：原创性必须是独创的要

素；广告文案的形式和内容应该都是文案撰写者原创的；广告文案的信息应该准确直接地反映出文案与广告内容之间的关联。

3. 有效传播性原则

有效的传播性是指，通过文案的内容能够达到广告传播的目的，能够从一定程度上起到促销的作用，能够反映出品牌的精神和特点。

第三节 广告文案的诉求方式和内容

一、理性诉求方式

1. 理性诉求的概念

理性诉求是指定位于诉求对象的认知，或真实、准确地传达企业、产品、服务的功能性利益，为诉求对象提供分析判断的信息；或明确提出观点并进行论证，促使消费者经过思考，理智地做出判断。它强调商品的功能、属性等给消费者带来的实际利益，以引起消费者的购买欲望；通过说服、讲道理的方法，为消费者提供购买商品的理由，从而促使消费者购买或忠诚于该品牌。理性诉求可以做正面说服，传达产品、服务的优势和购买产品、接受服务的利益，也可以做负面表现，说明或者展现不购买的影响或危险。

2. 理性诉求的手法

（1）阐述重要的事实：如直陈、数据、图表等手法。直陈式手法这是最为直接的方法，说明产品的特点和功效，通过描述向诉求对象阐述产品的种种特性。一般来说科技含量较高的产品，宜采用理性诉求方式；引用数据式手法可以令消费者对产品和服务产生更具体的认知，翔实的数据远比空洞的、概念化的陈述更有力量。如果需要引用的数据较多，或者产品结构、设计的特性很难用语言描述，就可以引入简单明了的数字表格、图表或示意图。图表有时比文字更便于传达精确的信息。例如，老板牌油烟机用"大吸力""中国每卖10台大吸力油烟机，就有6台是老板"的理性诉求，告诉消费者产品具备大吸力和畅销特性；而飘柔洗发水则提出了"柔顺易梳的秘密,尽在新一代飘柔"的广告口号，意在告诉人们，飘柔洗发水能够解决头发缠绕不顺的问题。

（2）解释说明：提供成因、示范效果、提出和解答疑问。运用摆事实讲道理的形式对消费者进行教化式说服，通过产品相关知识的普及让消费者更深入地了解产品及品牌。

（3）理性比较：比较、防御和驳斥。直接陈述和提供数据的方法可以清楚传达信息，但难免不够形象。类比是形象传达信息的重要方法。类比的基本思路是：选择对象熟悉的、与产品有相似或者相反特性的事物与产品特性并列呈现，从而准确点出最重要的事实。

（4）观念说服：正面立论与批驳错误观念。

（5）恐惧诉求：阐述不购买的危害，将人们的焦虑转变成需求。例如，米其林轮胎广告通过编写道路交通安全的故事来说明优质轮胎对安全行驶的重要性。文案写道：谁能拯救森林？每天晚上都有车辆通过这漆黑的森林路段，每天早上都能看到马路上血腥的场景，原本活泼可爱的小动物就这样命丧胎下。是路途不平？还是司机心狠？……都不是！而是道路湿滑，刹不住车。米其林轮胎防滑，耐磨，关键时候拯救生命。

二、感性诉求方式

1. 感性诉求的概念

感性诉求表现为与企业、产品、服务相关的情感和情绪，是指针对一些消费者的心理上、社会上或象征性的需求，通过引起与消费者情感上的共鸣，引导消费者产生购买欲望的心理和行动。它直接诉诸这些消费者的情绪或情感体验，设法激起消费者的某种情绪或某种情感反应，传达商品带给他们的附加值或情绪上的满足，通过某一品牌与消费者的情绪体验在时间上的多次重合，以使消费者产生积极的品牌态度。感性诉求以诉求对象情感反应为目标，不包括或只包括很少的信息，依赖于感觉、感情、情绪来建立与品牌的联系。心理学研究表明，生活中的每个人都有非常强烈的情感性需要。

2. 感性广告诉求手法

（1）直接作用诉求：情感影响态度的直接方式最容易发生在以下叙述场合中：人们比较缺少了解对象和加工信息的机会。广告诉求的心理机制是经典条件作用和社会学习过程。其结果是形成"移情"，即是将情感信息与特定的广告商品或服务信息意义联系起来。

（2）间接作用诉求：间接作用诉求方式即情感通过信息加工过程间接影响态度的变化。情感对信息加工过程的影响，一种表现是当情感体验同显示的材料内容一致的时候，人们的回忆要比对不一致的材料回忆得更好。而且，在提取记忆的内容上，积极的和消极的两种情感体验会导致不

同的倾向性，即是各自倾向于不同性质的记忆内容。

另一种表现是在信息加工程度上，对于令人振奋的说服信息，积极性情感体验者比消极性情感体验者了解得更多；而对于令人沮丧的说服信息则相反。这些都表现出情感影响信息加工过程的认知反应，进而影响其态度变化的方式。

3. 感性诉求广告创作的具体思维方式

1）关注人性层面的感性诉求方式

人性是指人所具有的正常的感情和理性。感性诉求广告的目标受众是广大消费者，因此从某种意义上说广告艺术也属于人类学范畴。以人为主体的世界丰富多彩，亲情、爱情、友情、乡情、同情等各种情感构成了人性内涵丰富的主题，生命的新陈代谢、人的喜怒哀乐、情感的相互交流以及对生活的追求等都构成了生活中极为广泛的题材。

因此，大多数成功的广告都善于挖掘人性心灵深处的东西，满足人们心灵深处的渴求与企盼。对人的价值肯定、对和平安宁和幸福美满的憧憬等创意题材都成为广告表现的新主题，它是体现人类自身价值的一种诉求方式。

[83]https://v.qq.com/x/page/j0127hqqnjg.htm

愉景湾房地产广告《父亲的希望》[83]（如 课件视频6-1 所示）

文案标题：童年是短暂的，现在就要给孩子最好的

文案通过摆事实、讲道理的方式，将人们都知道的常识"时间在流逝、大人在老去、孩子在成长、家庭在变化"通过文案传递给人们，在人们的

图6-4 愉景湾房地产广告

心目中形成对时间流逝的恐惧、对亲子关系的重视，最终达到促销的目的。在其广告片《父与子》中，有这样一段感人至深的文案：

就在这几年，只是这几年

多谢你，令我改变

突然之间，我觉得自己好重要

不知什么时候开始，我变得很中意笑

有时好傻地想，真是不想你大得那么快

不知道将来会怎样，只知道今天，我要给你一个最好的童年

愉景湾，海澄湖畔一段

广告片中父子温馨互动的成长片段配合这样一段足以戳中人泪点的文案旁白，将原本名不见经传的小楼盘一夜之间塑造成为沟通亲情、守护家庭幸福的港湾。人性本善、人性本真，该广告文案正是从人性中最纯粹的角度出发，赢得了消费者的认同。

2）注重情调设计的感性诉求方式

情调设计经常用说故事的方式来表达信息与人的关系，是以卓越的创意、动人的形象、诱人的情趣、变幻多样的艺术处理手法表达广告内容，从而使消费者产生身临其境并与之心灵对话的境界，进而唤起消费者潜意识的欲求的方式。广告只有以情动人，才会有强烈的感召力。

美国心理学家马斯洛指出："爱的需要是人类需要层次中最重要的一个层次，人有爱、情感和归属的需要。"运用情调设计来揭示广告主题，往往能够拨动人的心弦，并且使人回味无穷，情系于怀。如果善于在广告设计中将"审美性"融合到创意表现中，巧妙地进行"感情投入"，通过各种抒情手法的运用，把消费者引进"情文并茂、情景交融、物我交融、情理相随"的艺术境界中，自然就会使消费者产生情感上的共鸣。

杜蕾斯品牌广告[84]（如图6-5、图6-6所示）

文案标题：214遇见爱

杜蕾斯情人节主题宣传广告，将情侣之间互相吸引、互相喜爱的情感通过幽默诙谐的文字表达出来，诸如"只要我一发呆，你的样子就会钻进我的脑袋。见鬼！以前我的脑子里装的可全是吃的啊！"让人在阅读文案的同时不禁会心一笑。

3）表现性感魅惑的感性诉求方式

激情和诱惑对于一些正常人来说都是不可抵挡的。它可以满足存在于人类意识深处的需求和欲望。性感就是美，就是激情，就是性格的表现。

4）表现自然美的感性诉求方式

在现代的平面广告中，设计师们采用了大量以大自然景象为背景的主

[84]http://www.wenanmi.com/wenan-394.html

图6-5　杜蕾斯宣传广告一　　　　　　图6-6　杜蕾斯宣传广告二

题，他们把大自然加以简化或象征，或为装饰目的而抽象化。今天，我们正处于一个高科技的时代和纷繁复杂的世界，为了舒缓疲惫的身心，躲避城市的喧嚣和污染，越来越多的都市人希望能逃离城市、投入到大自然的怀抱，实现现代人的"逍遥梦"，休闲度假也成为现代都市人希冀的生活方式和流行的消费时尚。

三、情理结合诉求方式

情理结合诉求手法的基本思路是：采用理性诉求传达客观信息，又用感性诉求引发诉求对象的情感共鸣。它可以灵活地运用理性诉求的各种手法，也可以加入感性诉求的种种情感内容。可以通过加和方式，即在一篇文章中既有硬性介绍的理性诉求，也有软性表达的情感诉求；或通过融合的方式，即把理性诉求和感性诉求互相交融在一起，达到"情中有理，理中有情"的境界来表达产品诉求。例如，高露洁牙膏的系列广告文案在提出理性诉求的同时又提出"让你的牙齿更坚固"的感性诉求。情理结合手法在广告文案的写作以及广告运作中更为常用，但前提是产品或服务的特性、功能、实际利益与情感内容有合理的关联。

理性诉求偏重于客观、准确和说服力，对完整、准确地传达商品信息非常有利，但是由于注重事实的传达和道理的阐述，广告往往显得生硬、枯燥，影响诉求对象对广告信息的兴趣。感性诉求贴近诉求对象的切身感

受，在亲和力方面更为突出，但是过于注重对情绪和情感的描述，往往会影响信息传达。因此，在实际的广告创意中，不一定只有理性诉求或只有感性诉求，通常是将两种诉求结合起来，即采用理性诉求传达客观的信息，又使用感性诉求引发诉求对象的情感共鸣，结合二者优势，以达到最佳的说服效果。但是针对每种不同的产品、服务总有一种结合最好的诉求方式，是以理性诉求为主、以感性诉求为辅，或是以感性诉求为主、以理性诉求为辅，需要结合具体的情况而定。

农夫山泉广告[85]（如图6-7、图6-8所示）

文案标题：我们不生产水，我们是大自然的搬运工。

知名矿泉水品牌农夫山泉从品牌创建之初的广告语"农夫山泉，有点甜"到现如今的"我们是大自然的搬运工"，一直与"水源地建厂，水源地灌装"这一营销创意理念完美结合。2016年，农夫山泉更是推出了四部广告宣传短片将"我们是大自然的搬运工"做到了极致，通过员工亲自讲述的感性方式加上对水源地真实场景展示的理性呈现，从理性和感性融合的角度展现了品牌的定位和特点，也对品牌的形象进行了新的阐释——农夫山泉是健康的天然水，不是生产加工出来的，不是后续添加人工矿物质生产出来的。正言式的文案和口号形成了品牌的差异化定位，将"大自然的搬运工"这一经典的口号也烙印在消费者的脑海中。

（1）农夫山泉《一个人的岛》宣传片（如 ⊙ 课件视频6-2所示）
（2）农夫山泉《最后一公里》宣传片（如 ⊙ 课件视频6-3所示）

[85]https://baijiahao.baidu.com/s?id=1576573546106651039&wfr=spider&for=pc

四、广告文案写作的内容

1. 广告标题写作

1）广告标题的含义和作用

广告标题是放在广告文案最前面的、起引导作用的简短语句。标题旨在传达最为重要的信息内容或激发读者阅读的兴趣。

广告标题的作用有：

a. 提示作用：提示广告正文的重要内容。
b. 诱导作用：抓住读者的注意力，激发他们的阅读兴趣。
c. 促动作用：煽动读者强烈的购买欲望，促成读者购买商品的行为。

2）广告标题的类型

从形式上分，可分为单一标题和复合标题。

a. 单一题，即仅仅排成一行的标题。如德国大众的广告标题：小即是好。
b. 复合题，即排成两行或以上的标题。通常用不同的字号来区分，其结构有以下几种：

图 6-7　农夫山泉《一个人的岛》宣传片

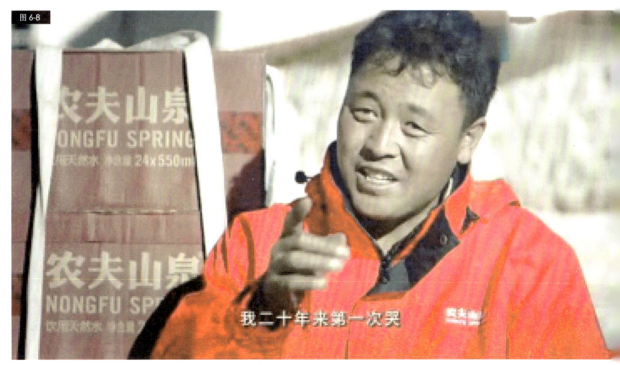

图 6-8　农夫山泉《最后一公里》宣传片

- 引题+正题+副题，例：
豪华住宅、崭新典范（引题）
番禺市祁福新村（正题）
景色如画堪称天上人间（副题）
- 引题+正题。例：
睡得舒服生活美满（引题）
杜邦安睡宝（正题）
- 正题+副题。例：
睡莲牌席梦思（正题）
给您带来金色的梦（副题）

从内容上分，可分为直接标题和间接标题。

a. 直接标题，就是直截了当地揭示产品的具体特点、功能或企业的实力、理念等，如：太行山有座天然回音壁。

b. 间接标题，不直接宣传产品的特点、功能或企业的实力、理念等，而是用诱导或暗示手法引起读者的注意、诱发读者的联想。如：1981年4月2日《羊城晚报》的一则广告的标题为：我们颠倒着想过！

3）广告标题的表达技巧

a. 新闻报道法：将有关产品，或企业的最新信息，或者原先已有的但是同类产品或同行未宣传过的信息在标题中表现出来。

b. 利益承诺法：在标题中明确地向消费者作出承诺，表明产品或企业能给消费者带来什么样的好处和利益。

c. 悬念吸引法：以超出常规的表达引起受众的好奇，使他们产生追根溯源的兴趣。

d. 问题引发法：设计一个与产品、企业或消费者有关的问题来吸引消费者的关注。

e. 品牌断定法：给品牌作一个结论性的断定，使品牌的个性得以强调。

f. 效果感叹法：用感叹句表达对产品使用效果的赞美，能产生很强的感染力。

日本咖啡品牌 UCC BLACK 广告 [86]

[86]http://iwebad.com/case/5946.htm

文案标题：每天来点负能量

日本咖啡品牌 UCC 在中国台湾地区携手 Facebook 网红发起一场名为"大人の腹黑语录"的网络营销，比起一贯传递生活美好、正能量以及享受生活、珍惜当下等"自带圣人光环"的饮料品牌，UCC BLACK 反其道而行，是企图唤醒网友们内心深处的真实感受。

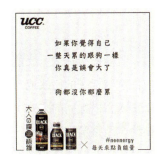

文案：如果你觉得自己一整天累得跟狗一样，你真是误会大了，狗都没有你那么累（如图6-9所示）。

图6-9 ucc咖啡《疲劳》篇

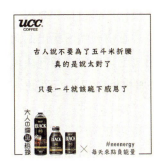

文案：古人说不要为了五斗米折腰，真是说对了！只要一斗就该下跪感恩了（如图6-10所示）。

图6-10 《五斗米》篇

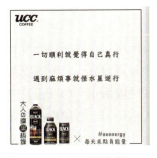

文案：一切顺利就觉得自己真行，遇到麻烦事就怪水星逆行（如图6-11所示）。

图6-11 《水星逆行》篇

2. 广告正文的写作

1）广告正文的含义、特点、功能与分类

正文（body copy），是指广告文案中处于主体地位的语言文字部分，具有解释性、说服性、鼓动性三大特点。其主要功能是陈述广告信息内容，对标题的进一步解释和延伸，对在广告标题中引出的广告信息进行较详细的介绍，对目标消费者展开细部诉求。广告正文的写作可以使受众了解到各种希望了解的信息，受众在广告正文的阅读中建立了对产品的了解和兴趣、信任，并产生购买欲望，促进购买行为的产生。根据广告诉求的表述方法，广告正文又分为理性型广告正文、感性型广告正文和情理交融型广告正文。

2）广告正文的构成

正文的文字构成分为：开端、中心段和结尾。

a. 开端：在标题和正文之间起承上启下的作用，既能衔接标题，又能为后面文字的展开扼要地提出问题。撰写过程中应注意与标题的衔接或与画面的呼应，从目标消费者遇到的难题或关注点来切入，以提问的方式引发受众的关注和思考。开端文字通过具体情景的描绘，给整篇文章创造一种气氛，定下一个基调。以概括性的语言来说明产品或企业的整体水平，先给受众一个整体的印象。

b. 中心段：广告正文中的重要部分，主要是根据广告目标和要求，阐述商品的状况、品质及其优点。撰写过程中应注意由开端所提出的问题而展开，与承接开端的内容作进一步延伸。通过笔锋一转，与开头形成转折关系，能给人以柳暗花明之感。也可以加小标题以平行叙述来展开。

c. 结尾：结尾一般放在广告文案的最后部分，是对正文的补充。从结尾表达方式来看，一般采用归纳性结尾、呼吁式结尾、设问式结尾、抒情式结尾、展望式结尾、祝谢式结尾、服务姿态式结尾、描摹式结尾，要求语句要简短有力，可多使用祈使句和反问句，内容要有鼓动性。

3）广告写作结构

a. 一体结构：广告正文的结构按照广告信息的内在关联性，将所有的广告信息都组合成一个完整的整体，并用一个相对独立、完整的段落或多个段落形成的写作结构。一体结构广告正文一般由正文的开头、中间段和结尾三部分构成。开头的主要使命是将人们的阅读和接收由标题转向正文的中间段。正文开头须引人入胜，需要花大气力选择由哪个角度入手，将什么信息首先传达出来。开头有两种方式：承接标题、总括全文。承接标题又有两种方法：直接承接和为标题释疑。直接承接是在开头就所承接的标题中提出的消费利益点、购买理由或观点观念进行开门见山的阐述。

b. 分体结构：分体结构指的是广告信息在广告正文中得到并列表达的结构形式。其表现或是一些并列的句子，或由并列的小标题所统领的多个小段正文组成。主要表现形式是分列式、格式式以及运用分体结构的长文案。

4）广告正文的常见类型和写作要求

a. 说明型：说明型的正文是以科学、客观的语言，表述解释产品或企业的有关信息，重在说明事实。要求写目标消费者感兴趣的事实或感到惊异的事实，将专业化信息转化为消费者能理解、能接受的信息。

b. 记叙型：就是以叙述产品和企业相关事情的前后经过，来宣传产品的企业形象。

c. 描写型：重在用具体、形象的语言描绘产品及其带给人的享受。也有一些文案将描写和说明或记述结合在一起，各取所长。

d. 论证型：重在"以理服人"，即依据一定的论据，采用一定的论证方式，来告诉消费者为什么要使用该产品，说服消费者购买。

e. 感化型：是通过与产品或企业相关的某种感情的抒发，来感染消费者、打动消费者。常用散文式（语气软化，避免生硬，饱含情致）、诗歌式或书信式。

5）广告大师大卫·奥格威关于正文写作的九条经验。

a. 不要旁敲侧击，要直截了当。避免"差不多""也可以"等含糊不清的语言。

b. 不要用最高级形容词、一般化字眼和陈词滥调。要有所指，要实事求是，要热忱、友善并且使人难以忘怀。别惹人厌烦。讲事实，但是要把事实讲得引人入胜。

c. 你应该常在你的文案中用用户经验谈广告信息。比起不知名的撰稿人的话，读者更易于相信消费者的现身说法。知名人士现身佐证吸引的读者特别地多。如果证词写得很诚实，也不会引起怀疑。名人的知名度越高，能吸引的读者也越多。

d. 另一种很有利的窍门是向读者提供有用的咨询或服务。以这种办法写成的文案可以比单纯讲产品本身的文案多吸引 75% 的读者。

e. 我从未欣赏过文学派的广告，我一直觉得这类广告很无聊，连一点事实也没有提供给读者。我很同意劳德·霍普金斯的观点，"高雅的文字对广告是明显的不利因素。精雕细刻的笔法也如此。它们喧宾夺主，把对广告主题的注意力攫取掉了"。

f. 避免唱高调。自吹自擂、自炫都应该避免，但是完美的操行却应该发扬光大。

g. 除非有特别的原因要在广告里使用严肃、庄重的字，通常应该使用顾客在日常交谈中用的通俗语言写文案。

h. 不要贪图写那种获奖文案。

i. 优秀的撰稿人从不会从文字娱乐读者的角度去写广告文案。衡量他们成就的标准是看他们使多少产品在市场上腾飞。

大卫·奥格威关于正文写作的九条经验可以归纳为以下几点：①广告文案写作的目标不是贪图获奖，而是使产品能在市场上腾飞。②广告文案写作中应使用说服技巧，如用消费者的经验之谈，用名人现身说法，提供有用的咨询或服务。③广告文案写作中的语言要求：直接性（不要旁敲侧击），新颖性（避免陈词滥调），实在性（避免唱高调），通俗性（少用严肃庄严的字，舍弃文学的高雅性）。

1995 年成品敦南旧书拍卖会

文案标题：过期的旧书，不过期的求知欲。

过期的凤梨罐头，不过期的食欲；过期的底片，不过期的创作欲；过期的 Playboy，不过期的性欲；过期的旧书，不过期的求知欲。全面 5～7 折拍卖活动，货品多，价格低，供应快。知识无保存期限，欢迎旧友新知前来大量搜购旧书。

生命中，哪些是会过期的？哪些不会？物质会过期，但是人们心底的欲望并不会随着物质的保质期而一同消逝。文案中巧妙地运用了过期与不过期两个相对应的概念，最终引出文案的主题，运用欲扬先抑的方式，强化了消费者的欲望。

3. 广告标语的写作

1）广告标语的含义和作用

广告标语又称广告口号或广告语，是指表达企业理念或产品特征的、长期使用的宣传短句，是在一定时期反复使用的某一特定的商业用语。广告标语的作用：①加深印象。通过标语的反复宣传加深受众对企业、品牌、产品或服务的印象。②长远销售。好的广告语揭示了产品个性和消费者内在需求的内在关系，能达到长远销售的目标。③树立形象。广告标语还可以用来传达企业的精神、观念和宗旨，为树立企业良好的形象发挥作用。

2）广告标语的类型

a.颂扬型：语言直白、表达自豪感。如维佳饮料"100% 新感觉"。

b.煽情型：富有人情味，给人愉悦之感，与受众拉近关系。如"金利来领带，男人的世界"（金利来领带广告语），"与爱人同行，永久最好！"（永久自行车广告语）。

c.鼓动型："请认明 999"（三九制药广告语），"万里之行，始于足下"（南京万里皮鞋广告语）。

d.复合型：融合多种类型的广告标语，如融合煽情型和鼓动型的广告语："三洋常在我心间"（三洋电器广告语），"AST 电脑系统，屡获殊荣"（AST 电脑广告语）。

3）广告标题和广告标语的区别

a.信息内容上各有区别。广告标题侧重于如何诱导、吸引受众阅读正文，或如何把广告的主要信息先传达给受众，强调信息的冲击力；广告标语则侧重于对企业个性或产品特征进行人性化的概括，如何用最精练的语言沟通人性和物性，它强调信息的穿透力。标题的信息重心在于揭示主题，并满足广告目标需要，服从所属的广告决策和商品定位；而标语重在鼓动性、号召性，往往落实到长期的印象强化和行为的劝导影响上。

b.形式要求上各有不同。标题是广告的题目。标题用以提示主题、引

起注意，促使受众阅读正文；而标语则是建立一种观念，强调印象，指导消费行为。标题在同一商品和不同广告中一般都不同，力求常见常新；而标语在同一商品的一系列广告中长期反复使用，力求固定不变。标题对音律的要求没有标语那么严格。标语比标题更顺口、流畅、言简意赅，易读易记，更讲求对句子的锤炼、词语的推敲和音韵上的和谐。

c. 表达效果各有千秋。标语是企业长期使用的宣传口号，事业的时限较长，在同一产品的同一广告作品中使用，甚至是同一企业中不同产品的广告也使用统一的企业形象广告语。而标题的使用时限比较短，它提醒受众对广告作品的注意，一般只用在一个广告作品中。标题可以是一句话（后面有标点），也可以是一个词或词组，而标语必须是一句话。

d. 文案撰写位置不同。标题多放在广告文稿开头处；而标语常会放到文稿之后，作有力的结尾，简短易记，也可以单独使用，在正文中的位置也自由。

4）撰写广告标语的原则

a. 突出产品个性或者企业精神，有强烈的品牌意识。广告语可以说是企业精神的高度浓缩，它能使受众在接触它的一瞬间就知道企业在卖什么东西。

b. 富有亲和力和感召力。一是让消费者融入广告语的意境中，使他们感觉不到产品与广告的距离，觉得企业平易近人，这就是所谓的亲和力。二是让广告语产生强大的驱动力，这就是所谓的"感召力"。语言要通俗亲切，要口语化，要从生活中来，冲破书面用语的限制。

c. 语言简洁流畅，短促有力，文字长短在5～7字较为理想。

d. 语言富有节奏感、韵味，好记好念，容易背诵，容易流传。

e. 构思新颖独特，不能人云亦云。

f. 契合公众心态，发掘文化内涵。

[87] http://huaban.com/pins/973483433/

耐克户外广告[87]（如图6-12所示）

图6-12 耐克户外广告

文案标题：Yesterday you said tomorrow.Just do it!（不要等明天。就从现在开始！）

整个户外广告板上没有煽情的画面，没有迷人的风景或明星。它只向那些一直再说"明天吧、等等吧"的人说了一句，要行动就现在！

5）广告标语的写作手法

a. 口语法："饭后一支烟，赛过活神仙"（南洋兄弟烟草股份有限公司"百万金牌"香烟广告）。

b. 排比法："看新画王、听新画王、用新画王"。

c. 夸张法："今年二十，明年十八""不老宣言"（抗皱霜）。

d. 对偶法："蓝蓝的火，浓浓的情"。

e. 顶针法："加佳走进家家，家家爱加佳"。

f. 谐音法："心地善'良'（凉）"（电风扇），"骑（其）乐无比"（摩托车），"咳（刻）不容缓"，"大'石'化小，小'石'化了"。

g. 仿词法："一唱'喔喔'天下白"（喔喔食品公司）。

h. 比喻法："像妈妈的手一样温暖"（童鞋），"犹如第二皮肤"（牛仔裤），"八月十五的月亮"（松下灯泡），"把交响乐团带到家里来"（音响），"堂中摆满翡翠玉，弯刀劈出月牙关"（西瓜）。

i. 双关法："第一流产品，为足下增光"（鞋油），"头等生意，顶上生涯"（理发店）。

j. 反问法："我们宝贵的血液，为什么供臭虫果腹？"（杀虫剂）。

k. 回环法："长城电扇，电扇长城"；"万家乐，乐万家"（热水器）。

l. 演化法：根据成语、谚语、歌谣、诗词等进行改动。如"欲穷千里目，常饮'视力健'"。

m. 重叠法："潇潇洒洒特丽雅，漂漂亮亮伴一生"（皮鞋）。

n. 借典法："喝孔府宴酒，做天下文章"。

o. 押韵法：可以用其他所有的修辞作为方法，如诚恳式、夸张式、提示式、幽默式、温情式、亲密式、含蓄式、讲意头式。"望皮欲'穿'，爱建服装"。

4. 广告附文的写作

1）广告附文的概念

广告附文是在广告正文之后向受众传达企业名称、地址、购买商品或接受服务的方法的附加性文字。因为是附加性文字，它在广告作品中的位置一般总是居于正文之后，因此，也称随文、尾文。广告附文是对广告正文的补充和辅助，主要是将广告正文的完整结构中无法进行表现的有关问题作一个必要的交代，对广告正文起补充促进销售行为实施的作用，可产生固定性记忆和认知铺垫。考虑到各个不同层面的消费者的接受习惯和其他的许多因素，我们的广告正文也要采用各种不同的表现形式。而这些不同的表现形式中，各有其自成一体的结构和内容表现。这就决定了有一些必要的、有关于消费产生的常规性的内容不能进入这个自成一体的、相对完整的结构。广告附文就需要对这些问题作一些辅助性的补充。这些必要

的有关问题包括：

2）广告附文的类型

a.常规型附文：常规性附文必备的几项附文项目有商品标识、企业名称、联系方式。

b.附言型附文：通常就某种联系方式向受众提出某种建议。

c.条签型附文：是在广告文案中制作的一张简单的条签，用虚线或方格标出。

3）广告附文表现内容

①品牌名称；②企业名称；③企业标志或品牌标志；④企业地址、电话、邮编、联系人；⑤购买商品或获得服务的途径和方式；⑥权威机构证明标志；⑦特殊信息：奖励的品种、数量、赠送的品种、数量和方法等。

一则广告并不一定将以上所说广告附文内容全部列出，应根据广告宣传目标而有所选择。

4）广告附文的写作要求

广告附文都是在完成广告文案其他部分之后，再来写作广告附文这一部分的。因此，但凡到写作广告附文的时候，文案人员在心理上可能会自我放松下来，认为可以毫不费力地将广告附文给交待了。而实际上，广告附文的写作仍然是一个十分重要的任务，也仍然是一个艰巨的工作。因为广告附文具有补充广告正文的遗漏、直接地促进销售行为的实施、加强受众的固定性记忆和认知铺垫的特殊功能。

广告附文写作时要求如下：

①不应罗列过多，注意突出关键条文；②增加直观易记的辅助说明；③慎防遗漏重要项目；④保持积极创意的意识；⑤鼓励消费者采取行动；⑥有关抽奖、赠券等内容要作突出标示。

5）广告附文撰写的原则

a.语言运用的正确性和现实性

语言运用的正确性和现实性是广告附文撰写必不可少的要求。如果在广告文案的其他部分，还可以运用一些形而上的、非实指的、相对模糊的语言的话，在广告附文中，可以说是完全排斥不准确的、无现实性的语言的。只有正确的、现实性的语言，才能不出现歧义，才能使内容具有可操作性。

b.表现的创意性

由于广告附文的具体表现内容的客观规定性，有的广告文案人员认为广告附文写作是程式化的，只要将附文的一些内容像填空一样填进去就是了。而实际上，表现的创意性也是广告附文的重要追求。因此，在具体的写作中，要具体地对待附文的表现内容，根据要传达的附文信息和广告目标受众、媒介特征等内容，对附文进行有效的创意性表现。为了避免程式

化、同一化的倾向，可以采用较为全面的表现方法，在附文中全面地表现附文内容；也可采用重点展现方式，有重点、有侧重地将附文的内容作选择性的表现；或者采用一个表格型的形式来进行表现。具体运用哪一种，要看广告的目的、广告作品的整体构架以及广告附文和广告文案中其他各部分之间的配合。有创意性表现的广告附文，可以为广告作品带来生动的、促进消费的实际作用。

6）撰写广告附文的意义

a. 对广告正文起补充和辅助的作用。

b. 促进销售行为的实施。当广告的标题、正文和口号已经使目标消费者产生了消费的兴趣和渴望时，如果在广告附文中表现了商品的购买或服务获得的有效途径，使得他们能以最直接的方式、最短的时间得到商品，消费者就会乘着兴趣产生消费行为。因此，广告附文可形成一种推动力，促进消费行为的加速完成。

c. 可产生固定性记忆和认知铺垫。在附文部分具体地表现品牌名称、品牌标志，可以使受众对品牌的记忆固定而深刻。这个固定性记忆和认知铺垫，可以用品牌效应和企业形象来说服消费者产生消费。

7）广告附文电子媒介的适应性

广告附文在印刷广告媒体和电子广告媒体中的表现不一样。在印刷媒体中，广告附文由文字进行单一的表现；在电子媒体中，广告附文一般用语言来表现，必要时，也有用语言和文字一起表现的。这就给广告附文的写作带来媒介适应性问题。在选择电子广告媒体的前提下，广告附文的各个方面的要求不仅仅要适应文字表现的需要和特殊性，也要适应语言表现的需要和特殊性。如果一则广播广告附文或一则电视广告附文，在写作时只注意了各方面内容的齐全表达、只重视它是否符合文字表现的特征而不顾及它的语言在口头表现时可能出现的效果，这个广告附文就不能形成一个读起来朗朗上口、表达清晰、语言运用准确无歧义的文本表现。

第四节　广告文案创作方法

一、凝练广告主题

广告主题，或称广告主张、广告中心意念，是广告的中心内容，是广告作品的统帅和灵魂，是广告内容和目的的集中体现和概括。一则广告作

品如果缺乏明确的主题，就如同一盘散沙，其诉求力将会减弱。广告主题使广告的各种要素有机地组合成一则完整的广告作品，广告设计、广告创意、广告策划、广告文案、广告表达均要围绕广告主题。

广告主题有一个较为流行的公式：广告主题＝广告目标＋信息个性＋消费心理。当然这里的加号并非简单相加，而是表示有机融合。广告主题的提炼必须符合下列要求：一矢中的——准确；入木三分——深刻；独树一帜——新颖。当然，有主题的广告，不一定是诉求力强的广告，但是没有主题的广告，读者看后抓不住中心，不知广告什么，这样的广告是失败的广告。

1. 梳理广告信息

文案作者在提炼广告主题前，首先应根据前期的原形情报和市场调查的资料，结合广告策划的总体策略，从千头万绪的材料中整理出所需表达的广告内容，梳理广告信息。如梳理企业经营状况：企业历史、企业人才、技术设施、经营特点等；梳理商品特性：商品的原材料方面、商品的生产制作过程、商品的使用价值、商品的外观、商品生命周期；竞争对手情况：针对竞争对手的商品信息，并进行比较，发现差异，寻找本商品的独特之处，使广告主题更鲜明、更有针对性、更富有竞争力。

如何梳理广告信息？首先，解决哪些信息需要表现和哪些信息无须表现的问题；其次，区分哪些信息是主要信息，哪些信息是次要信息。一般来说，与产品市场定位、目标对象相关的信息是主要信息，其他属于次要信息。如果主要信息只有一条，那么就用它作为广告诉求的重点；如果有几条主要信息的话，则需考虑用系列广告的形式加以表现，但在平面设计中文案信息的层次最好不要超过三层。

2. 确定文案风格

广告文案的风格可分为五大类型：雄健豪放型、沉稳老成型、柔情婉约型、平实质朴型、幽默诙谐型。

（1）雄健豪放型：这类文案的特点是充满激情，气势磅礴，有一种统领全局的豪气。

如"心有多大，舞台就有多大"（央视公益广告）、"装得下，世界都是你的"（爱华仕旅行箱广告）、"你，值得拥有"（欧莱雅护肤品广告）。

（2）沉稳老成型：这类广告文案的特点是稳健踏实，富有理智，毫无矫揉造作之情。如"专注做点东西，至少对得起光阴、岁月。其他的就留给时间去说吧"（新百伦广告）、"每个人都是生活的导演"（土豆视频广告）。

（3）柔情婉约型：这类文案的特点是感情细腻真切，委婉动人。它

使人了解的不只是生硬的商品，而且还有人与人之间的相互体贴和关怀。如"南来或北往，愿为一人下厨房"（下厨房 App 文案）、"在遇见你之前，他最爱的字眼叫'远行'。有了你之后，最让他心动的是'回家'"（某房地产广告）、"唯有真情剪不断"（张小泉剪刀广告）。

（4）平实质朴型：这类文案的特点是质朴无华，不夸大其词，语言上通俗易懂，平易近人，摒弃华丽的辞藻。如"将所有一言难尽，一饮而尽"（红星二锅头白酒广告）、"为生活中的美好小事干杯"（泰国某品牌啤酒广告）。

（5）幽默诙谐型：这类文案的特点是运用机智、诙谐、幽默的语言，让消费者在欢笑中接受广告所传递的信息。如"知之为知之，不知 Google 之……"（谷歌广告）、"比前任的心还冷 1 度"（酒窝甜品广告）、"世界上有两个地方，体重就是地位。一个在相扑场上，一个在猪圈里"（壮士牌猪饲料广告）。

3. 凝练内容

1）消费者是我们创作广告文案的终极目的

a. 以有奖销售的方式吸引消费者购买；

b. 刺激消费者对某种品牌的基本需求；

c. 用粘贴防伪标志的形式，加强消费者的辨认度，用正当手段维权；

d. 大肆渲染马上入市的新产品，为刺激消费者购买做好心理准备；

e. 采用薄利多销的方式争取消费者；

f. 强调经营服务给消费者带来的便利；

g. 为消费者提供售后服务，免除消费者的后顾之忧；

h. 诱惑潜在的目标消费者加入消费行列，扩大产品的销售市场。

2）运用心理学凝练广告主题

a. 强力介绍某项产品超越其他产品的新用途；

b. 和同类产品比较，显示自己的产品比其他同类产品的功能、质量等方面优越；

c. 证实若购买广告中的产品，可解决或避免某种不悦之事；

d. 诱使消费者加深对产品商标的记忆，借以提高品牌在消费者心中的知名度；

e. 强调产品能美化消费者形象，提高其身份地位。

f. 用优美的语言和影响力大的媒体宣扬产品能给消费者带来精神的享受；

g. 再三重复广告口号，以加深消费者对企业和产品的印象。

3）树立企业在某个领域内领导潮流的形象

a. 强调企业产品为提高消费者生活水平所作出的不可湮没的贡献；

b. 突出企业强有力的市场销售地位；

c. 宣扬企业一丝不苟、埋头苦干、勇于进取、不甘落后的精神；

d. 强化企业良好的形象，并为产品打入国际市场铺路；

e. 创造温馨亲切、让人流连的企业家庭氛围。

4）以流行时尚引诱消费者效仿

a. 使消费者增加购买商品的次数，而不做过路生意；

b. 促使消费者购买刚打入市场的新产品；

c. 刺激消费者增加对所宣传商品的使用量，使消费者相信该产品的质量过硬；

d. 突出自家产品独特之处，刺激消费者产生冲动购买；

e. 诱使消费者试用自己的商品，从而使竞争对手退出市场。

广告的主题在整个广告中处于支配和统率地位，广告设计、文案以及形象、色彩和表达方式都必须符合主题的中心思想，如果广告的主题不明确，即便广告文稿写得天花乱坠，也很难取得较好的效果。

广告主题的形成和深化是广告撰稿人员和广告设计人员对客观事实的认识和对素材提炼的成果。因此，广告主题不是闭门造车，而是来源于客观事实。广告主题的选择和表现是否正确，取决于撰稿人对广告目标市场的认识程度。有人认为选择主题、撰写文稿与撰稿人的立场、观点和思想方法没有什么直接关系，这种看法是不对的。广告作品的好坏都与作者的立场观点和思想水平有关。一句话，广告主题就是广告的核心思想和总体内容的概括。

二、善用修辞手法

1. 比喻

比喻是一种生动的修辞手法，通过本体、喻体和喻词三者之间的关联生动地表现出广告的主体。如某品牌女性面膜产品的广告语这样写道：都说女人如书，而你的封面只是皱了点。"女人如书"来比喻女性的容貌，而后面的一句"你只是皱了点"来强化女性消费者的自我保养意识，将品牌的功能特点表现得淋漓尽致。

2. 双关

在文案写作中，双关的主要类型有谐音双关、语义双关、对象双关。谐音双关是利用具有音同或音近的词语的谐音来构成双关，语义双关是利用词语的多义构成双关，对象双关是指一句话（或几句话）涉及两个对象的双关。双关的运用可以使文案含蓄、幽默、风趣、委婉、形象、生动。腾讯新闻·事实派在其广告宣传中就运用了双关的方法，用"'十四'我

们绝不说成'四十'"这句文案口号表达出了腾讯新闻的立场和以事实说话的特点。

3. 飞白

飞白是指将词语故意写错或读错，并有意地仿效，可以达到趣味性的效果。其形式有字形飞白、字音飞白、语义飞白三种。字形飞白就是故意用白字，故意曲解词语的本意，以达到表达的需要；字音飞白就是借助字音相似，达到幽默的效果；语义飞白就是借用语义间的关联使不相关的实物之间产生联系。如可口可乐的文案"做 Ta 心里的公主，做自己生活里的女王"。

4. 感叹

运用一些特定的词汇发展文案的抒情性，以增加诉求效果。其特定的词汇大多为"多么""啊""真是"等和感叹号一起表达。如可口可乐的广告文案："身体和灵魂总有一个在路上，那就先从身体开始吧，和小可一起跑跑跑，让心情 UP 起来！"

5. 引用

在写作时引用成语、典故、谚语、诗词等来说明问题，形成新的意境，可使文案更生动，更有说服力。

6. 夸张

是运用语言有意地对对象或事物作言过其实的表现，借以强调和突出事物本质特征的修辞手段，有扩大夸张和缩小夸张两种形式。运用夸张手法，对夸张的度要有严格的分寸，否则就成了吹牛，无人信则毫无意义。

7. 拈连

把原本用于上下文中前一事物的词语就势巧妙地用于后一事物的修辞方式，也称连物。用拈连方式组合成句的基本特征是：用于拈连的词语一般为动词；构成拈连的词语在上下文中一般先后出现两次，前面一次是常规用法，后一次是变化用法，用于前面时，多是词语的原本意义，用于后面时，是临时的引申意义。构成拈连的两个事物的前一个一般为具体的事物，而后一个则一般为抽象的事物。将拈连的修辞手段用到文案写作上来，能给人以新颖、别开生面的感觉。

8. 析字

将字的形、音、义进行离合，而后产生一种新的词句和新的意义，在

保留词语原意的基础上，使含义更丰富。析字的方式有化形、谐音、衍义三种。化形是在字的字形上进行离合，谐音是在音上进行离合，衍义是在字的含义上进行离合。

9. 回环

使一个词语或句子逆向重复。用到文案写作上，就是对广告信息进行有变化的重复，与此同时，使语言产生回环之美，且产生更丰富的意义。

10. 对偶

又称对仗，指把字数相等、结构相同或相近的两个词句成对比地排列在一起，以表达相同、相关或相反的含义的修辞方式。它要求在声调、词性、词义、句型等方面的巧妙组合。对偶句可以使广告文案连贯一致、句式流畅、音韵和谐，看起来醒目，读起来顺口，听起来悦耳，符合中国受众讲整齐对称，求抑扬顿挫的阅读心态，便于记忆和传播，也可以使得广告画面构图均衡优美。对偶有正对、反对、串对三种方式。正对，指对偶的两个句子意思相近或相同；反对，是指对偶的两个句子含义相反，相对立；串对，指两个句子之间呈现主次或递进的关系。

11. 排比

是用三个或三个以上的结构相同或相似、字数大体相等的一组词语、句子或段落，来表达相似、相关意思的修辞方式。

12. 反复

指为了达到强调重点、抒发强烈的感情或增加叙述的生动性和条理性的目的，而有意地一再重复使用同一词语或句子的修辞方法。

13. 借代

是指借用与事物具有密切关系的名称去代替该事物的修辞方式。该事物称为本体，而借用来作代替的事物，称为借体。

14. 比拟

用他物来比此物。比拟有两种类型：将物比成人，将人比成物。将物比成人，并赋予其人格化，称为拟人；将人比作物，并使之物性化，即为拟物。将比拟用到文案写作上，将广告信息中的物性转化成为人性、人性转化成为物性，并赋予其形象特征。

15. 对比

又称对照,是指把不同的事物或事物不同的方面放在一起作比照,以使需要说明的对象和含义更加突出。

第五节 互联网文案写作思路

小米、凡客、雕爷牛腩、皇太极煎饼,无数打着"互联网思维"的小公司零成本营销,逆袭大品牌,其"互联网味"的文案功不可没。那么如何写一个互联网思维的文案呢?

一、分解产品属性

分解产品属性最好是将一个"概念点"分解为若干个利益点,让利益点呈现出层级性的分布。比如我们要销售一件衬衫,它的特点是"极致、舒适、工艺优质、抗皱、免熨烫",当将这些特点转化成文案的时候,我们就要学会将这些特点进行分解,让消费者对产品的特点有更加深入的认知。

表 6-1 分解产品属性

分解产品属性		
	修 改 前	修 改 后
1级层级	极致 舒适	极致 舒适
2级层级	来自意大利最优秀的工匠 使用最优质的工艺 完美设计的抗皱 免熨工艺	100% 阿克苏长绒棉,提高舒适性 完美接缝,时刻保持平整 独特剪裁,保持骨感 容易系带

小米 4 广告文案[88](如图 6-13 所示)

文案标题:一块钢板的艺术之旅

将产品属性进行分解是众多互联网公司创立时,在广告宣传时进行广告文案写作的一种方法。著名手机品牌小米在推出小米 4 的品牌时,就将材料学知识以概念分解的方式普及给消费者:"小米 4,奥体 304 不锈钢,8 次 CNC 冲压成型"。

[88]http://edu.163.com/14/0723/10/A1R5AI9V00294MA1_all.html

图 6-13　小米 4 广告文案

图 6-14　红星二锅头广告《十年》篇

图 6-15　红星二锅头广告《梦想》篇

[89] https://www.sohu.com/a/195893170_99939227

消费者选购产品时通常有两种模式：一种是不需要花精力思考的低认知模式；一种是需要花费很多精力思考的高认知模式。更多的时候，消费者更倾向于那些不需要让人费力思考的品牌，而分解产品的属性将产品的优势摆在消费者面前，可以让消费者由一个"模糊的大概印象"到"精确地了解"。

二、指出利益：从对方出发

在说出产品具体"利益"的方面，尤其是针对消费者而言，广告文案应该具有针对性，因此，我们不仅要向消费者描述产品属性，还要告诉消费者产品最大的利益点是什么。试比较以下两组网络电商文案：

文案 A：基本得不能再基本的圆领设计，虽然常见，但用的是非常优质的螺纹包边，100% 棉。

文案 B：简洁的圆领设计，显露出迷人性感的脖颈，增添几分娇俏动人。

文案 A 属于直陈式文案，将产品能够提供给消费者的利益点都表述出来，虽然文案 B 的语言看上去更舒适、更优美、更文雅，但是并没有将服装圆领设计的优点表达出来，这样在消费者选择时不具有直观性。因此，显然 A 更加合适。

三、定位到使用情景

通过明确的定位让消费者了解到"可以用产品实现什么样的功能"。这样的文案能够对消费者产生强有力的影响，为消费者营造出一个生活化的场景。

红星二锅头广告[89]（见图 6-14、图 6-15）

文案标题：没有酒，说不好故事

红星二锅头针对北漂一族在网上推出了一组"没有酒，说不好故事"的主题文案，引起了不少网友的强烈共鸣。《十年》篇主题广告，以都市单身男女青年为主角，通过众人耳熟能详的经典歌曲，唤起消费者深刻的情感共鸣。《梦想》篇主题广告，从一个更加真实的角度告诉北漂族，什么是真正的梦想。

四、找到正确的竞争对手

消费者总是喜欢拿不同的产品进行比较，因此写文案时，需要明确：我想让消费者拿我的产品跟什么对比？我的竞争对手到底是谁？

试比较两组凉茶广告的文案，前一种是跟预防上火的中药比，文案是"比防上火更好喝"。但是人觉得"是药三分毒"，可能不敢喝；后者跟饮料比，文案是"饮料好喝，还能防上火"。增加了"防上火"功能，给人感觉"不再为喝不健康饮料而有负罪感"了。

五、视觉感

你的文案必须写得让读者看到后就能联想到具体的形象。比如，如果只说"夜拍能力强"，很多人没有直观的感觉；但是如果说"可以拍星星"，就立马让人回忆起了"看到璀璨星空想拍但拍不成"的感觉。

2017年蚂蚁财富主题为"让理财给生活多一次机会"的创意广告让许多消费者深有感悟，文案中写道："每天都在用六位数的密码保护着两位数的存款——年纪越大，越没有人原谅你的穷。""全世界都在催你早点，却没有人在乎你还没有吃'早点'。"通过广告文案的内容，有过相似经历的、打拼在一线的青年人很容易引发共鸣，营造出了强烈的视觉感，通过理财产品改变生活的宣传主题也呼之欲出。

六、建立关联性附着力

建立关联性附着力主要是指通过与消费者熟知的产品搭建起关联，让消费者无障碍地接受产品信息。假设消费者完全不了解电视机顶盒，对于文案中宣传的卖点"自由遥控"也不了解；但如果将文案换成"让电视1秒变电脑"，消费者就会马上明白产品的功能，让文案信息传播得更加流畅。

七、提供"导火索"

文案的目的是改变别人的行为，如果仅仅让别人"心动"，但是没有付出最后的"行动"，可能让文案功亏一篑。最好的办法就是提供一个显著的"导火索"，让别人想都不用想就知道现在应该怎么做，也就是说要在文案中加上一些提示性的语言，让消费者能够"按图索骥"，直达有效信息页面。

TASK
课堂作业

基本掌握广告文案的创作方法。

请为某电商平台进行广告文案创作,题材、诉求方式不限。

第七章

设计参赛写作

设计比赛是设计专业同学学习过程中的重要组成部分,通过参加各类、各级别的比赛,可以验证学生对专业知识的掌握和专业素养。大多数专业比赛中的一项重要要求就是需要参赛者提供简短、精湛的设计说明作为设计的简介,方便参评时评委对作品进行深入理解;同时,它也是反映作者设计思路的重要方面。因此,设计参赛中的文案创作对参赛者而言是至关重要的,一份简明扼要的设计参赛文案更能够为设计作品锦上添花。

第一节 广告设计类参赛文案写作

在撰写广告设计参赛文案时,应注重简洁凝练,在最短的时间内给评审者留下印象。不仅应从理性诉求上突出广告设计类主体产品的性能和特点,更应通过情景中人与人、人与物之间的沟通,来准确阐述产品的角色和行为,这样有益于产品讯息和内涵的传递,引发使用者和设计者心灵上的共鸣,以此来获得评委的认可。因此根据实际情况,在撰写上可以通过理性和感性方式快速传达出产品或品牌的调性。

一、理性诉求撰写产品的功能语意

运用理性诉求文案的撰写方式,讲事实、摆依据,强调产品的功能性特征,可以运用陈述或说明等方式进行撰写,结合图片让评委真正理解产品的卖点。

Beat 耳机文案(如图 7-1 所示)
文案标题:人们不能听到所有声音
艺术家和制作人为了制作出完美的声音在工作室努力工作。但是人们带着普通的耳机根本听不到这完美的声音,时不时插入怪叫、电锯声、钢

图 7-1 Beat 耳机文案

琴快弹,最后这首音乐根本不能打动你。

这一文案言简意赅指出了普通耳机与 Beat 耳机之间的巨大差异——普通耳机会降低音乐品质和体验,让你错过好音乐;突出了产品的特色,从理性角度对消费者进行说服。

二、感性诉求撰写产品的情感语意

感性诉求是将产品放置在一定的使用情境中,结合文案上下语境,想象产品未来的使用情境,以满足消费者的情感需求。所谓使用情境是产品在操作使用的时候所衍生出的移情作用,刺激使用者的想象力,使其尽情陶醉在某种企求的情境,唤起人们的内心情感。

[90] http://huaban.com/pins/369963556/

雅剧乐·十里花巷广告文案 [90]（如图 7-2 所示）

文案标题：300 万疼你的墅

父亲 70 岁,儿子 10 岁,为谁活？上司 40 岁,下属 30 岁,事业到头？40 岁掌握着社会资源,无论是坚实的购买力还是个人能力,都成为社会的中坚力量。但男人四十,同样十面埋伏,雅居乐此版广告文案将矛头指向了经历过年轻时代的奋斗后的 40 岁男人们所面临着的几道难关,中年

图 7-2　雅居乐·十里花巷广告文案

危机频频出现，家庭、事业、爱情、人际等各方压力如洪流般汇聚。

广告文案中将"40岁现象"透彻淋漓展现的同时，更表达作为社会的中坚力量的40岁这批人群，在承受来自各方面压力的同时，更需要一份关心疼爱，一份关怀。十里花巷"疼你的墅"从40岁人群的身体变化和心理症状上的情感诉求着手，直戳40岁人群痛点，引起共鸣。

第二节 企业形象设计类参赛文案写作

一、理解企业形象

在参赛之初，首先要理解企业形象的概念。企业形象的构成包括了产品形象、媒介形象、组织形象、标识形象、人员形象、文化形象、环境形象、社区形象这几种形象。企业形象是对企业特征和状况抽象化认识和反映的结果，这种结果就是公众对企业的印象，因此，企业形象是通过公众的主观印象来表现的。

二、撰写企业形象参赛文案的方法

首先明确企业形象的基本内涵，突出企业文化的综合反映和外部表现，从行为、产品、服务中寻求在社会公众心目中的图景和造型，然后写明企业形象设计的直观感受、看法和评价，体现设计的原创性和个性特征。这些工作都需要文案作者事先对企业进行市场调研、对产品进行定位。企业形象参赛文案撰写方法可以参考如塑造企业整体环境、宣传企业管理模式和人文氛围等方面，清晰地表达企业形象。

三、企业形象设计文案撰写的原则

企业形象设计文案撰写的目的是将企业文化外化为企业形象，应遵循下列原则。

1. 顾全大局的原则

企业形象设计文案撰写要从企业内外环境、企业实施、传播媒介等方面综合考虑，符合企业发展战略。

2. 以公众为中心原则

"以公众为中心"是基于公众对于企业形象的决定性作用。企业形象设计文案撰写要准确进行公众定位，要满足公众需要，要尊重公众习俗，能够正确引导公众的观念。

3. 实事求是原则

坚持企业形象设计文案的实事求是原则，应立足现实，展示实态，从而写出符合自身特点的企业形象。

中国台湾地区大众银行宣传片（见 ◉ 课件视频 7-1）

文案标题：不平凡的平凡大众

以中国台湾大众银行广告中的梦骑士篇文案创作为例（如图 7-3 所示）。宣传片中的旁白：五个台湾人，平均年龄 81 岁。一个重听，一个得了癌症，三个有心脏病，每个都有退化性关节炎。6 个月的准备，环岛 13 天，1639 公里，从北到南，从黑夜到白天，只为了一个简单的理由。梦想，成就不平凡的平凡大众。广告一开始就由画外音提出"人为什么活着"的问题，引人深思。实际上，整个广告都是在回答这个问题，借由老人们各自的故事来回答，"为了思念""为了活下去""为了活更长""为了离开"。但这些都不是人活着的真正意义，于是同学会作为一个过渡的场景出现了，并由其中一个老人提出"去骑摩托车吧"。骑摩托车不是问题真正的答案，它作为老人心中年轻时的记忆，是梦想的代名词。实现梦想的过程是艰辛的，所以老人们在出发前努力锻炼身体，在旅途中，间或停下来修理摩托车、间或休息，这是骑摩托车的过程也是实现梦想的过程。最后所有人实现目标，在海边追逐推攘。设问式叙述最大的妙处在于，提出问题，引起人兴趣，再使受众一步步陷入预设的情感中，最终达到广告想要的效果，也与银行所宣传的企业理念契合。

图 7-3 中国台湾地区大众银行宣传片

第三节　公益广告设计类参赛文案写作

一、公益活动和公益广告

　　公益是指公共的利益。公益活动是指一定的组织或个人向社会捐赠财物、时间、精力和知识等的活动。公益广告是以为公众谋利益和提高福利为目的而设计的广告，是企业或社会团体向消费者阐明它对社会的功能和责任的广告，是通过广告的视觉语言呼吁大众解决社会和环境等公益问题的广告，是不以营利为目的而为社会公众切身利益和社会风尚服务的广告。

二、公益广告设计文案撰写原则

1. 揭露问题的深刻性
　　公益广告文案能较好地诠释广告设计主题，发人深省，其揭露社会问题本质的效果让人叫绝，起到了事半功倍的效果。公益广告揭露社会问题的深刻性是其最核心的属性。

2. 文案的震撼力
　　公益广告揭露社会问题的本质，具有庄重、严肃的设计感觉，基于此，公益广告文案采用的视觉语言并不是轻描淡写的修饰，也不是锦上添花的描绘，而是用强烈对比的方式产生强烈的视觉效应。公益广告文案的撰写应配合视觉形象，产生视觉震撼力，快速抓住人们的眼球，因此，公益广告文案语言的视觉冲击性是受众解读作品的辅助工具，也是公益广告本身价值观的体现。

3. 文案应具有说教性
　　公益广告通过画面中的形象向人们传递说教语言，以警示人们一个道理，呼吁人们贡献爱心，督促人们承担一种责任。

4. 选题应与时俱进
　　公益广告的题材具有强烈的时代感和与时俱进的属性，反映时代热点和特色。

5. 传达信息的共鸣性

公益广告是人类社会的广告，也是唤起大众意志的载体。公益广告源于生活又高于生活，高于现实，一定要能够唤起观者的共鸣，不能孤芳自赏，语言偏激，不易被接收者解读。

第四节　产品设计参赛文案写作

产品设计方案是对产品功能、材质、特点等综合要素的简单说明，通常称为设计说明，在进行产品设计方案写作时，设计人员要综合地考虑产品设计的详细要求，力求通过简明易懂的文字说明让观者了解产品的具体特点。

1. 社会发展特点

设计和试制新产品，必须以满足社会需要为前提。这里的社会需要，不仅是眼前的社会需要，而且要看较长时期的发展需要。因此要通过文字简要说明设计背景和当前产品所处的社会环境。

2. 经济效益特点

设计和试制新产品的主要目的之一，是满足市场不断变化的需求，以获得更好的经济效益。好的设计可以解决顾客所关心的各种问题，如产品功能如何、手感如何、是否容易装配、能否重复利用、产品质量如何等，这些方面的内容能够有效阐述产品功能。

3. 使用的特点

新产品要为社会所承认，并能取得经济效益，就必须从市场和用户需要出发，充分满足用户的使用需求。这是产品设计的起码要求。使用特点文案内容主要包括使用的安全性和可靠性等。

4. 制造工艺的特点

生产工艺的最基本特点，就是产品结构应符合工艺原则。包括对制造工艺、材质以及能否批量生产等方面的说明，如图 7-4、图 7-5 中的设计产品均在产品设计环节对产品的材质构成予以说明。

图 7-4　江南大学设计学院红点产品设计获奖作品——救生衣[92]

[92]http://www.xuexiniu.com/thread-36139-1-1.html

图 7-5　江南大学设计学院红点产品设计获奖作品——自粘合羽毛球

第五节　环境艺术设计参赛文案写作

环境艺术设计文案写作是环境设计创作的一个重要环节，是环境艺术设计主题的文字表现，是环境艺术设计创意的具体化，是一个环境艺术设计策划案例的创意与实现过程。环境艺术设计方案包括两方面内容：一方面是直观的设计图稿；另一方面是设计的文字表达。在设计文案中，撰写者需要通过理性的分析和有说服力的语言，表述出正确的环境设计思维，从而得到认可，具体要求在设计说明文案中须提出建筑环境景观创意来源、建筑空间特色、所用材料和形成的影响力等方面内容。

自古以来渔业就是台湾地区重要的产业之一。但是近几年来渔业问题不断产生，大为影响着渔民的生活。这样的问题迫使台湾地区的港口必须改变，转型成另一种产业形态——观光渔港。当台湾每个观光渔港都一样时我们还能有什么样的改变？台湾，不管是在传统文化、饮食跟休闲娱乐都有着自己的地方特色。借由台湾鲜明的文化特色与当地的产业结合，让原本只是观光渔市的商业空间转换为一个复合式的休闲娱乐空间，不仅能在这里感受到南台湾的特色，也能体验另一种新形态的观光渔港。

如图 7-6 所示，在该作品的设计文案中，作者首先陈述的是设计背景与设计动机。渔业是台湾地区的重要行业，而当前由于政策等因素影响，原有的渔民聚集地逐渐向观光型渔港转变，而后提出设计所要解决的问题是将渔业特色与当地文化相融合。设计说明整体思路清晰，能够突出设计主体特色，同时呈现出独特的设计视角和解决问题的思路。

图 7-6　中国台湾地区昆山科技大学环境艺术设计优秀作品《渔乐园》

《海上农场》

地点：鹿耳门溪离岸 200 米地区之间

特点：来自海洋的绿色能源

概念：海上农场

设计概念，主要是采用藻类的微观造型和机能意象，建筑外形以仿生、流线型来构筑。旨在反映藻类细胞分中、上皮层的意念。同时，仿生流线型外观具有降低海上风阻与海面下海流冲击的作用。在建筑外皮层部分设置太阳能薄膜以及能源储存器。而呈圆锥体状的建筑中皮层部分是用来繁殖藻类的场域。海上农场运用当地充足的阳光及海流，在海上生产绿色能源；从养殖、采收、萃取到转换都是全自动系统。整个养殖空间（中皮层）以玻璃帷幕制成，是整个生态馆的绿色心脏部分。整体建筑，对采光及空气对流等都详加设计。从能源生产到能源储存，形成一个自给自足的系统、更是一个友善的绿能建筑。

如图 7-7 所示，由于该设计作品属于概念型设计，因此作者在设计文案中突出了对创意概念的陈述，根据所提出的仿生建筑的概念，作者对于外形仿生和结构仿生在文案中都有比较详尽的叙述，有利于人们更多地了解建筑外观的造型特点。

图 7-7　中国台湾地区昆山科技大学环境艺术设计优秀作品《海上农场》

TASK
课堂作业

请根据自身专业以及专业课作业撰写一则设计参赛文案,要求语言流畅生动、主题鲜明、内容详略得当。

第八章

设计论文写作

设计论文的写作，对大多数设计专业的同学来说，是一件比较头疼的事情。很多同学认为设计实践与设计论文写作是两条截然不同的道路。设计实践的道路充满了感性与灵感，依靠的往往是那"一瞬间的顿悟"，这种"顿悟"让设计拥有了灵魂，其成果也让我们感受到艺术设计的灵感火花何等璀璨。而反观设计论文则像是一条铺满了碎石的崎岖小路，漫长又艰辛，这与设计实践带给我们的激动与快乐是截然相反的。那么我们为什么还要历经艰难，在这条道路上探索呢？难道设计的过程不能全凭灵感与激情吗？这些疑问反映出了目前国内大多数设计专业学生甚至设计院校的惯性思维——重实践、轻理论研究；重实践操作，忽视对学生逻辑整理思维的培养，这也是我们需要着手解决的问题。为此，本章将从设计类毕业论文的一些主要方面，来为大家逐一介绍设计类论文尤其是毕业设计类论文的思考和创作方法。

第一节　设计论文的定义和特征

一、设计论文的定义

根据我国发布的《科学技术报告、学位论文和学术论文的编写格式》（UDC 001.81，GB 7713—87号文件），学术论文的定义是：学术论文是某一学术课题的科学研究成果的体现，用于总结、交流或发表。对于学术论文的要求是，应具有一定创新性、前沿性，而非抄袭、模仿、复制前人研究成果。

作为学术论文的一种，设计论文也具有与其相同的属性，结合以上国家标准对学术论文的定义，我们可以将设计论文理解为：设计论文是对某一专属设计类型的学术课题在其所属的设计学科范畴内所发表的具有创新性或前瞻性的观点、见解；或者也可以是针对某项设计类技术方法的应用探讨而用于学术期刊发布或专业会议论坛的书面性文章。

二、设计论文的分类

根据以上我们对设计论文的定义，可以大致将设计类论文按照篇幅长短和应用的载体进行分类。

1. 设计类图书专著

该类型论文具有较强的针对性和目的性，以一类设计问题作为书籍写作的主要论点，通过章节写作向读者阐释作者的思路、表达作者的设计立场、叙述对设计方法的思考。设计类图书专著通常篇幅较长，以章节划分整体内容。

2. 设计类期刊论文

该类文章篇幅较短，具有一定的前瞻性和创新性，通常由作者进行投稿刊登在国内外大型的学术期刊杂志上，通过几个部分的文字论述和图表，向学术界和读者展示作者最新研究的设计成果或设计发现，内容上具有前沿性。

3. 设计应用型论文

主要指大专院校应届毕业生在毕业阶段进行的毕业论文创作，强调理论和实践相结合。学校根据毕业论文的质量来考察毕业生在校学习期间的专业知识理解和储备的情况，并给出相应的成绩等级评定。

三、设计类论文的特征

从以上对设计论文所做的定义，我们可以将设计论文的总体特征归纳为以下几个方面。

1. 创新性

什么是创新呢？从根本上来说创新就是创造出一个新的事物或者一种新的应用方式。设计是一种创造新产品的过程，失去了创新、创意，设计活动就不可能发生。创新是设计的核心所在，它驱动了设计不断向前发展。在设计实践过程中，创新所体现的是我们的创意、新点子、新想法，这些创新是感性的，而设计类论文的创新性则体现在对设计创意思维的理性归纳和总结上，属于方法论上的创新。这就要求大家的思维应该从某些具体的设计实践中进行深化和升华，从普通的设计现象中寻找、抓住设计的发展规律并用具有逻辑性的文字将这些规则、规律总结出来。

2. 前沿性

前沿性与创新性是密不可分的，也是设计论文写作的一个重要的思路来源。前沿性的信息来自于网络、书报杂志等媒介。从这些新的信息中我们不仅可以掌握和了解最新的设计动态，还可以将这种前沿的设计思想应用在我们的设计论文写作中，当然，这种应用不全然是单纯的引用或支持，我们还可以从其他不同角度提出自己的不同观点，从而开辟出一条新的探索途径。总之，前沿性是设计类论文写作的基本要求之一，很多同学在设计论文的写作中人云亦云，把别人的论点作为自己的论点，缺乏创新性就更遑论前沿性了。如果大家能在论文写作之初花费多一些的时间在对设计前沿的关注上，勤于思考，那么就会惊喜地发现，你在撰写论文的时候也能够"引经据典，文思泉涌"了。

3. 规范性

无论是哪种类型的设计类论文创作都要求一定的规范性，这种规范性体现在两个方面：一方面是格式的规范性；另一方面是内容的规范性或者说科学性。格式的规范性体现在我们在撰写不同类型的设计类论文时应根据不同的格式规范要求进行编辑和写作，如文字的字体、大小、注解和参考文献的写法等方面。内容的规范性体现在我们对已有研究结果进行引用和借鉴的时候，应该是科学的，而非道听途说；被引用的理论和依据首先应该是经过学术界认定的或通过实践检验的，此外，我们在对其进行引用的时候应该确保没有误解和歪曲该理论。

综上所述，我们归纳了设计论文的定义，并将设计类论文分成三种类型。作为设计专业学生，大家常常接触的设计类论文主要是第三类，即设计应用型论文——毕业设计论文的写作。在本章后面的内容中，将主要以本科毕业设计论文为例来分析如何进行设计学位论文的思考和写作。

第二节 设计学位论文写作概述

一、设计论文写作的意义

苏珊娜·赫德森（Suzanne Hudson）在其编著的《如何撰写艺术类文章》中指出："写作练习本身会让你放慢速度并全神贯注于你面前的作品。你思考自己将要给作品写些什么时，你在艺术欣赏和艺术史课程中获得的信息就会涌上心头。于是，随着评价过程的发展，你产生了有关艺术的一

些问题,这些问题毫无疑问将有助于你的写作。"这段话揭示出了设计环节中的一个重要问题:设计发展的规律同大多数事物的发展规律一样,是一个探索、发现的循环过程,是一个理论指导实践、实践反馈理论的双向过程。我们不能一味地进行单项的探索过程,因为这会使我们的探索变得盲目;同样我们也不能一味地总结规律,而忽略实践的重要性。因此,进行适当的设计类写作训练,有助于我们深入揭示一种设计事物或现象背后更深层次的渊源和含义。

其实,作为一名真正的设计师,我们需要具备多重能力,许多优秀的设计师不仅在实践方面经验丰富,其所具备的理论知识更是"博古通今,学贯中西",因此他们设计出的作品,往往既具备审美的表达,也同时蕴含了深刻的哲学思维或者人文情怀,无论从技术层面还是精神层面均有较高的造诣。这些设计师具备的优秀设计能力与他们平时细致观察生活、勤于思考是密不可分的,无论设计草图还是设计写作都是记录和反映他们思考过程的良好载体,是折射他们设计思想的重要方面。

设计是一门多学科交融的学科体系,更是一项传播性的活动;设计师作为设计活动的主体,承担着向受众展示设计效果、传达设计理念的重要工作。因此设计师必须在行为交往、情感交流、信息沟通等方面具备很强的沟通和表达能力,而这种能力主要体现在口头表达和书面表达两方面,其中书面表达能力是很多设计师或者设计专业学生所欠缺的。设计师提高设计写作能力与提高设计实践操作能力同等重要。

对于本科阶段的同学而言,撰写设计学术类论文的机会相对较少,涉及设计论文写作的主要阶段就是撰写本科毕业的学位论文。如果希望撰写出一篇优秀的论文,就需要了解设计类学位论文的意义。

1. 学位论文是本科教学的重要环节

设计类学位论文与任何一门学科的学位论文一样,都是高等教育的一个重要的环节,毕业设计作为整个教学课程体系之一,计入总教学学时;学生通过撰写毕业论文获得相应的学分。因此,毕业论文是反映设计教学效果的主要依据:学生在撰写论文的过程中形成了对所学专业中某项问题的深入思考,通过自主查询文献资料,在指导教师的指引下,进行论文的写作并结合毕业设计的实践部分佐证理论部分的观点。这种毕业学位论文的执行流程,全面反映了设计教学的综合效果,对于教学自身是很好的反馈。指导教师可以对每一届的毕业设计水平和最终呈现效果做出总结,在今后的教育实践中查缺补漏,进一步提高教学水平。

2. 学位论文是学生学习成果的体现

学位论文最能直接体现毕业生在大学四年的学习过程中所学习、掌握

的专业基本理论与知识、专业基本技能、解决实际问题的能力和所具备的专业素养，也是对大学四年知识积累的总结，是考查一位同学的逻辑思维能力、写作能力、分析与解决实际问题等综合能力的重要指标。

本科毕业论文应由应届毕业生独立完成，具有一定程度的知识提炼、总结性。目的在于培养学生能够独立自主地运用已学知识解决实际问题，使他们在本学科范围内能基本应对实际出现的问题或掌握解决问题的思路和方法。

本科毕业论文是严格的学术性论文，需要具有一定的创新性和开拓性。因此，一篇论文的质量能直接反映出作者在这四年的学习情况、对毕业论文的重视程度等方面的问题。

二、设计论文写作特点

设计专业论文与其他专业毕业论文的不同之处在于，作者是立足于毕业设计实践选题基础上的，这就要求作者能在思路上有所创新，体现出作者独到的研究视角和研究思路，最好能以小见大，应用设计理论知识解决生活中或者具体设计中面对的实际问题。选题通常以"小、细、精"为最佳。

1. 选题范围要缩小

在不影响文章撰写的前提下，尽可能缩小题目的范围。如一位学生在定题之初，将他的论文题目定位为《论葡萄酒包装设计》，此篇文章的问题在于题目范围过大。葡萄酒包装设计包含了很多方面，如葡萄酒的内外包装结构设计、酒瓶瓶贴视觉元素传达设计、包装材料的选择与运用等，因此，这位同学就要进一步思考，他所研究的葡萄酒包装设计具体是哪方面的内容呢？显然，这个题目本身就有问题，需要修改，否则形成的文章就会内容庞杂、目的不明，既费时又费力。后经老师指导，该同学将选题确定为《论葡萄酒外包装结构的创新设计》，并且根据以上的题目经过反复修改确定了各章节的内容。这就是我们平时教学中提倡的"一次解决一个问题"，只有将研究的范围缩小，我们才能够更深入地发掘问题的本质，才能产生创新性的结论。

2. 研究构思要细心

很多同学的思维都仅仅停留在了论题的表面形式上，没有进行进一步的思考，比如，设计师原研哉在其著作《白》中，把自己对于"白"的理解进行了更深层次的探讨，从对"白"的发现到对"白"所代表的精神层次的含义进行概括和提炼，最后再回到主题"白"；但这里作者所谈到的"白"，已经是一种带有禅意的精神，一种设计的提炼和升华。我们在对

毕业论文进行构思时，也应该精心地布局谋篇，对论文的架构应该形成整体的思路，这样才能让我们的思维有章可循，构成写作的逻辑。

3. 文章结构应精致

文章的结构尤其是章节的设置安排上应该体现出作者思维的逻辑性和严谨性。大体上，论文写作的思路应该遵循"发现问题—提出问题—解决问题"的整体思路来进行，而最能体现出这一方面的是毕业论文的行文结构。设计类专业论文既有别于文科类论文对既有资料的研究，同时又不完全等同于理工科类论文对数据实证研究的精确性。设计仍然属于人文类学科，在行文的结构上一定要注意始终围绕论文主题进行，要能提出一个具体的问题，再将研究目标明确化落实，最后找到解决的可行性方法。

三、设计类学位论文当前存在的问题

近年来艺术设计专业学生的毕业论文，相对于最终的设计作品，呈现出写作质量低、思辨能力差、格式不规范等问题，这些问题比较突出且具有典型性。很多设计专业同学在毕业设计阶段，面对毕业设计的论文题目常出现力所不及的情况，笔者根据论文指导经验，总结出以下现象。

1. 论文选题过于陈旧单一

以本科毕业论文为例，论文题目要能够体现出一定的创新性，才能达到毕业的要求，但大部分论文的选题显然不符合这一要求，很多同学的毕业论文从题目的拟定上就缺乏新意，缺乏大胆突破，导致"炒冷饭"式的论文题目年年存在。

2. 缺乏理性的逻辑思维

大多数同学在写论文初期甚至是临近完稿时仍然思维混乱，不能厘清文章总体思路，导致写作目的不明确，章节顺序安排混乱，无法顺利进行文章撰写，正常表达写作意图。

3. 书面语言组织、表达能力欠缺

有些同学虽然具有较完善的想法，但书面表达能力却相对欠缺，致使文章中经常出现一些"白话"的文字，严重降低了论文的学术性、严谨性。

4. 论文格式不够规范

设计类论文也属于应用文写作范畴，设计类专业学生往往忽视格式规范的问题，造成论文题目过长、章节数量过多或过少、随意引用等现象。

5. 与设计实践题目结合较差

由于设计类专业的特殊性，一般都要求学生能将毕业设计的论文与设计实践结合在一起，这样才能做到有效解决实际问题。而通常，在设计指导中，我们发现很多同学在论文完成之后往往缺少了对自己毕业设计实践题目的介绍和阐述，使得毕业论文和设计实践严重脱节，论文的结论不能指导设计。

综合以上出现的问题，我们可以看出设计类论文不仅仅是一项设计师应该且必须具备的书面表达能力，更是设计师表达立场、展示思维过程的重要阶段，应该引起设计专业同学的极大重视。我们不能孤立地去看待任何事物，对于毕业论文的训练不是一蹴而就的，应该有目的、有步骤地进行计划和写作，这样才能写出具有一定水平的毕业设计论文。

四、设计论文写作的基本要求

设计专业的毕业论文与其他专业的论文一样都必须遵守学术论文的基本格式和规范，无论何种类型、何种形式的毕业论文均是一份严格意义上的学术性论文。因此要具备以下三个方面的基本内容。

1. 论文有固定的格式规范

这要求作者在进行论文撰写时，一定要严格按照规定要求进行，使得论文从整体结构上达到规范性和统一性。目前我国很多院校都出台了相应的论文写作规定（文、理科），使得毕业论文的撰写进一步有章可循。如一般论文应由八个部分组成：论文题目、署名、摘要、关键词、引言、正文、注释和参考文献。每一个固定的部分都应该有相应的撰写规范，否则将很难形成一篇规范的论文。

2. 应具有学术性

在学术论文写作的过程中，作者应做到研究的客观性和科学性，不能仅凭个人的兴趣和喜好天马行空地进行论文材料的组织，切忌主观性的猜想或下定义，以得出结论。

3. 应具有一定的创新性

作为本科学位论文，仅要求学生能够在完成四年基础课程的同时，通过独立性研究形成独到的见解即可。因此，创新性主要表现在对理论的归纳和总结以及与设计实践的结合程度。

第三节 设计论文写作流程

撰写论文的过程是一个需要不断付出时间与精力的漫长过程，中途往往会出现反复修改甚至停滞不前的状况，很多同学面对这样的状况会感觉非常的艰难。因此，建议大家在进行毕业论文写作时不要马上就进入写作的状态。如同做设计之前的构思一样，可以预先制订一个设计论文的日程表，将论文的大致写作流程和所需要的时间对应列出，这样有助于随时检查自己的写作进度、调整写作内容。在设计论文的日程表中，制订写作流程是很关键的一环，通常可分为设计论文写作的前期准备、设计论文中期写作、设计论文后期的局部修改三个部分。

一、设计论文写作的前期准备

好的开始是成功的一半，有些同学在撰写设计论文的时候忽略了前期对题目的论证，急于进入写作，盲目追求进度而忽视了前期的资料收集、论文题目论证等环节。多数同学会发现，这种方法其实并不好，甚至会导致论文的前后意义严重不符，或者因为缺少资料而无法进行等状况。其实论文前期的准备非常关键。前期准备包括：论文选题、定题、论文大纲和目录初步确定、论文题目相关资料的收集等步骤。

1. 论文选题

选题是论文撰写成败的关键。作为论文撰写的第一个步骤，需要作者厘清论文的主题，这是接下来所有论文工作所围绕的中心。选题的总体原则是"宜小避大、宜近避远、宜今避古、宜实避虚"，总体意思就是说，我们在选题的时候要选择那些题目明确、切合当下实际、与本学科关联较大的题目去写，而避免选择自己不熟悉、陌生、冷僻的题目。

总结选题方面的想法，有以下几种选题是比较容易入手的。

1）以小见大型选题

此类选题由于切入点比较详细，容易着手写作。选题的范围通常限制在某一领域中的某个具体的问题，如《××地区少数民族特色食品包装设计研究》《儿童用品包装设计中的造型要素之研究》等，都是从小处着眼和入手，在题目上既避免了重复也容易写出自己独特的见解。

2）热点型选题

此类选题以当下设计领域研究的热点作为写作的切入点，对当前的热点或立论或驳论，容易引人关注，具有较强的现实意义和价值，如《新中式风格在包装设计中的应用》《多媒体技术在网站设计中的艺术运用》等。抓住时下的热点话题和学术领域内学者关注的议题能够更好地体现出作者的专业素养，更具学术性。

3）联系实际型选题

此类选题通常提出实际应用中的设计问题，并提出解决或改良的方案，如《动漫人物面部表情变形控制技术的研究及应用》《基于节律感应的感性设计研究》。此类文章应用性较强，在写作过程中也有据可依，能够将理论与实际相结合。

设计类专业所分的方向非常明确，因此不同设计专业的同学需要结合本专业的研究方向去选定论文的主题，一般情况下建议在本学科所学的内容中进行构思，但也提倡有能力的同学做一定意义上的跨学科创新，即借助或结合其他学科的研究方法拟定论文的选题。

2. 研究资料的收集与分析

丰富而翔实的研究资料是一篇论文不可或缺的组成部分。缺少了研究资料的辅助，论文很难具有说服力。通常研究资料的收集整理要占据整个毕业论文写作工作量的三分之一、甚至更多的时间，同学们需要对各类型的文献进行梳理工作。需要明确的是，文献收集整理并不是最终的目的，它只是为我们进行论文写作搭建了桥梁，因此，我们需要有目的、有计划地收集资料，让这些资料为我们所运用。

研究资料主要源于国内外各类期刊、专业书籍（第一手资料、文献综述、其他边缘学科研究成果、背景材料等）、实地调研调查，甚至是网络上的最新相关资讯也可以成为论文中加以引用和佐证的部分。

（1）国内外各类期刊、专业书籍是进行资料收集的开始。我们虽然确定了选题的方向，但是对于资料的掌握还谈不上十分明确和详尽。比如，我们对于某些概念的界定比较模糊，这就需要我们从前人发表的资料中厘清相关概念。有必要时还应当将这些论述整理成文，以文献综述的方式列入论文内容。

（2）实地调研考察：在一些具体的设计题目中，往往需要作者对设计环境和材料进行亲身体验甚至是参与制作，只有这样作者才能对设计过程和重要环节有着比较深入的了解。因此，在研究资料的收集阶段，我们也提倡大家多进行实地调研考察，我们可以运用相机、记笔记、画图等多种方式进行记录，整理成宝贵的素材，甚至也可将一些重要的素材加入到我们的论文论述中，作为支持论点的重要依据。

但值得注意的是，收集资料的过程应该如一个倒金字塔的结构，即让材料由庞杂变精细，不断收集的同时不断进行整理分析，是一个去粗取精、去伪存真的过程。在整理过程的最后阶段，我们可能从不断精细的过程中找到和题目最相关的资料，对其进行总结、提炼摘要并进行改写。例如，一位同学将题目确定为《新中式风格在包装设计中的应用》，从题目观察有关新中式风格、创意产品设计、产品造型设计方面的相关资料会辅助她的写作。但是，我们又应该注意，在进行资料收集的时候也应该有所控制，如果过多地收集资料就会使得主题容易淹没在数量众多的资料中，而不知从何写起了。研究资料收集的最终目的是辅助论文的写作，是对前人研究进展和结论的总结，并为自己的写作提供一定的参考，但不应过分追求材料的数量，而应注意对材料的理解和总结提炼。

3. 提出问题

伟大的物理学家爱因斯坦在其著作《物理学的进化》中指出："提出一个问题往往比解决一个问题更重要，因为解决问题也许仅仅是一个数学上或实验上的技能而已。而提出新的问题、新的可能性，从新的角度去看旧的问题，却需要有创造性的想象力，而且标志着科学的真正进步。"就本科阶段的毕业论文而言，在基本的学术要求上并不一定要求同学们提出一个全新的问题，而是侧重于通过论文的论证找出一些能够解决问题的方法。因此，我们提出的问题可以是实际应用中遇到的具体问题。比如，笔者指导的一位同学在其毕业设计中将自己的选题拟定为为一宠物商店做整体的改良型的视觉识别设计，在其行文结构中，我们就可以看出他提出的问题，而且越接近结论，我们发现问题越为深入：首先，他提出为什么动物造型的标志会受到人们的喜爱和好评；然后，逐步找到动物造型的标识设计的原则；到最后提出对动物元素标识设计的建议。

由此可见，提出问题是论文写作的一个关键环节，那么，我们如何能提出一个有质量的问题呢？进行文献综述是一种有效的工具，可以帮助我们找到问题。在写作之初，我们需要对当前收集到的中外众学者的研究资料和研究成果进行统一整理，根据收集的资料内容进行资料的综述。所谓的论文文献综述就是将现有的资料进行缩写，提炼出与论文主题相关的内容，分析这些资料的研究进度和国内外发展状况，并从中找出尚未研究的领域，即可找到问题的所在。

二、设计论文中期写作

进入论文的中期写作阶段，作者需要将前期的调查编辑融入中期的写作中，主要涉及两个重要的问题：一是论文提纲的安排；二是如何将毕业

论文内容与设计实践结合在一起。

提纲是论文写作依据的主要线索,体现了一篇论文的行文思路和结构层次。作者通过提纲章节的安排进行论文正文的撰写,因此,提纲对论文的内容具有非常强的引导性。提纲的细化结果就是论文目录,但相对于提纲,目录就显得更加简洁、精练。

第二个问题,即"如何将毕业论文与实践结合在一起",最能够体现设计专业论文的特征。同学们的传统思维多数是先考虑毕业论文的题目,再根据毕业论文的题目确定毕业设计实践的题目和方向,或者选择与论文无关的毕业设计实践题目,这样的方式显然具有一定的弊端:造成理论与设计实践的内容脱节,毕业设计的工作量也会增加,导致无法按时保质完成毕业设计任务。解决方法就是:在决定开始做毕业设计之初,先集中思考毕业设计实践的选题,再结合实践选题撰写毕业论文,这样有了毕业论文的前期考察及详细描述,可以使得毕业设计的整体组织安排更加合理化。

1. 论文提纲撰写

论文大纲也可称为论文提纲,是对论文总体脉络的设计,是由作者精心布置的文章框架,作者先由对大纲的编辑和整理到最后对文章内容的编辑。撰写大纲的过程本就是对写作思路的整理过程,体现了文章的总体思路、要点、结构和层次。很多同学在论文写作之初,认为反复地修改论文大纲会影响写作的进度,殊不知如果没有前期对大纲的反复修改,接下来的论文写作在结构和内容上将会遇到更多难以解决的问题。所以说论文提纲的撰写是顺利完成论文写作的"必经之路"。

中国台湾地区学者林庆彰在其著作《学术论文写作指引》一书中将论文的大纲分为导论、正文、结论三大部分,通过这三大部分的互相配合,我们可以大致确定我们论文写作的最终目的和方向,也能够更好地将之前收集的文献资料和我们的题目进行融合。

(1)导论:引导性的文字,也属于介绍性的文字,作用是将读者引入到论文的正题中,作者需要在拟定时明确这些内容:研究动机、研究价值、研究范围、文献综述、研究方法(如表8-1所示)。

表 8-1 导论包含的内容

序号	名称	内容
1	研究动机	撰写论文的背景及原因
2	研究价值	研究的理论意义和现实意义
3	研究范围	研究主体的界定和内容分类情况
4	文献综述	通过对国内外资料的查询,了解研究主体当前的发展情况及局限性
5	研究方法	作者采用的研究方法

（2）正文：论文的主体内容部分，具体的写作方式与方法作者可根据论文的结构和内容确定，但应该注意章节之间的安排：首先，在毕业论文的结构中，要求将文章的章节层次细化到三级目录，这就要求我们在构思提纲的时候要将论文的内容尽可能地深入；其次，章节的名称不宜过长，应该具有高度的概括性。

（3）结论：结论是一篇论文的总结部分，主要涵盖了对前文论述的回顾，对各章节小节的总结以及对本文的研究局限和未来课题的可能发展方向的论述。结论部分要求能够简洁明了地呈现给读者本研究获得的最终研究结果。

2. 与设计实践的结合

如何使论文的结构与设计实践紧密贴合，这是一个非常重要的问题。一个好的方式就是把设计论文看成设计实践的"设计说明"，也许很多同学对论文无从下手，但是提到"设计说明"，或许很多同学会茅塞顿开。我们平时写的设计说明通常由 200 字左右组成，针对我们所做的某一项或一组特定的设计进行设计立意、发想、功能、针对人群等方面的说明，要求用语简明易懂并具有高度的概括性。如一组调味品罐的设计说明：这款大蒜造型的组合调味罐由一块托盘和 6 个不同体积的产品容器组合而成，产品整体材质由陶瓷和木制组件构成。设计灵感来自我们平时吃的大蒜及蒜瓣造型，中部的木制提梁结构被做成了蒜柄的形态，蒜柄还连接了底部的托盘，方便每个调料瓶的安装盛放，每个蒜瓣型的调味瓶可盛放盐、胡椒、味精和酱油等。

由以上的设计说明我们可以看出，作为一则简单的设计说明，我们只需简明扼要地描述出该设计的创意灵感来源、造型材质、用途特点。但在设计论文中则要求我们把这个设计说明进行详细深入的扩展，需要详细论述设计发想与创意的过程、对市场及使用人群的调研、设计制作材质选择、制作模型过程等情况，这样一来我们就很容易地完成了一项看似复杂的工程，也就是说通过扩写我们的设计说明就能够完成一篇从结构和内容上都比较充实的论文了。

三、设计论文后期修改

设计论文的后期修改主要是指完成设计论文后，我们需要从以下几个方面对论文来进行修改和调整。要通过后期的修改使设计论文最终符合要求。

1. 题目的完整性

检查选题题目与正文内容是否一致。如有必要，在论文完成之后还需

对题目的文字组织做出微调。

2. 结构的合理性

即根据初写的论文大纲对照论文目录进行再一次的结构梳理，主要是看结构安排是否符合逻辑顺序，通过章节的安排能否合理得出结论。

3. 格式的规范性

论文写作完毕，应认真根据学校出台的具体论文写作规范进行格式的修改调整。

设计类学位论文主要着眼于科学研究和实证的研究传统。通常设计类毕业论文在内容上可以分为几大基本部分：论文题目、摘要（中英文摘要，中文在前、英文在后）、目录、正文、参考文献、致谢、附录（视文章具体情况选用）。

第四节　设计类学位论文格式规范

一、论文题目

论文题目一般由中文组成，字数以 20 个左右为宜，必要时可附加副标题，作为主标题的补充说明。副标题可另起一行，前面用破折号隔开。论文题目要求简单、凝练，可分两行书写。论文标题从形式上可以分为独立标题和复合标题；从内容上又可分为论点说明型标题与课题说明型标题。但无论以哪种方式划分，标题的总长度应注意控制在 20 字以内，不宜过多。

1. 独立标题

用一句话说明题目内容；为增强论文的学术性、规范性，可以用"浅析……""论……"等词语引导论文题目，如《论流行文化对 T 恤图形设计的影响》《台北市住宅建筑业定价策略分析》《图形设计中的信息整合》。

2. 复合标题

复合标题即以主标题搭配副标题的形式出现，主标题主要说明论文的

中心论点，副标题一般是对主标题的补充与说明，以强化论文内容的某一重要部分，如《现代图形设计浅析——从福田繁雄的作品看图形设计》《中国古典园林——保定古莲花池文化特色研究》。

3. 论点说明型标题

标题即论文的论点，比较明确、直观，如《民族图形符号在产品设计中的隐喻性应用》。

4. 揭示型标题

运用此种方式进行命题的标题，其目的并不在于论点或观点的揭示，重点在于对文章的内容作出限定，如《民国时期书籍装帧设计思想探讨（1911—1937）》。

二、摘要及目录

摘要是论文内容的简短陈述，由 200 字左右的摘要内容和关键词组成。一般来说，一篇论文的摘要就是此篇论文的缩写版，读者通过摘要中简短内容的说明陈述、最后研究结论的得出，就能对论文的整体概貌有所掌握。

摘要的字数通常在 200 字左右，一般用第三人称陈述，不加评论、补充和解释，也不需要出现公式、图表、图片等。英文摘要的撰写应与中文摘要内容一致，表述合理，令人阅读顺畅。

关键词一般是反映论文主题内容的具有通用性的专业词汇，切忌自造词汇。数量一般以 4 个左右为宜，按照在论文中的词条外延层次（层级顺序或者包含关系）从大到小排列。

一般的论文格式中，目录通常在摘要之后，是论文正文的索引页。目录应包含所有章、节、三级标题及其所对应的页码，中间用"…"隔开，要求层次清晰，且要与正文的标题一致。此外，目录部分的内容还应该包括参考文献、致谢、论文后的附录等内容及其所在页码。

三、参考文献的写法

参考文献是指作者在撰写毕业论文过程中所参阅、参考过的各种文献资料，参考文献一般出现在毕业论文的末尾。

毕业论文要求必须出现参考文献。参考文献主要有三个作用：首先，对论文的校正有帮助，比如，当正文中的引文出现引用错误时，依据参考文献可以方便查证。其次，毕业论文答辩时，方便答辩评委会的老师根据参考文献的数量和质量了解学生对论文整体的研究深度和把握。最后，优

秀的学位论文可以为后续研究者提供查询和研究材料。

国家标准《信息与文献参考文献著录规则》（GB/T 7714—2015）对不同类型的参考文献的著录项目和格式，均有明确的规定。经常使用的有以下几种：

1. 书籍、专著类标注格式

[序号] 作者. 书名 [M]. 版本（如果是第一版不需要标注）. 出版地：出版单位，出版年 : 引用内容或段落所在的起始页码.

例如：

[1] 王绍强. 字体设计原理 [M]. 南宁：广西美术出版社，2011:76-79.

[2] 原研哉. 白 [M]. 桂林：广西师范大学出版社，2012:82-85.

[3] 王受之. 世界现代设计史 [M]. 北京：中国青年出版社，2002:115-117.

2. 期刊类标注格式

[序号] 作者. 篇名 [J]. 刊名，出版年，卷号（期号）：引用内容或段落所在的起始页码.

例如：

[1] 吴正英. 产品设计中图形创意的文化介入 [J]. 包装工程，2007，28（12）：266-288.

[2] 秦岁明，王荣，郭霖蓉. 现代户外广告设计中创意的多维化途径 [J]. 包装工程，2010,31（14）：87-89.

[3] 徐晔. 利用图形创意提升广告的魅力 [J]. 广西轻工业，2012，12:132-133.

3. 会议录、论文集析出文献标注格式

[序号] 作者. 篇名 [C 或 G]// 会议或论文集主要负责人. 会议名或论文集名. 出版地或会议地：出版社，出版年或会议时间：引用内容或段落所在的起始页码.

4. 报纸标注格式

[序号] 主要责任者. 文献题名 [N]. 报纸名，年 - 月 - 日（版次）.

例如：

[1] 李强. 避免"无机会群体"出现 [N]. 人民日报，2013-04-09（5）.

5. 电子文献标注格式

[序号] 主要责任者. 电子文献题名 [电子文献及载体类型标识].（发表日期）[引用日期]. 电子文献的出处或可获得地址.

例如：

[1] 刘莉. 纽约亚洲艺术周成交额逾 1.75 亿美元 [EB/OL].（2013-04-03）[2018-06-01].http://art.people.com.cn/n/2013/0403/c226026-21009760.html.

学生具体撰写毕业论文的同时，每所学校的教务机构还会出具相关的毕业论文撰写规定，其中会明确标识出参考文献的规格与写法，届时学生应按照该校规定具体执行该项标准。

TASK
课堂作业

预先拟定一个论文题目并制定出论文提纲,体现章节顺序及结构。

参考文献

1. 崔艳丽. 把握本质：广告文案创意之道 [J]. 内蒙古农业大学学报（社会科学版），2007，9（31）:292-293.
2. [美] 罗伯特·布伦纳. 创新改变世界：伟大的设计成就伟大的苹果 [M]. 赵霞, 译. 大连：东北财经大学出版社，2012.
3. [日] 佐藤可士和. 佐藤可士和的超级整理术 [M]. 常纯敏, 译. 南京：江苏凤凰美术出版社，2017.
4. 舒咏平. 广告创意思维教程 [M]. 上海：复旦大学出版社，2009.
5. 张同，张子然. 设计思维与方法 [M]. 上海：上海交通大学出版社，2012.
6. 游程. 奇妙的逻辑思维 [M]. 北京：新世界出版社，2009.
7. [英] 大卫·奥格威. 一个广告人的自白（第二版）[M]. 林桦, 译. 北京：中信出版社，2010.
8. [美] 乔治·费尔顿. 广告创意与文案 [M]. 陈安全, 译. 北京：中国人民大学出版社，2005.
9. 马中红. 广告策划与广告文案创作（第三版）[M]. 苏州：苏州大学出版社，2002.
10. 张英岚. 广告语言修辞原理与赏析 [M]. 上海：上海外国教育出版社，2007.
11. [英] 罗布·鲍德里. 广告文案写作 [M]. 郭瑾, 译. 北京：中国青年出版社，2013.
12. 马楠. 尖叫感：互联网文案创意思维与写作技巧 [M]. 北京：北京理工大学出版社，2016.
13. [美] 罗伯特·布莱. 文案创作手册 [M]. 刘怡女，袁婧, 译. 北京：北京联合出版公司，2017.
14. 王航. 文案创作从入门到精通 [M]. 北京：企业管理出版社，2018.
15. 乐剑锋. 广告文案：文案人的自我修炼手册 [M]. 北京：中信出版社，2016.
16. [德] 珍妮·哈雷尼，赫尔曼·谢勒. 拒绝平庸 100 个场营销案例 [M]. 郭秋红, 译. 北京：中国友谊出版公司，2017.
17. 百度百科：开题报告 [EB/OL]（2016-03-09）[2018-05-27].http://baike.baidu.com/view/88662.htm.

18. 百度百科：研究方法 [EB/OL]（2017-12-22）[2018-05-27].http://baike.baidu.com/view/1702413.htm.

19. 百度百科：市场调研 [EB/OL]（2018-5-12）[2018-05-27].http://baike.baidu.com/view/31409.htm.

20. 李彬彬.设计效果心理评价 [M].北京：中国轻工业出版社，2008.

21. 数据可视化：从 1970-2012 年底共记录 113113 个恐怖事件 [EB/OL]（2018-3-18）[2018-05-27].http://www.36dsj.com/archives/6459.

22. [美]艾·里斯，唐忠朴，刘毅志.广告攻心战略——品牌定位 [M].北京：中国友谊出版公司，1991.

23. 2012 中国汽车消费趋势报告 [EB/OL]（2012-12-31）[2018-05-27]. http://www.casrn.com/_d275912846.htm.

24. 袁惠英.关于产品市场定位的思考 [J].市场营销，2008，(6)：41-42.

25. [日]高杉尚孝.麦肯锡教我的写作武器：从逻辑思考到文案写作 [M].郑舜珑，译.北京：北京联合出版公司，2018.

26. 林庆彰.学术论文指引 [M].北京：九州出版社，2012.

27. 市场研究 [EB/OL]（2018-5-12）[2018-05-27].http://wenku.baidu.com/view/35717b0ee87101f69e31953b.html.

28. 市场调研与预测 [EB/OL]（2016-9-11）[2018-05-27].http://wenku.baidu.com/view/db3ecc0b02020740be1e9b22.html.

29. [日]酒井隆.图解市场调查指南 [M].郑文艺，陈菲，译.广州：中山大学出版社，2008.

30. 目标市场 [EB/OL]（2016-12-20）[2018-05-27]. https://wiki.mbalib.com/wiki/目标市场.

31. 问卷调查 [EB/OL]（2018-5-14）[2018-05-27].http://baike.baidu.com/view/437164.htm.

32. 如何设计调查问卷 [EB/OL]（2016-12-26）[2018-05-27]. https://wenku.baidu.com/view/2c44612717fc700abb68a98271fe910ef12daef5.html.

33. 大学生就业问题调查问卷 [EB/OL]（2011-06-12）[2018-05-27].http://wenku.baidu.com/view/22f14cc1d5bbfd0a7956733f.html.

34. 大学生调查问卷总结 [EB/OL]（2017-08-31）[2018-05-27]. http://wenku.baidu.com/view/2a1612dfd15abe23482f4d9b.html.

35. 用户体验 [EB/OL]（2017-7-31）[2018-05-27].http://baike.baidu.com/view/274884.htm.

36. 中国可用性研究中心 [EB/OL]（2016-01-22）[2018-05-27]. http://usability.dlmu.edu.cn/chinese/kyxrd.htm.

37. 百度商业用户体验部 [EB/OL]（2015-12-09）[2018-05-27].http://ued.baidu.com/?p=3909.

38. [美]加瑞特.用户体验要素[M].范晓燕,译.北京:机械工业出版社,2007.
39. 网站用户体验报告模板[EB/OL]（2015-9-23）[2018-05-27].http://wenku.baidu.com/view/0e57b5166c175f0e7cd137e4.html.
40. 熊微,李稳,杨婷.设计艺术写作专业教程[M].上海:上海美术出版社,2009.
41. 韦恩·C.布斯等.研究是一门艺术[M].陈美霞等,译.北京:新华出版社,2009.
42. 陆明,赵华.本科毕业论文面临的问题及解决办法[M].北京:清华大学出版社,2012.
43. 张同,张子然.设计思维与方法[M].上海:上海交通大学出版社,2012.

图片来源

绪论

序图-1：《佐藤可士和的超整理术》
源自：https://item.jd.com/13628096348.html
序图-2：优衣库品牌
源自：https://diyitui.com/content-1432279045.30508689.html
序图-3：优衣库品牌街景
源自：http://www.100ec.cn/detail-6475044.html
序图-4：优衣库品牌店铺
源自：https://www.sohu.com/a/210897272_505931
序图-5：优衣库品牌拎袋
序图-6：优衣库品牌店铺
源自：https://www.sohu.com/a/210897272_505931
序图-7：优衣库品牌店堂海报
序图-8：优衣库品牌店堂展陈设计
源自：https://m.baidu.com/tc?from=bd_graph_mm_tc&srd=1&dict=20&src=http%3A%2F%2Fwww.th7.cn%2FDesign%2Fui%2F2011%2F08%2F10%2F22780.shtml&sec=1540524136&di=767f6ba905655054&is_baidu=0
序图-9：APPLE Think Different
源自：https://www.duanwenxue.com/article/215261.html
序图-10，序图-11：植入了苹果电脑广告的1984年美国《新闻周刊》总统竞选特刊
源自：http://help.3g.163.com/16/1024/05/C44AF41V00964KAT_mobile.html
序图-12：艾尔伯特·爱因斯坦
序图-13：阿尔弗雷德·希区柯克
序图-14：艾米莉亚·埃尔哈特
序图-15：安塞尔·亚当斯
序图-16：比尔·伯恩巴克
序图-17：查理·卓别林
序图-18：蚂蚁飞力
序图-19：珍·古道尔
序图-20：吉姆·汉森

序图-21：约翰·列侬与大野洋子

序图-22：圣雄甘地

序图-23：巴勃罗·毕加索

序图-24：保罗·兰德

源自：http://www.myzaker.com/article/5837eedd9490cbcf1300004f/

序图-25，序图-26：台湾奇美液晶电视文案

源自：http://www.knowsky.com/903399.html

序图-27，序图-28，序图-29，序图-30：Stella luna 女鞋文案

源自：http://www.tooopen.com/copy/view/11487.html

序图-31，序图-32，序图-33：smart 广告文案

源自：http://www.welovead.com/cn/works/details/2b4wmus

序图-34：《纽约客》漫画

源自：http://www.vccoo.com/v/fa5793

第一章

图1-1：长城葡萄酒文案

源自：http://blog.sina.com.cn/s/blog_603109dc01015z4t.html

图1-2：美国征兵海报文案

源自：http://www.360doc.com/content/15/0808/00/699582_490227635.shtml

图1-3：Nutella 巧克力酱文案：不要舔这一页

源自：http://www.hereinuk.com/19985.html

图1-4：MINI 文案：天马行空，不如和我去仰望星空

源自：http://www.51weidi.com/html/Article/2016/0121/201601211740073640346.shtml

图1-5：猫哆哩文案

源自：http://www.meihua.info/a/65558

图1-6：杜蕾斯文案

源自：http://www.meihua.info/a/69545

图1-7，图1-8，图1-9：smart 系列文案

源自：http://www.wenku365.com/p-5524338.html

图1-10，图1-11，图1-12：龙湖.源著系列文案

源自：https://www.topys.cn/article/5460.html

图1-13，图1-14，图1-15：怀安里系列文案

源自：https://wenku.baidu.com/view/4b06bc96bceb19e8b8f6bae4.html

图1-16：某椰汁广告

源自：https://www.jianshu.com/p/b16f12375414?from=timeline

图 1-17：北京太古三里屯 Village 文案

源自：http://www.tooopen.com/copy/view/43079.html

图 1-18：大众面包车文案

源自：http://www.meihua.info/a/67826

图 1-19：某书店文案

源自：https://www.douban.com/group/topic/1497680/

图 1-20: 设计文案的特性

图 1-21、图 1-22：selpak 纸巾广告

源自：http://design.yingmoo.com/devise/shejiinfo_19821.shtml

图 1-23：AIDMA 模型示意图

图 1-24、图 1-25、图 1-26、图 1-27：奔驰卡车系列广告

源自：https://www.douban.com/note/512548968/

第二章

图 2-1、图 2-2、图 2-3：Export Dry 啤酒文案

源自:http://www.sohu.com/a/210276747_295353

图 2-4：THE CHOSEN ONE 啤酒文案

源自：http://www.paidai.com/labels/ 2.html

图 2-5、图 2-6、图 2-7：科罗娜啤酒文案

源自：https://www.sc115.com/shows/102978_4.html

图 2-8：Norte 啤酒文案

源自：http://www.adquan.com/post-1-10202.html

图 2-9：Tervolina Shoes 广告

源自：http://www.warting.com/gallery/201606/169928.html

图 2-10：Saint Vacant 鞋广告

http://www.th7.cn/Design/pm/201610/782547_12.shtml

图 2-11：LA SPORTIVA 鞋广告

http://www.th7.cn/Design/pm/201610/782547_12.shtml

图 2-12：671C 鞋广告

https://tieba.baidu.com/p/4837016649?red_tag=2121545569

图 2-13：611 网球鞋广告

https://www.diyitui.com/content-1451957233.37245538.html

图 2-14：Simple shoes 广告

http://www.th7.cn/Design/pm/201610/782547_12.shtml

图 2-15、图 2-16、图 2-17：百事可乐广告

源自：https://www.jianshu.com/p/50c1ed55b625

图 2-18：美团外卖广告

源自：http://www.yopai.com/show-2-218328-1.html

图 2-19：万科房地产广告文案

源自：http://www.meihua.info/a /69630

图 2-20、图 2-22、图 2-23：《GQ》广告

源自：http://picture.pconline.com.cn/article_list/10249.html

图 2-21：说唱巨星 Snoop Doggy Dogg 的经典造型

源自：http://www.riddim-donmagazine.com/rick-ross-isnt-dead-and-he-isnt-on-life-support-family-says/

图 2-24：梁新记牙刷广告

源自：https://m.baidu.com/tc?from=bd_graph_mm_tc&srd=1&dict=20&src=http%3A%2F%2Fcul.qq.com%2Fa%2F20150917%2F046910.htm&sec=1540525114&di=18a0651c2d375d67&is_baidu=0

图 2-25：减肥中心广告

源自：http://huaban.com/pins/896281590/

图 2-26：伦敦动物园广告

源自：http://huaban.com/pins/3243526/

图 2-27：麦当劳广告

源自：http://www.360doc.com/content/15/0320/16/13447798_456718994.shtml

图 2-28：Nissan 公益广告

源自：http://blog.sina.cn/dpool/blog/s/blog_51ccbb6401013o7a.html

图 2-29、图 2-30、图 2-31：NTF Vast 公益广告

源自：http://www.duitang.com/people/mblog/111934562/detail/?next=111932976

图 2-32：Panorama Hair 脱发广告

源自：http://shijue.me/show_idea/501793ca8ddf873b17000006

图 2-33：窨井盖失窃广告

源自：http://www.ad-cn.net/read/9378.html

图 2-34：伊拉克战争反战公益广告

源自：https://www.yitu.cn/a/p7/2012/0817/14324.html

图 2-35：联邦快递文案

源自：https://www.digitaling.com/articles/21981.html

图 2-36：醉酒驾车的公益广告

源自：https://www.pconline.com.cn/pcedu/sj/design_area/excellent/0806/1313625_1.html

图 2-37、图 2-38、图 2-39：Jeep 越野车广告

源自：https://www.sohu.com/a/166979072_640657

图 2-40、图 2-41：L'illa Diagonal 购物中心

源自：http://huaban.com/pins/74984523/

图 2-42：英国心脏基金会广告

源自：http://iwebad.com/tag/BHF

图 2-43、图 2-44、图 2-45、图 2-46：德国 110 报警电话公益广告

源自：https://wenku.baidu.com/view/76f217ee03d276a20029bd64783e0912a3167c61.html

第三章

图 3-1、图 3-2、图 3-3、图 3-4、图 3-5、图 3-6：Jeep 广告

源自：http://huaban.com/pins/342056986/

图 3-7：DENTISTE 牙膏创意

源自：http://iwebad.com/case/3387.html

图 3-8：TD Bank 的 ATM 创意

源自：http://blog.sina.cn/dpool/blog/s/blog_eac269330102uz7i.html

图 3-9：大众汽车公益广告

源自：http://hope.huanqiu.com/creativeads/

图 3-10：Johnny Express 快递公司

源自：http://www.meihua.info/a/40067

图 3-11：奥美新员工就职礼盒

图 3-12：奥美新员工就职礼盒（内部展示）

图 3-13：奥美新员工就职礼盒中展现的 8 个创意习惯

图 3-14：奥美新员工就职礼盒使用规则

图 3-15：奥美新员工就职礼盒文案

源自：http://huaban.com/pins/1477915220/

图 3-16：2012 上海双年展展览作品照片

图 3-17：2012 上海双年展展览作品文案

图 3-18：宜家的策划文案

源自：http://huaban.com/pins/1368425813/

图 3-19：台湾远传电信"好好说"系列广告

源自：https://www.digitaling.com/projects/20575.html

图 3-20、图 3-21："小饭围"广告文案

源自：http://www.tooopen.com/copy/view/40170.html

图 3-22：宜家"天空之床"广告

源自：http://huaban.com/pins/1179742354/

图 3-23：DHL"特洛伊快递"广告

源自：https://tv.sohu.com/v/dXMvMjAxODU0MzU4LzY4NTg3NzYzLnNodG1s.html

图 3-24：支付宝官方微博的创意征集文案

图 3-25：蔬菜肉类直销店的支付宝创意文案

图 3-26：老北京兼职的支付宝创意文案

图 3-27：广东肠粉的支付宝创意文案

源自：http://www.sohu.com/a/199853039_183802

图 3-28、图 3-29、图 3-30：淘宝"新势力周"宣传海报文案

源自：https://www.digitaling.com/articles/14113.html

图 3-31、图 3-32、图 3-33：腾讯漫画、文学、电影频道宣传文案

源自：http://www.sohu.com/a/252345518_657018

第四章

图 4-1：一则网络招聘广告

源自：http://www.fjsen.com/d/2012-02/02/content_7755309.htm

图 4-2：思维导图

图 4-3：创意思维

图 4-4、图 4-5：Jonnie Walker 的海报广告

源自：http://huaban.com/pins/171751132/

图 4-6：太阳神鸟金箔广告

图 4-7：陶鹰尊广告

图 4-8：三星堆青铜人像广告

图 4-9：何尊广告

源自：https://www.sohu.com/a/217019761_693821

图 4-10、图 4-11、图 4-12：某公司的招聘广告

源自：https://www.zcool.com.cn/discover/

图 4-13：2018 年 3 月 8 日麦当劳的推特主页

图 4-14：加拿大麦当劳 2018 年 3 月的创意户外广告

源自：https://www.digitaling.com/articles/44179.html

第五章

图 5-1：百度云摄像头广告《葫芦娃》篇

图 5-2：百度云摄像头广告《二郎神》篇

图 5-3：百度云摄像头广告《孙悟空》篇

源自：http://huaban.com/pins/1064789414/

图 5-4：网易云音乐地铁车厢广告

图 5-5：网易云音乐地铁广告宣传

源自：https://www.sohu.com/a/217033023_349708

图 5-6：新百伦《papi 酱：致未来的自己》篇

图 5-7：新百伦《李宗盛：每一步都算数》篇

源自：http://www.wenanmi.com/wenan-46.html

图 5-8、图 5-9：钉钉创业软件地铁系列广告文案

源自：https://baijiahao.baidu.com/s?id=1602348300683170625&wfr=spider&for=pc

图 5-10：Brandt 冰箱广告《梨子鱼》篇

图 5-11：Brandt 冰箱广告《奶酪兔》篇

图 5-12：Brandt 冰箱广告《西瓜鸡》篇

源自：http://www.tooopen.com/copy/view/38983.html

图 5-13：助听器广告《鸟鸣》篇

图 5-14：助听器广告《布料声音》篇

图 5-15：助听器广告《纸片声音》篇

图 5-16：助听器广告《儿童笑声》篇

源自：http://www.zhisheji.com/xinshang/92637.html

图 5-17、图 5-18、图 5-19：伏特加酒广告文案

源自：https://site.douban.com/widget/notes/53481/note/100138945/

图 5-20：DHL《深海潜水》篇

图 5-21：DHL《草原》篇

源自：http://www.zaidian.com/show/027470015.html

图 5-22：Sky Company《跳伞》篇

图 5-23：Sky Company《骑马》篇

源自：http://www.lanrentuku.com/show/guanggao/6429.html

图 5-24：Airborne 信封篇

源自：http://www.designerhk.com/blog/48/8498

图 5-25：《长颈鹿销售》篇

图 5-26：《企鹅复印》篇

图 5-27：《考拉管理》篇

源自：https://wenku.baidu.com/view/380ac0d3ad51f01dc281f172.html

第六章

图 6-1：江小白重阳节广告

图 6-2：江小白七夕节广告

图 6-3：江小白香港回归纪念广告

源自：http://www.sohu.com/a/213247336_114819

图 6-4：愉景湾房地产广告

源自：https://v.qq.com/x/page/j0127hqqnjg.html

图 6-5、图 6-6：杜蕾斯宣传广告

源自：http://www.wenanmi.com/wenan-394.html

图 6-7：农夫山泉《一个人的岛》宣传片

图 6-8：农夫山泉《最后一公里》宣传片

源自：https://baijiahao.baidu.com/s?id=1576573546106651039&wfr=spider&for=pc

图 6-9：ucc 咖啡《疲劳》篇

图 6-10：《五斗米》篇

图 6-11：《水星逆行》篇

源自：http://iwebad.com/case/5946.html

图 6-12：耐克户外广告

源自：http://huaban.com/pins/973483433/

图 6-13：小米 4 广告文案

源自：http://edu.163.com/14/0723/10/A1R5AI9V00294MA1_all.html

图 6-14：红星二锅头广告《十年》篇

图 6-15：红星二锅头广告《梦想》篇

源自：https://www.sohu.com/a/195893170_99939227

第七章

图 7-1：Beat 耳机文案

源自：http://www.sohu.com/a/115748819_487881

图 7-2：雅居乐·十里花巷广告文案

源自：http://huaban.com/pins/369963556/

图 7-3：中国台湾地区大众银行宣传片

图 7-4：江南大学设计学院红点产品设计获奖作品——救生衣

图 7-5：江南大学设计学院红点产品设计获奖作品——自粘合羽毛球

源自：http://www.xuexiniu.com/thread-36139-1-1.html

图 7-6：中国台湾地区昆山科技大学环境艺术设计优秀作品《渔乐园》

图 7-7：中国台湾地区昆山科技大学环境艺术设计优秀作品《海上农场》

源自：http://eip.ksu.edu.tw/eng/unit/D/T/CR/pageDetail/5913/